领读文化传媒
LiNGDU Culture & Media

微信｜微博｜豆瓣　领读文化

浮世绘里的
《三国演义》

王新禧 编

[日] 葛饰北斋 　 [日] 歌川国芳 　 [日] 月冈芳年 　 等绘

四川文艺出版社

图书在版编目（CIP）数据

浮世绘里的《三国演义》/王新禧编；（日）葛饰
北斋等绘. —成都：四川文艺出版社，2023.10
ISBN 978-7-5411-6668-6

Ⅰ.①浮… Ⅱ.①王…②葛… Ⅲ.①浮世绘—作品
集—日本—现代 Ⅳ.①J237

中国国家版本馆CIP数据核字（2023）第094739号

FUSHIHUI LI DE SANGUO YANYI

浮世绘里的《三国演义》

王新禧 编

[日]葛饰北斋 [日]歌川国芳 [日]月冈芳年 等绘

出 品 人 谭清洁
合作出品 领读文化
策划编辑 孙晓萍
责任编辑 谢雯婷
封面设计 远山蝉
内文设计 史小燕
责任校对 段 敏
排 版 张珍珍

出版发行 四川文艺出版社（成都市锦江区三色路238号）
网 址 www.scwys.com
电 话 17812085681

印 刷 北京金特印刷有限责任公司
成品尺寸 160mm×230mm 开 本 16开
印 张 32 字 数 430千
版 次 2023年10月第一版 印 次 2023年10月第一次印刷
书 号 ISBN 978-7-5411-6668-6
定 价 118.00元

浮世绘，是日本特有的一种版画形式，是兴起于江户时代、衰落于明治时代后期的一种大众化的独特民族艺术。它所呈现的奇异色调与妍美丰姿，深深地影响了亚洲的美术领域。

在浮世绘三百余年的发展历程中，涌现出大批一流的画家和海量的作品，名家名作如锦绣万花，绚烂多彩。这其中有一类浮世绘，在中国明清刻本图籍的基础上，专门撷取古典文学名著的精华段落，以图绘形式将书中文字描述的精彩场面，转化为直观的视觉画像。这种直接彰显文学况味的特定版画，结合武士绘、役者绘，就演变成了服务于读本小说与浮世草子的插图浮世绘。

浮世绘大发展的江户时代，是一个长期和平、经济繁荣、文化昌盛的时代，处于封建社会的鼎盛期，同时资本主义也开始在日本萌芽。这一时期人们受教育的水平高、艺术欣赏力强，都市的市民阶层正在逐步形成，反映城市庶民生活的"町人文化"（"町人"是日本江户时代对普通城镇居民的称呼）随之兴起，兰学、读本小说、浮世草子、歌舞伎等，都成为当时的时尚热点。从中国引进的文学名著，经过翻译后，与读本小说、浮

世草子一起，成为三大阅读潮流。

因此，要深入了解日本江户时代的古典名著类浮世绘，我们首先也要弄清楚，何为日本独有的"和译名著""读本小说"和"浮世草子"？

中日两国一衣带水，文学交流从古代开始就非常频繁。日本历史上有过两次大规模的中国文化输入。第一次是奈良、平安时代，通过遣唐使输入壮丽多姿的唐朝文化；第二次就是在江户时代。随着商品经济的大发展，商人和普通市民阶层的经济实力越来越强，文化服务的对象，自然而然地从武士阶层转向工商业者。日本文化商人于此时大量引进中国的经史子集著作，以迎合处于长期繁荣中的町人的日常文化与娱乐需求。这些作品在传入日本的初期，通常会被制成"和刻本"。所谓"和刻本"，就是对中国历代书籍的写本或刊本进行的翻印，书中内容全部都是汉字排印，只供能读懂汉文的上层人士与汉学家阅读。那些深奥的诗文经史也就罢了，广大的町人阶级，对于白话通俗小说有着发自肺腑的喜爱，他们也渴望能自行阅读小说，这就需要有人将全汉文翻译为当时的和文，"和译本"便应运而生。这其中最受欢迎的是《三国演义》《西游记》《水浒传》《封神演义》"三言""二拍"等古典文学名著，其在东瀛风靡数百年而不衰，无数人为之颠倒痴迷。

而所谓的"读本小说"，指的是江户时代日本本土化的通俗小说。在日本掀起翻译中国古典小说的热潮后，有一部分日本文人感到单纯翻译中国小说意犹未尽，便开始尝试改写中国的流行作

品。他们将中国宋话本、明清小说中的情节素材、表现手法和主题思想，改头换面套用于日本的历史、人文环境中，再以较高雅的文字，翻改或撰写出新的作品。最早的改写作品是《御伽婢子》，作者浅井了意将明代瞿佑所著的文言短篇小说集《剪灯新话》里的人物、地点、时代背景等，由中国移植至日本，文风也改换成和风，使作品更加贴近日本市民阶层的趣味和生活。

相对于其他的通俗读物，如草子、滑稽本、人情本等，读本小说强调内容上的思想性、情节上的传奇性，行文用字雅俗共赏、情节发展前后呼应，较先前肤浅的娱乐作品有了很大提高。它融合了草子的趣味及中国古典文学的滋养，既浪漫又写实，是日本古代小说最完备的样式。

至于"浮世草子"，也是日本的小说体裁之一，直白点讲，就是"市民文学"。其创始人是17世纪日本小说家井原西鹤。浮世草子突破了以往围绕贵族、武士生活为中心的文学传统，而以反映城市中下层市民生活为主。由于接地气的缘故，受到普通民众的热烈追捧，兴盛了一百余年。

上述通俗读物的大量出现，激活了广阔的町人文娱市场。商品经济的繁荣推动世俗文化昌茂，商人与町人在经济上的强势话语权，促使他们代替公家贵族和武士阶层，成为大众文化发展的强力推动者。士庶分隔后，平民的审美趣味取代了贵族的雅致趣味，通俗读物市售家藏，需求旺盛。书商们自然也要大干快上，竭尽全力满足町人的精神需求，以赚取不菲利润。彼时日本印书坊林立，竞争十分激烈。单纯的文字形式，你有我有全都有，无

法体现差异化优势，于是有些头脑活络的书商，就想到给名著配上插图。虽然原版中国小说就带有木刻插图，但大多刻印粗陋，毫无美感。于是日本书商们全部弃之不用，另行重金聘请著名浮世绘师，吸收明清小说版画的技术特点，创作与小说内容紧密结合的浮世绘作品，从而掀起了图绘传奇小说的热潮。画家、雕版师、拓印师在出版商的组织下，高效率地工作，出品了大量浮世绘插画。那精心的构图、夸张的人物塑造，跟正流行的通俗读物结合起来，猛烈冲击着日本民众的视觉感官和文化体验，随之将绘画的鉴赏从高雅向市井、从艺术向商业转移，并迅速流播开来，万人争睹，蔚为大观。

印刷传媒与民众互动所取得的巨大成功，引起的社会反响简直就是一场"文艺革命"。为牟利所进行的出版事业，让通俗小说和浮世绘几乎成了人民生活的百科全书。二者的题材广涉各方面，从民间传说、历史典故、社会时事，到戏曲场景、宫闱秘事，无所不包，民众的视野因之而变得更为广阔，同时也让书商赚得盆满钵满。很快，读者不再满足于黑白插图册页上图下文、双面连图的形式，彩版名著浮世绘应运而生。这种单幅大画面作品，被称为"一摺枚"，其脱离了文字的羁绊，以绚烂的色彩、层次多变的笔法、精美的印刷、细腻的情感表达，丰富了文学名著的表现内涵，愈发引来人们的关注与喜爱。众多浮世绘名家创造性的艺术劳动，让此类浮世绘不再作为册装图书和小说的附属，它们即使离开文字，也能独立存在，具有极其个性化的欣赏价值。

综上所述，从中国明清木刻版画中脱胎而生的日本古典名著

类浮世绘，以其民族文化为母本，以外来文化为父本，融合孕育成崭新的艺术形态。其制作流程、技法形式、内容题材、审美趣味等，都有着独特的文化特征与鲜明的东方趣味，值得感兴趣者探索、研究。本系列图书本着鉴古观今、博约相辅的原则，特收揽《西游记》《三国演义》《水浒传》《封神演义》等四部古典小说的浮世绘作品，并力求将同一主题下的作品全数囊括，将这些绘刻精丽、气势磅礴的杰作完整展现给读者。同时优选原著版本，将小说文字与插图并行呈现，一来利于读者结合小说情节，深入赏玩古典名著浮世绘的精妙；二来对于文化研究者的观照、碰撞与交流，也希望能起到利导善道的正向作用。当然，玉难完璧，若有不足之处，殷盼广大读者批评指正。

王新禧

2022年2月13日

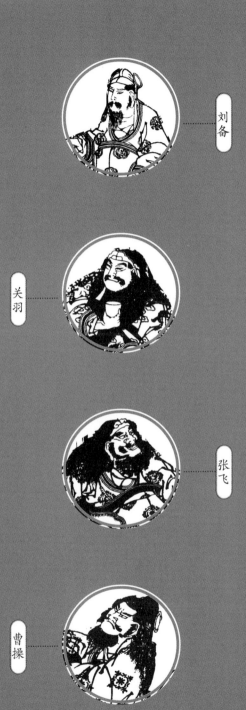

刘备

关羽

张飞

曹操

目录

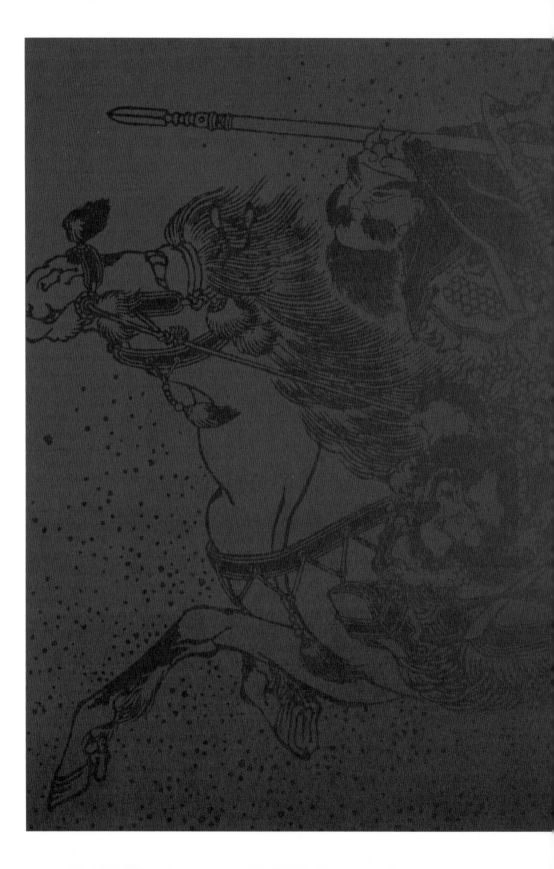

壹
·
总说

《三国演义》浮世绘

　　三国，堪称中国文化在日本的最大 IP。这段风起云涌、波澜壮阔，充满着浪漫英雄主义与磅礴壮伟史诗感的厚重历史，几百年来一直被日本人津津乐道，并据此创作了大量的文艺作品。东洋的人们尝试着用各种不同的艺术形式，加工、改编、演绎三国故事，致其家喻户晓，流行程度丝毫不逊色于中国本土。而追源溯流，这一切都开始于1689年京都天龙寺法师义辙、月堂兄弟将罗贯中的《〈三国志〉通俗演义》翻译成的文言体日文版《通俗〈三国志〉》。

　　《三国演义》进入日本，是在中国明清交替之际，当时一批不甘被清廷统治的明朝遗民，如朱舜水、陈元赟、张斐等人，携带大量汉文书籍避居日本，进行了一波强势的文化输出。此时恰逢日本结束了战国时代，进入安定的江户时代，对文化繁荣与发展有着极大需求。由于当时日本的知识分子和上层武士能够直接阅读汉文，因此拥有一部汉文版的《三国演义》对于他们而言是非常体面的事。庶民阶层虽然也久慕《三国演义》大名，并每日在说书场浸染沉醉，但苦于不

通汉文，不能自阅。于是，天龙寺法师两位僧人以《李卓吾批评〈三国志〉》为底本，焚膏继晷，历经三载，将原书120回译为50卷，而后署名"湖南文山"刻版刊行。该版《通俗〈三国志〉》并非逐字逐句地对原著进行忠实翻译，而是顺应町民阶层对大众化和享乐化的需求，在语言上做了雅俗折中的本土化处理，同时对原著意犹未尽处做了不少补充，因而更近于编译。从此后，看不懂汉文的日本庶民，也能自行阅读了解《三国演义》了，此名著在东瀛"大流行"的群众基础就此奠定。

到了江户时代后期，日本的近代印刷出版业已经相当发达，书商间的竞争异常激烈，各书坊无不绞尽脑汁，想方设法增加书籍的附加价值，以开拓市场。1836年，由群玉堂刊印，池田东篱亭校订、葛饰北斋配图的《绘本通俗〈三国志〉》发售，一跃成为书市最畅销书籍，并自该年起至1841年陆续刊行。

《绘本通俗〈三国志〉》之所以能广受欢迎，除了《三国演义》本身的文学魅力外，与葛饰北斋的浮世绘插图也有着极大干系。江户时代的日本，政治稳定、经济繁荣，富裕的町民阶层逐渐崛起，武士阶层则徒有其表，开始没落。町民阶层的审美取向与消费意愿，是当时商业活动的主要遵从方向。这些人虽有钱但文化品位并不高，欣赏不来高雅的汉画与宫廷画，只喜欢凡夫俗子的世俗烟火气，美人帷帐、疆场厮杀、妖怪物语等，都是市井细民津津乐道的热点。然而传统手绘的低产能与高价，已不足以满足新消费阶层精神层面的需求，于是雕版印刷的浮世绘迅速崛

起占领了市场。市场的火热需求又极大地推动了浮世绘艺术的发展，到了19世纪上半叶，浮世绘迎来了最辉煌的时期。以葛饰北斋和歌川派为代表的大师级精英画家，让几乎沦为春宫画代名词的浮世绘，一跃进入到世界艺术殿堂。这些画家成为了西方世界和后世了解浮世绘的标志性人物。他们不但开辟了浮世绘中全新的领域——风景画，还把武者绘提升到了新高度。其中最主要的，就是葛饰北斋、歌川国芳与月冈芳年的一系列以中国古典小说和日本历史英豪为题材的小说插图浮世绘。

彼时，以新兴的"浮世草子"（草双纸）为代表的市民读物，对传统古典小说构成了巨大的竞争压力。草双纸的特点是全书以图画为主，文字依附于绘图，视觉冲击力惊人。民众热衷的三国题材也在草双纸中时常出现，例如《画本〈三国志〉》《倾城〈三国志〉》《世话字缀〈三国志〉》《〈三国志〉画传》等，都是热卖一时的草双纸。面对这样强力的竞争，就要求以文字为主体的和译中国古典小说，在绘图上必须超过草双纸，才有营销噱头。于是延请浮世绘巨匠绘制插图成了时髦的做法。葛饰北斋及其弟子铃木重三，以"葛饰戴斗"的名义，为不少古典小说，特别是和译的中国小说配了大量插图，《绘本通俗〈三国志〉》就是其中的典型代表。

《绘本通俗〈三国志〉》合计8编75册，其文字本体依然是湖南文山所译的《通俗〈三国志〉》，但这次经过了池田东篱亭的润色校订，文辞雅俗兼具，再加上装帧古朴大气，遂成为书市中

的佼佼者。葛饰北斋为配合小说内容，以其深湛的功力、精细的笔触和优美的画风，选取关键人物和关键情节，融入自我对三国的理解与想象，传神地描画了近四百张浮世绘插图，完美诠释了罗贯中的原著小说，生动再现了群雄并起的三国大时代。在葛饰北斋笔下，无论是儒雅内敛的文臣谋士、威容赳赳的武将豪杰，还是英姿焕发的王霸之主、雍容秀丽的贵族女性，全都栩栩如生。而且本书中对这些人物的样貌刻画皆偏向日本人，铠甲以日本层叠式侧肩护甲和腰甲为主，融合了日式花纹和中国汉服的纹样，将中日文化较好地交融于画面中。数百位千古风流人物，通过北斋炉火纯青的画笔，在金戈铁马、鼓角争鸣间，共同构建出恢宏壮阔的纸上三国世界。

当然，《绘本通俗〈三国志〉》也存在着一些缺陷，例如某些精彩的、脍炙人口的情节，像白门楼、官渡大战、蒋干盗书、赤壁火攻、彝陵之战等非常重要的事件，没有予以描绘，却不时将笔墨花在琐细的、知名度低的场景上。不过这应该是彼时小说配图在情节取舍上的通病，不必过多苛责。

江户时代另一著名的三国题材浮世绘画家，是浮世绘头号门派——歌川派的一代大师歌川国芳。歌川国芳擅长画武者，以武者三联画驰名于世。他1827年开始创作著名的《〈水浒传〉豪杰百八人》系列，此后又创作了大量的妖怪绘和武者绘，其中以彩色浮世绘《国芳之通俗〈三国志〉》系列最为有名。该系列分别绘于1836年和1853年两个时期。其中1836年所绘为单幅英

雄图，即《通俗〈三国志〉英雄之壹人》；而1853年的作品，均由三联画组成，取名《通俗〈三国志〉之内》。

国芳继承了中国明清小说版画的画面构成和表现方式，而在角色和场景勾勒上更为细致，人物形象的塑造和衣饰器物上更具有日本本土特色。他选取《三国演义》中有名的情节场景，运用浓厚艳丽的色彩，流畅、富有弹性的线条和独特的造型风格，对其中各个人物的神态相貌和心理活动进行了细致入微的刻画描绘，并兼顾人物所处时代的自然景色和场景建筑，故事性、色彩感均呈现较高水准，彰显出高超的叙事能力和画面把控能力，使三国题材的绘画，由中国明清版画样式完成了日本化的转变。

歌川国芳之后，他的弟子月冈芳年也是画三国的名家。作为"最后的浮世绘大师"，月冈氏谙熟中国文化，举凡《三国演义》《水浒传》以及《西游记》的故事，都曾进入他的绘画视野。他的数幅锦绘，以及于1886年出版的插图本《绘本〈三国志〉小传》皆是名传后世的佳作。例如《月百姿》中的《南屏山升月》，画的是赤壁大战前夕，曹操独立船头，遥望大江对面的南屏山，一轮明月隐在高山之后，如银的月色倾泻在江面上，闪烁着梦幻般的光华。天上乌鹊南飞，曹操身穿大红袍，一手执槊，眼前滔滔江水流过，微风吹起他的衣袂和胡须，也在江中轻漾起一片浪花。在这样的构图中，芳年没有画两军夹江相峙的情景，甚至连兵营的一角也没有呈现，而是仅仅画了曹操的一个背影，就将他席卷天下、睥睨宇内的英雄气概展现了出来。月冈氏的另两幅《〈三

国志〉图会内》三联画，则重彩浓墨、气势非凡，典型地吸收了西方绘画技巧与中国文人画技法。所展现出的中西糅合、各取其巧的新形式浮世绘，以独特而又鲜明的色调与丰姿，为后世称赏不已。

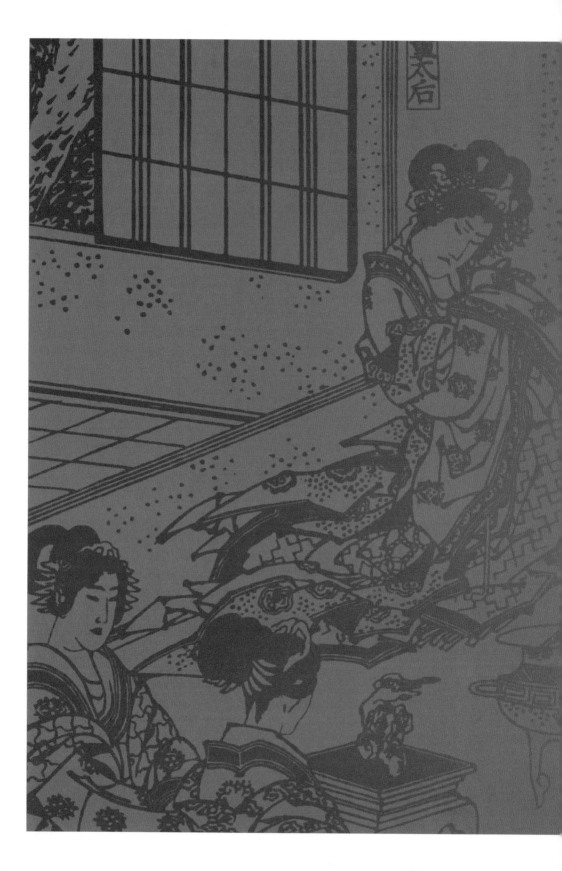

贰·

彩色浮世绘《国芳之

通俗〈三国志〉》名录

《通俗《三国志》英雄之壹人》

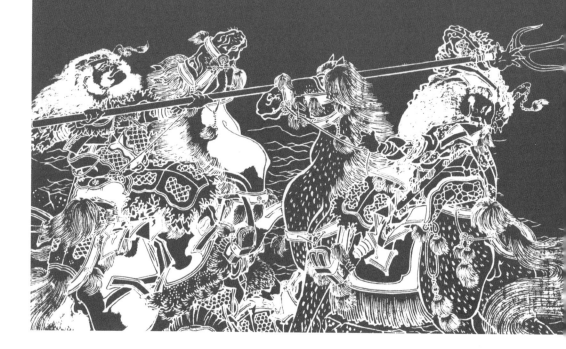

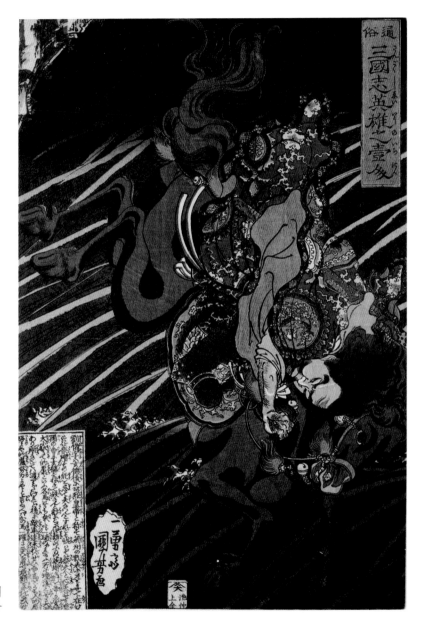

刘备

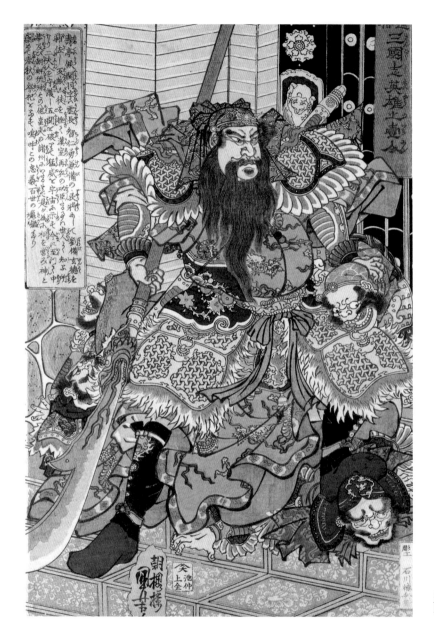

关羽

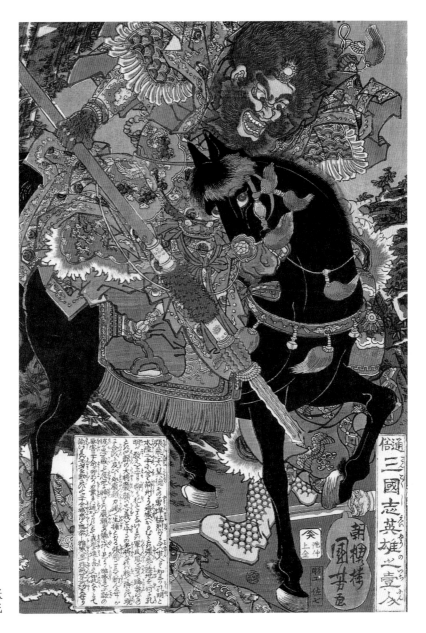

张飞

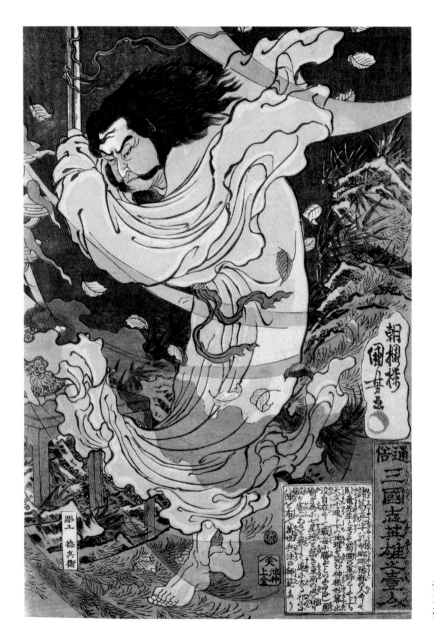

朝櫻楼
國芳画

通俗
三國志英雄之壹人

彫工　德兵衛

诸葛亮

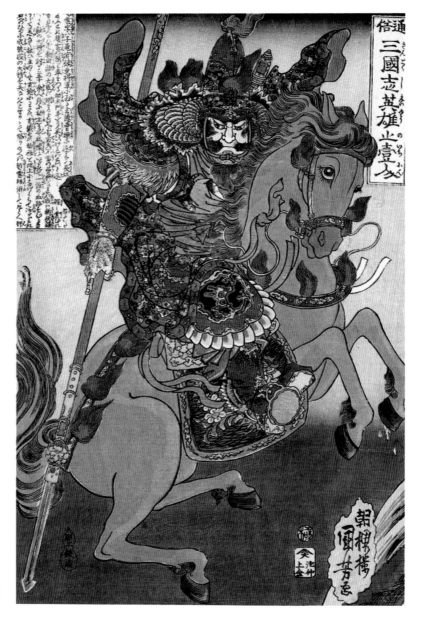

赵
云

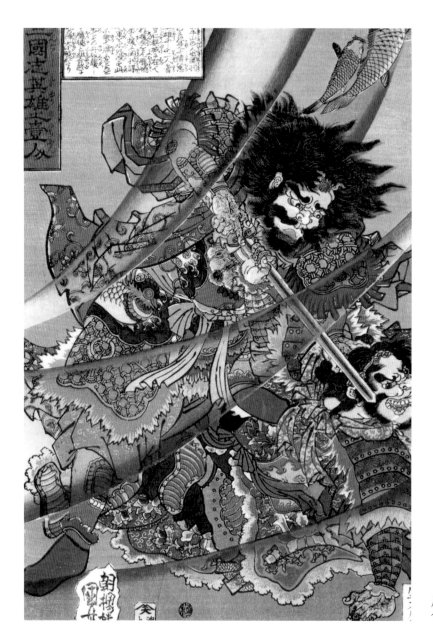

周仓

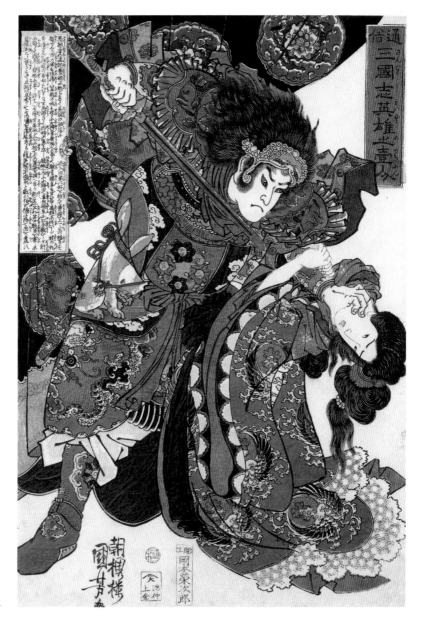

马超

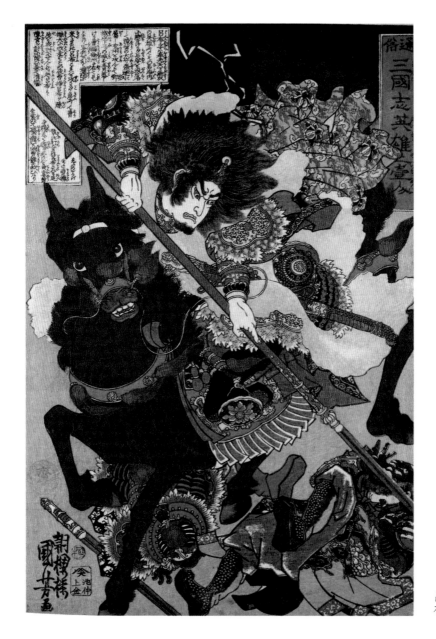

呂布

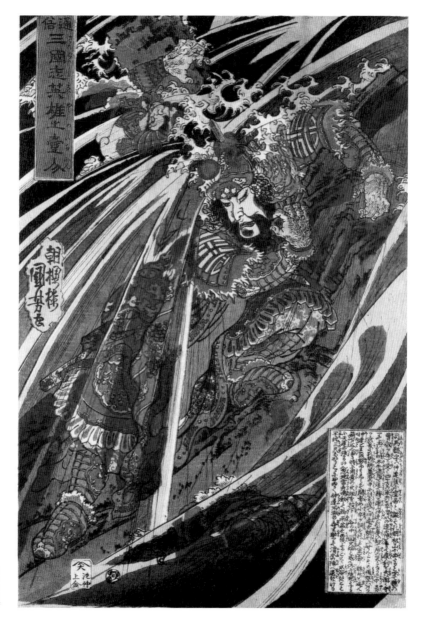

司馬懿

019

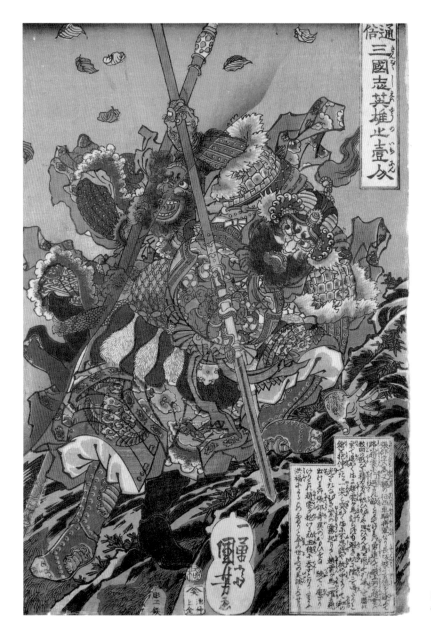

张郃

《通俗〈三国志〉之内》

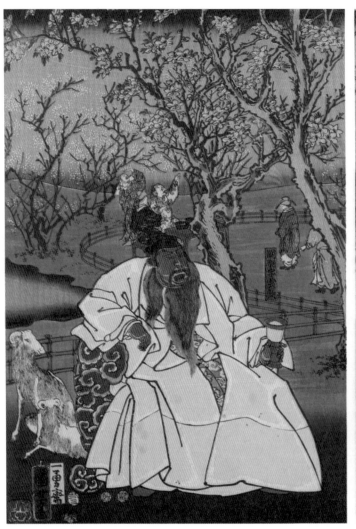

《桃园三结义》

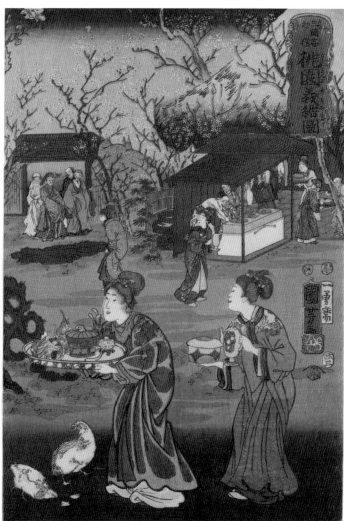

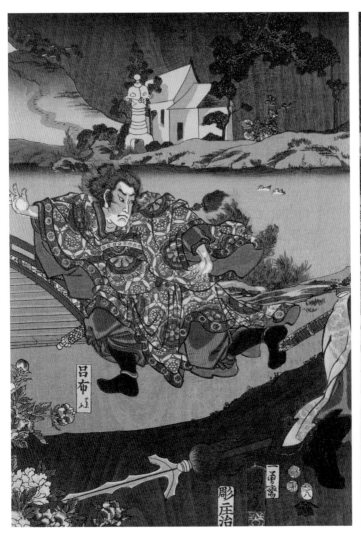
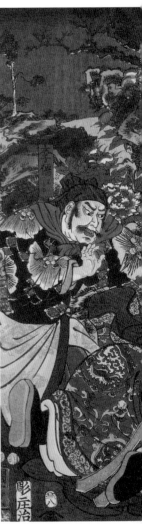

《董卓大闹凤仪亭》

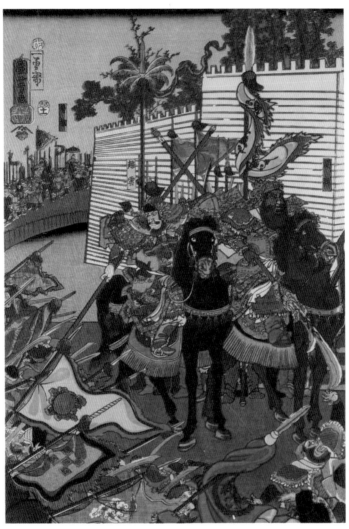

《刘玄德北海解围》

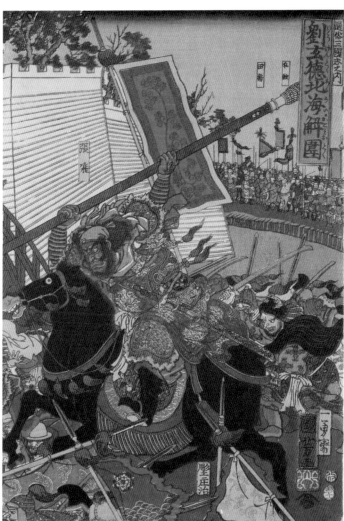

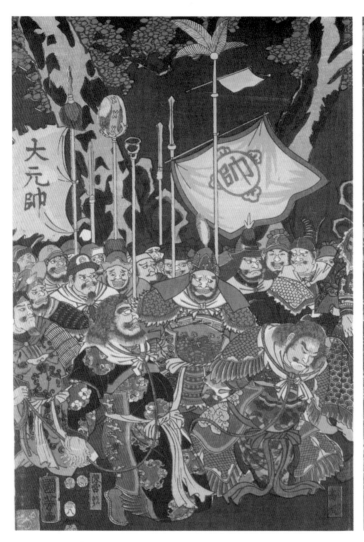

《白门楼曹操斩吕布》

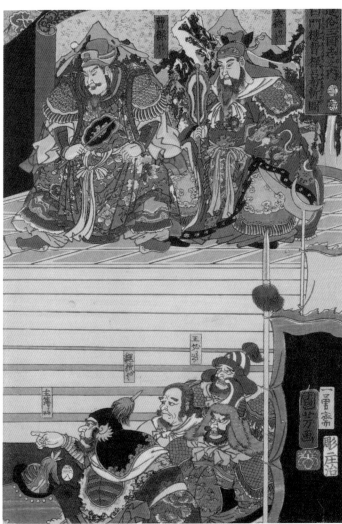

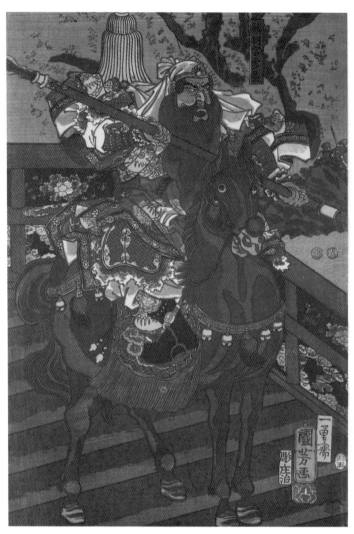

《美髯公灞桥挑袍》

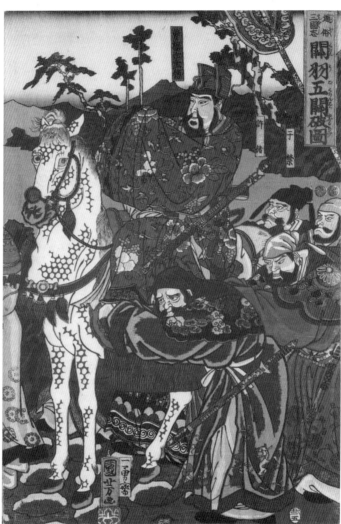

031

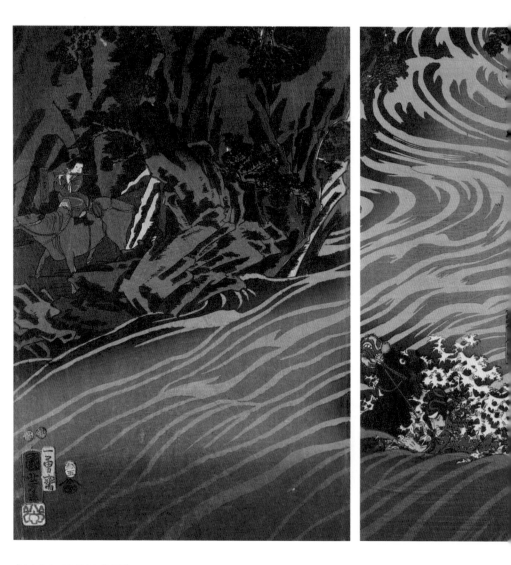

《刘皇叔跃马过檀溪》

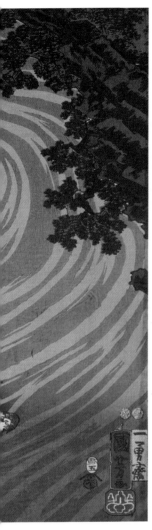

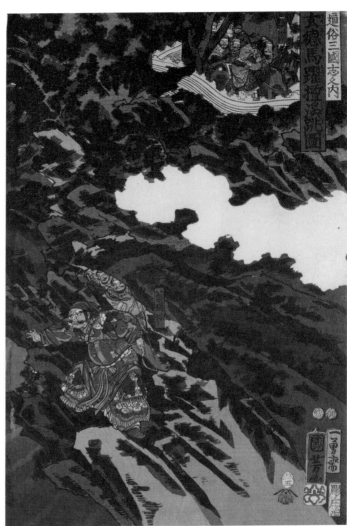

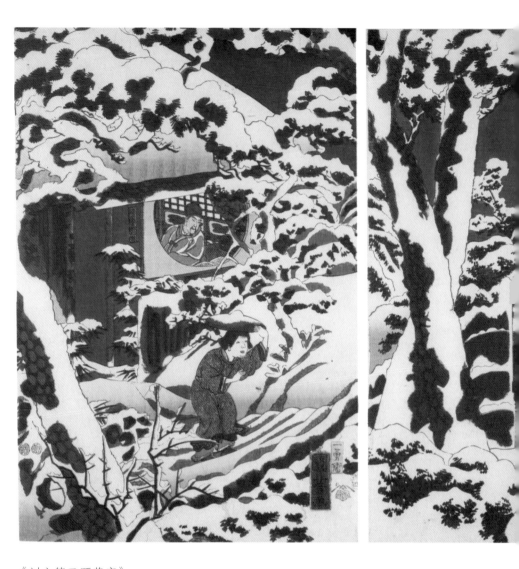

《刘玄德三顾茅庐》

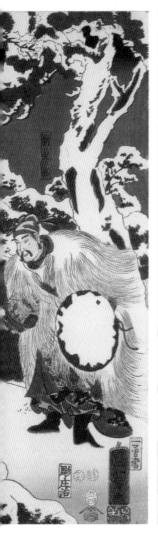

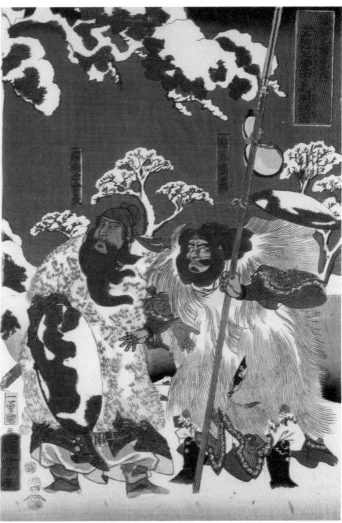

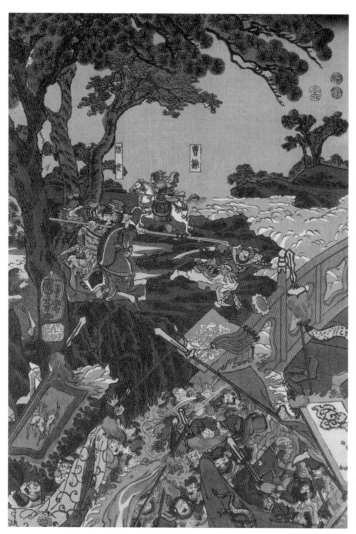

《张翼德大闹长坂桥》

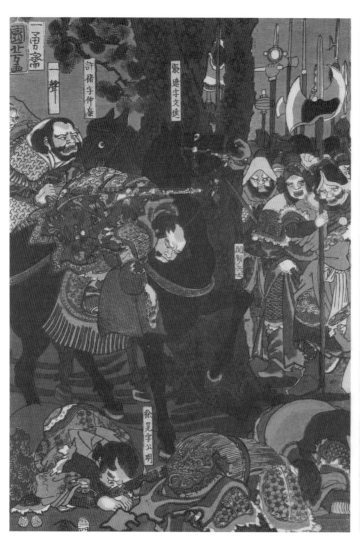

《关云长义释曹操》

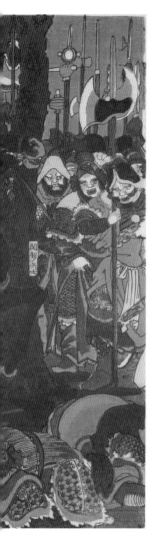
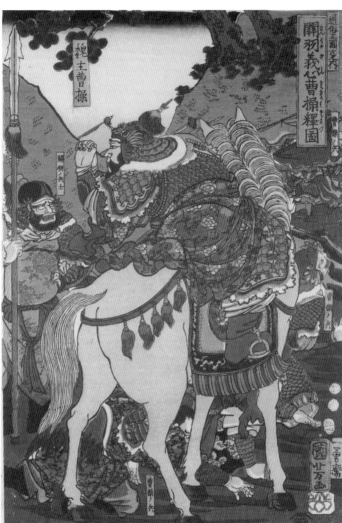

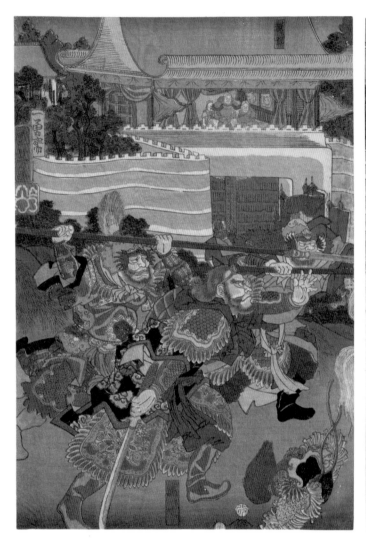

《黄忠魏延献长沙》

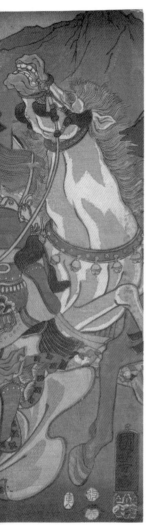
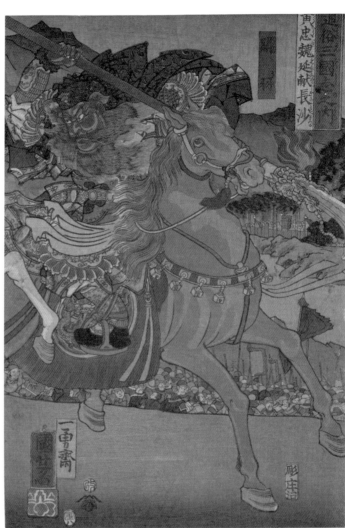

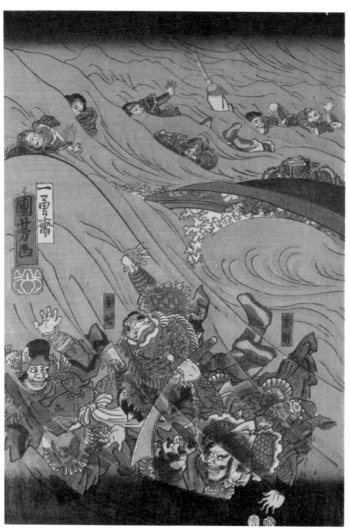

《关羽水淹魏七军》

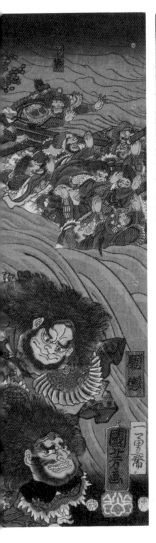
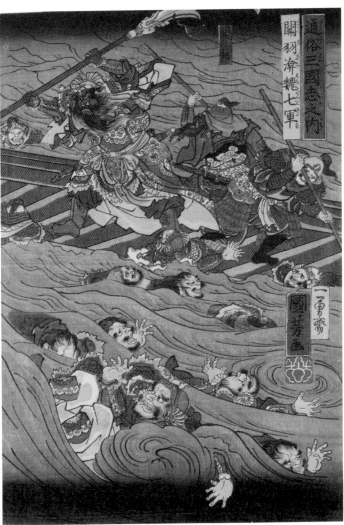

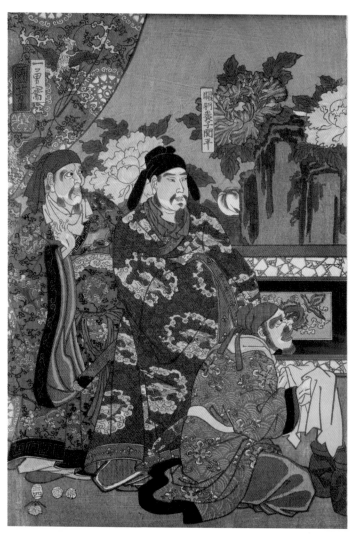

《关云长刮骨疗毒》

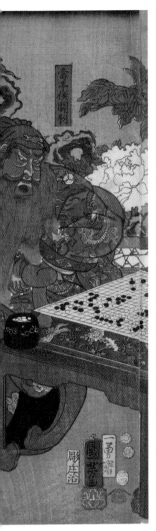
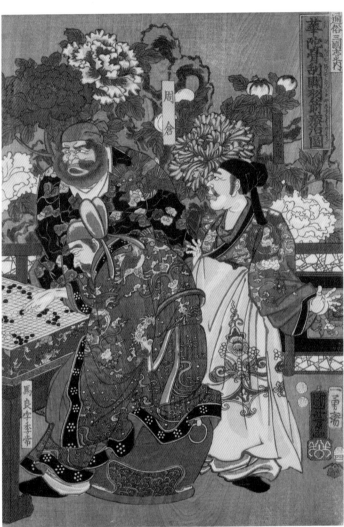

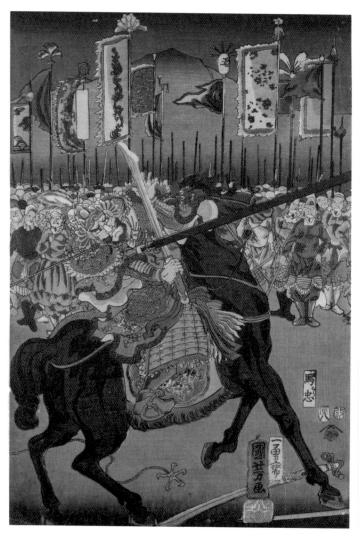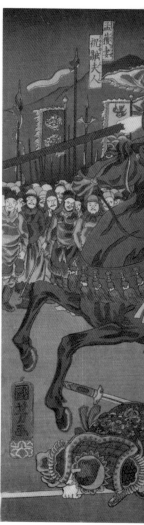

《孔明六擒孟获》

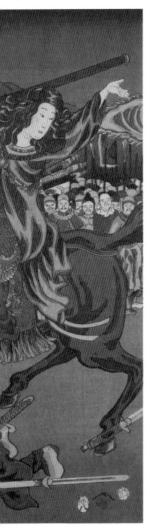
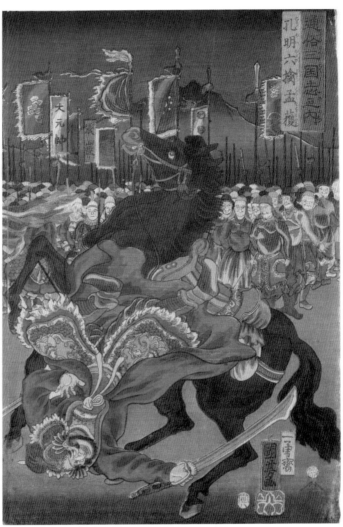

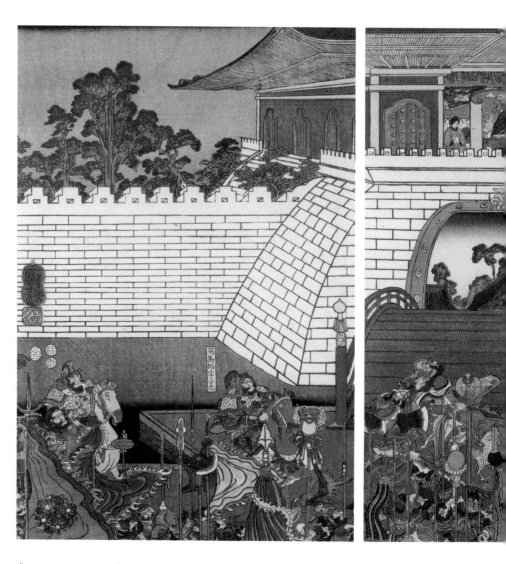

《孔明巧施空城计》

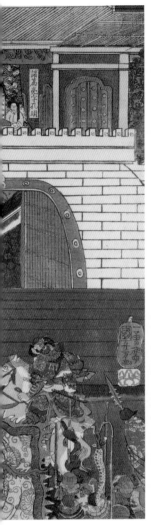
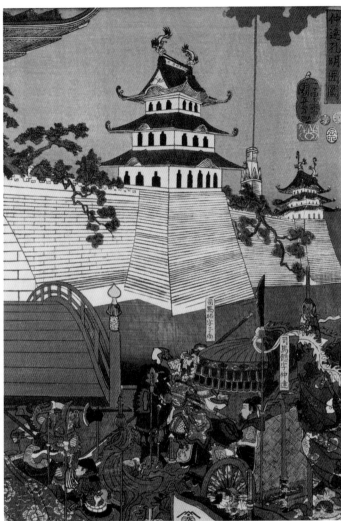

叁·

名录

《绘本〈三国志〉小传》

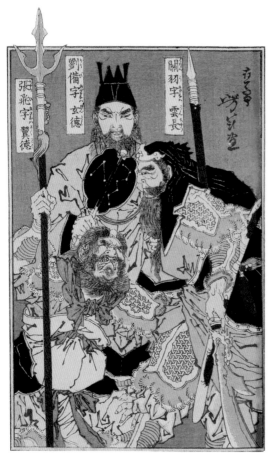

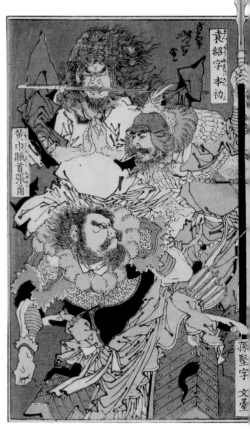

刘备 关羽 张飞　　　　　　　　　　　　　袁绍 孙坚 张角

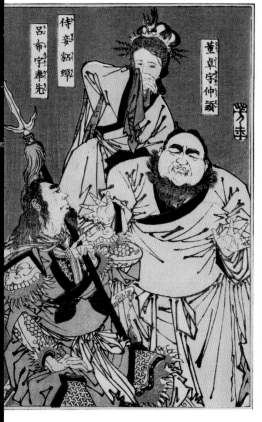

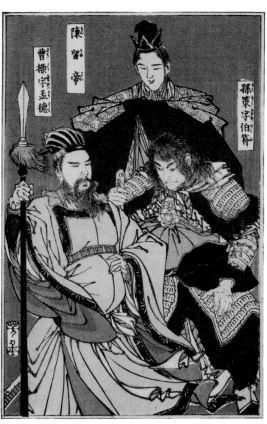

董卓 貂蝉 吕布　　　　　　　　　　　曹操 陈留帝 孙策

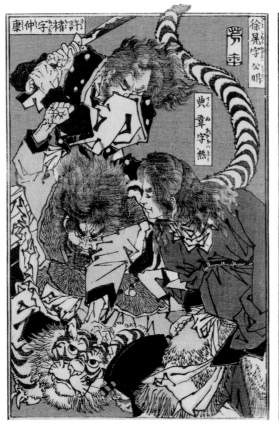

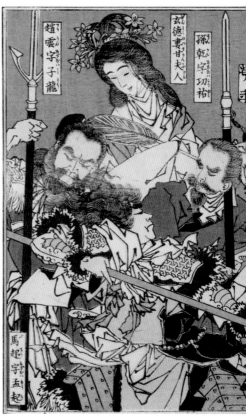

徐晃 典韦 许褚　　　　　　　　　　赵云 甘夫人 孙乾 马超

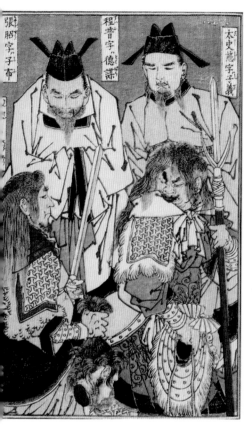

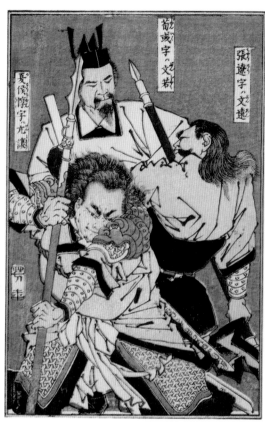

孙权 张昭 程普 太史慈　　　　　　　　　　　张辽 荀彧 夏侯惇

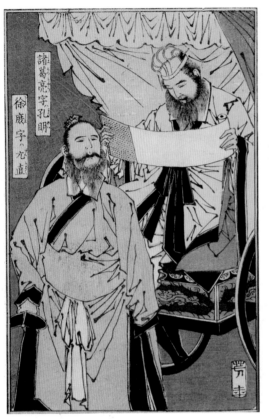

诸葛亮 徐庶

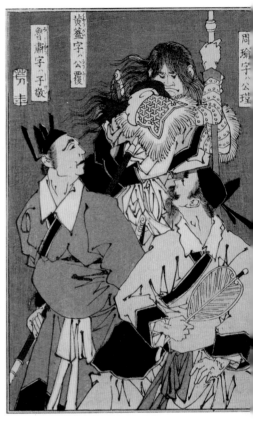

周瑜 黄盖 鲁肃

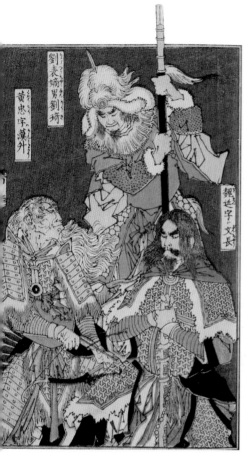

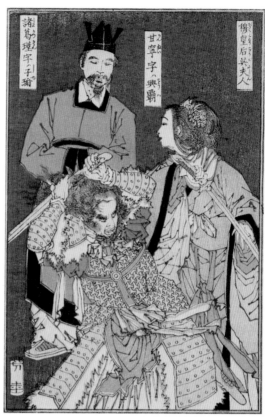

魏延 刘琦 黄忠　　　　　　　　　　　吴夫人 甘宁 诸葛瑾

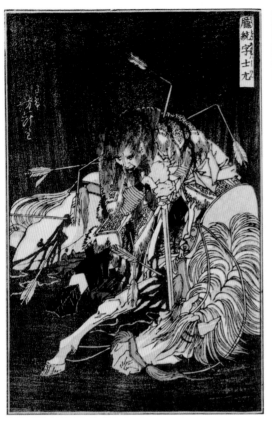

庞统

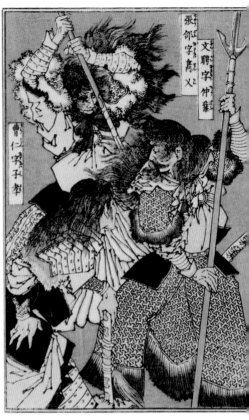

文聘 张郃 曹仁

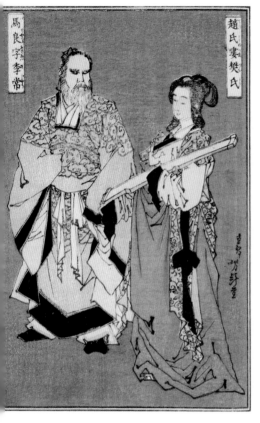

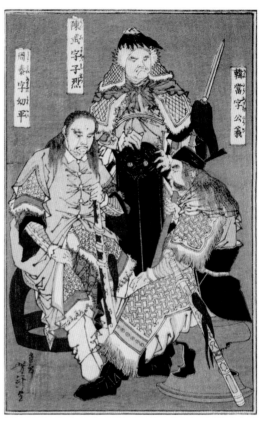

樊氏 马良　　　　　　　　　　韩当 陈武 周泰

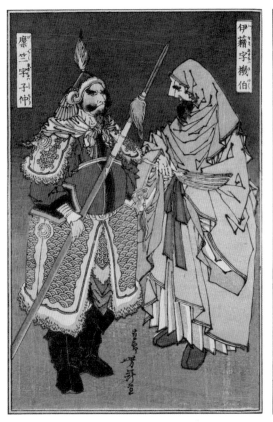

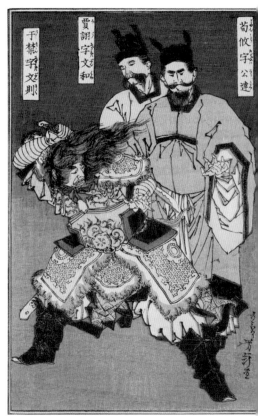

伊藉　麋竺　　　　　　　　　　　荀攸　贾诩　于禁

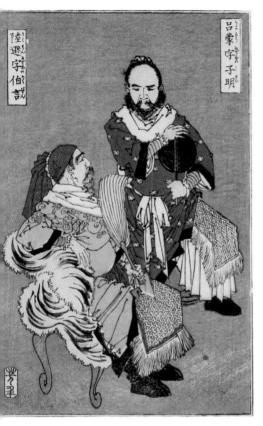

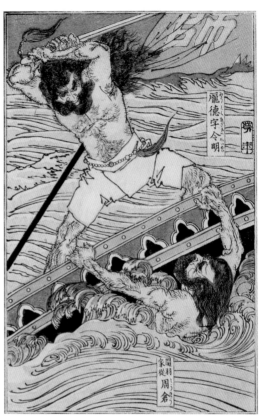

吕蒙 陆逊　　　　　　　　　　　　　庞德 周仓

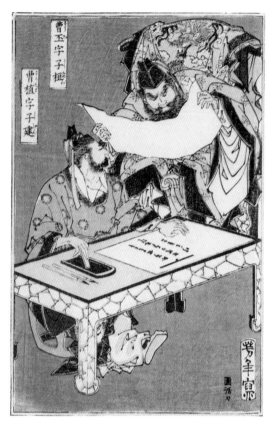

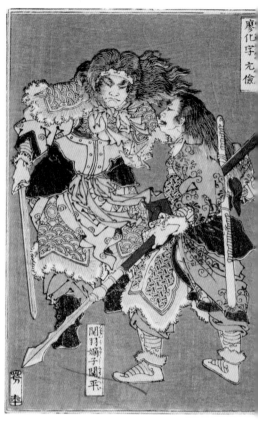

曹丕 曹植　　　　　　　　　　　　　　　廖化 关平

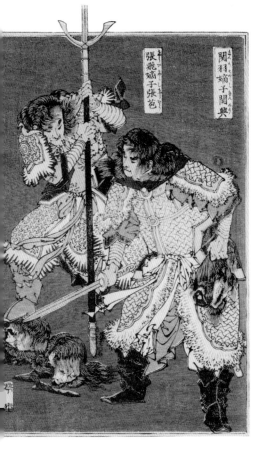

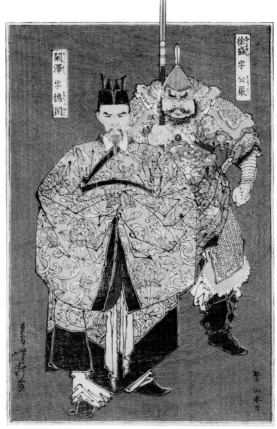

关兴　张苞　　　　　　　　　　　　　　徐盛　阚泽

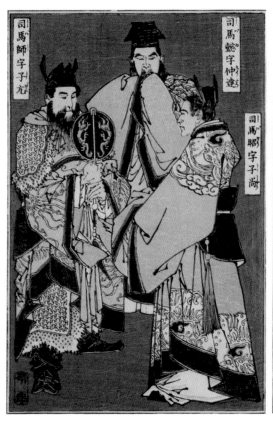

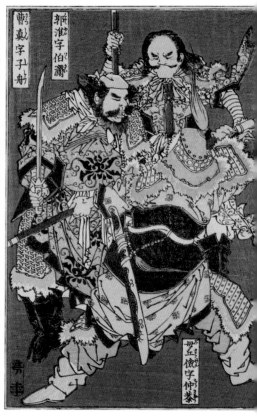

司马懿 司马师 司马昭　　　　　　　　　　　　郭淮 曹真 毋丘俭

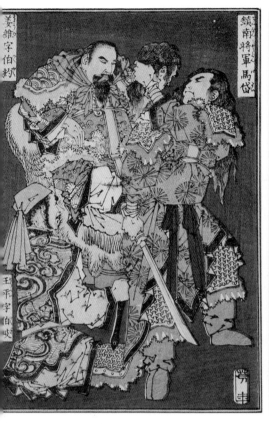

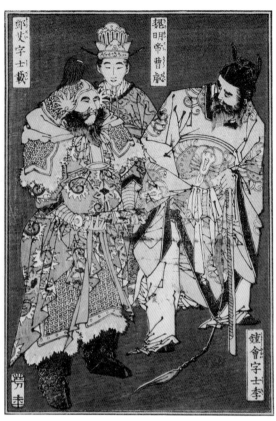

马岱　姜维　王平　　　　　　　　　　　　曹叡　邓艾　钟会

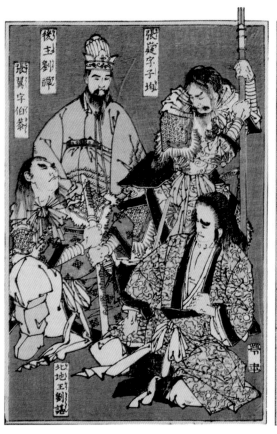

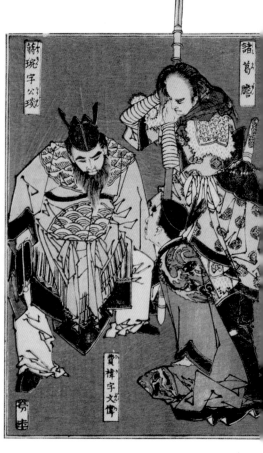

刘禅 张嶷 张翼 刘谌　　　　　　　　　诸葛瞻 蒋琬 费祎

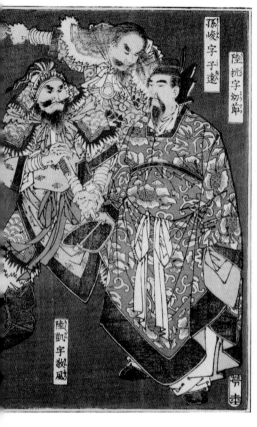

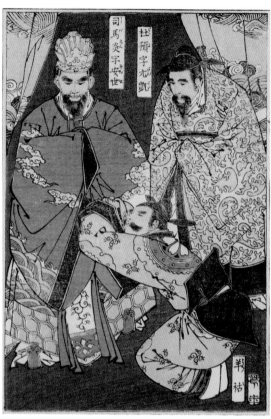

孙峻　陆抗　陆凯　　　　　　　　　　司马炎　杜预　羊祜

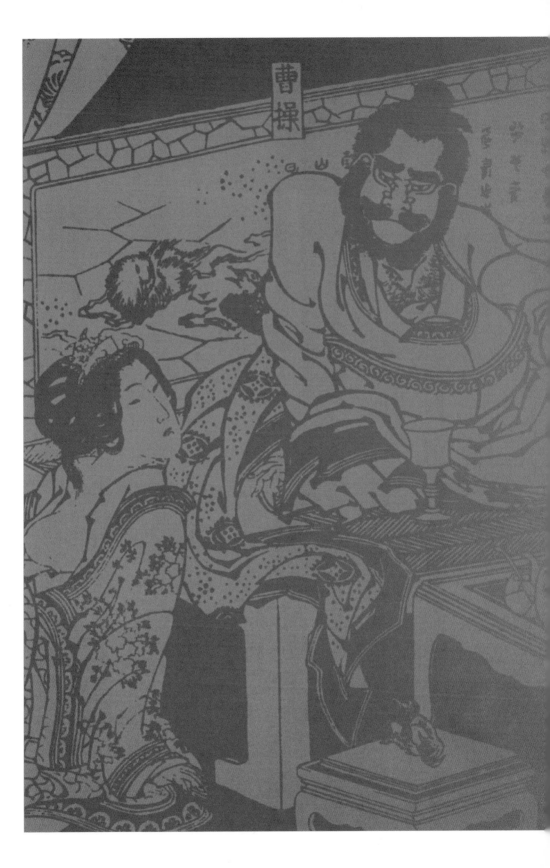

肆·《三国演义》浮世绘单图遗真

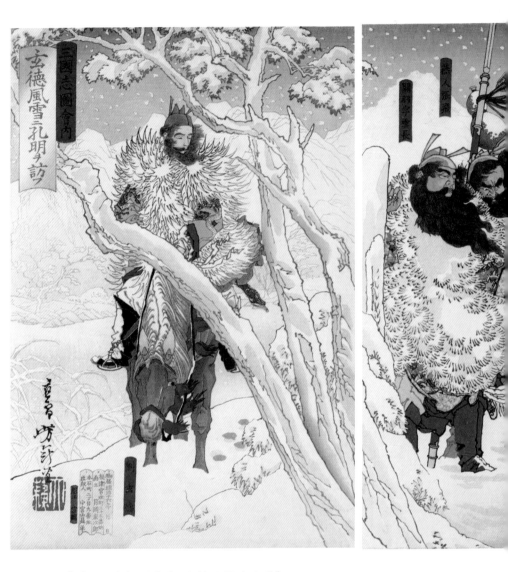

月冈芳年《〈三国志〉图会内 玄德风雪访孔明》

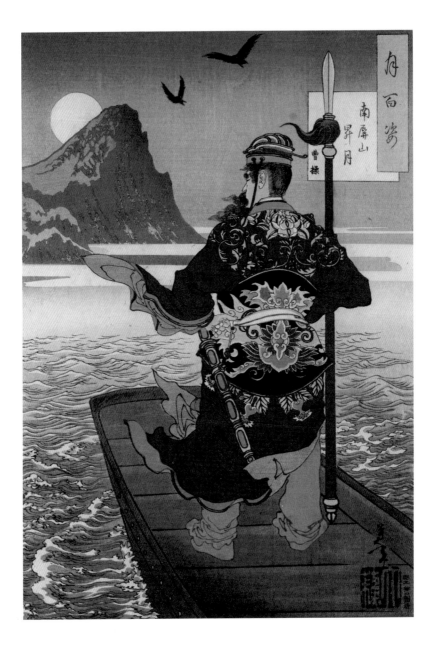

月冈芳年《月百姿 南屏山升月 曹操》

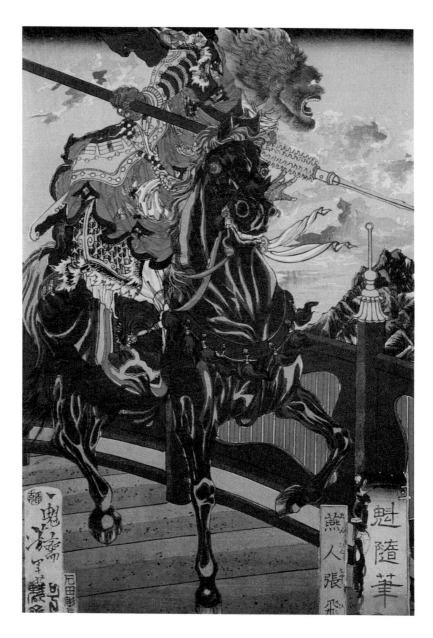

月冈芳年《一魁随笔 燕人张飞》

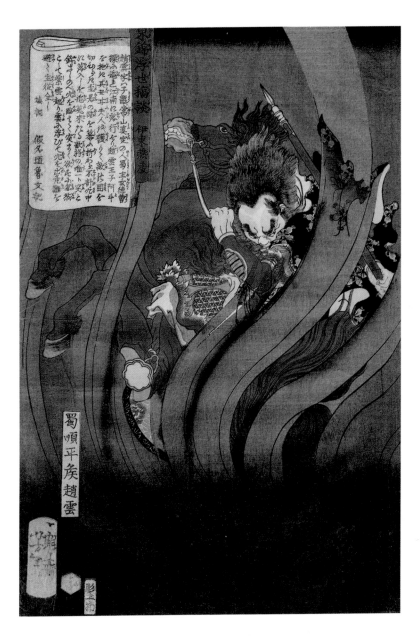

月冈芳年《东锦浮世绘稿谈 蜀顺平候赵云》

鸟山石燕《石燕画谱 卧龙皋》

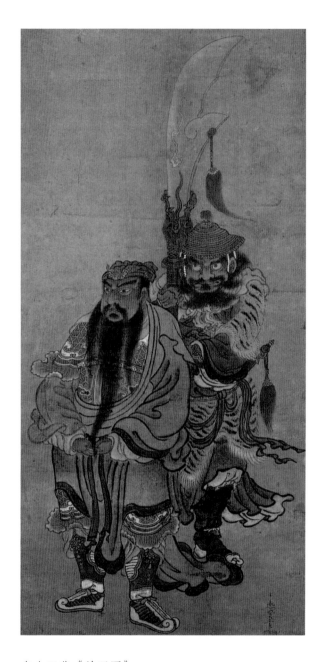

鸟山石燕《关羽图》

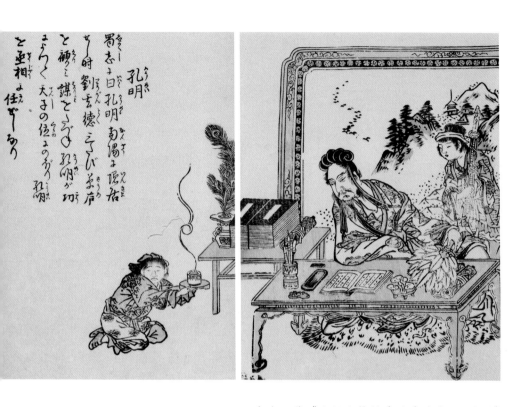

と亜相に住けるり

蜀志に曰孔明南陽の臥龍

まうく夫子の位よのぞり

孔明

其時劉玄徳三たび草庵

と顧るに謀とふで孔明が功

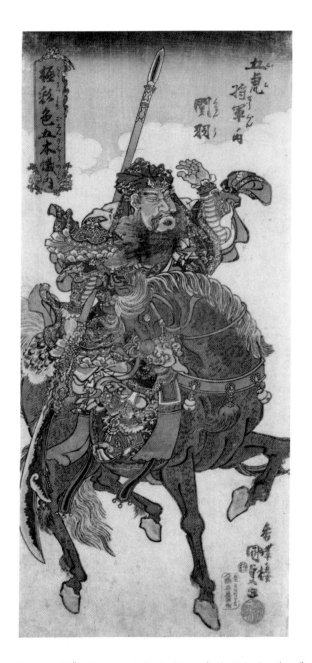

歌川国贞《极彩色五本帜之内 五虎将军之内 关羽》

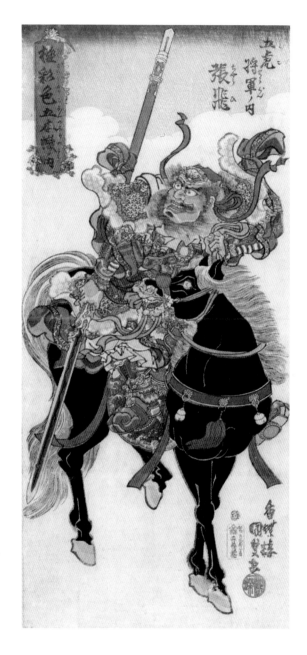

歌川国贞《极彩色五本帜之内　五虎将军之内　张飞》

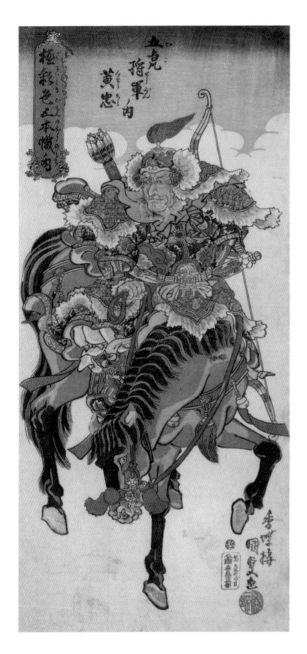

歌川国贞《极彩色五本帜之内　五虎将军之内　黄忠》

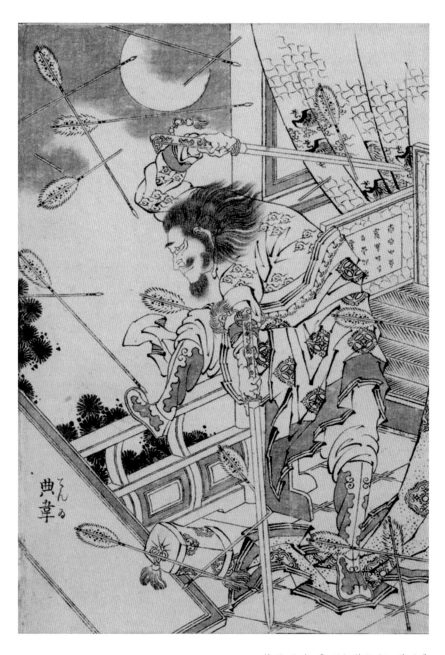

葛饰北斋《画本葛饰振 典韦》

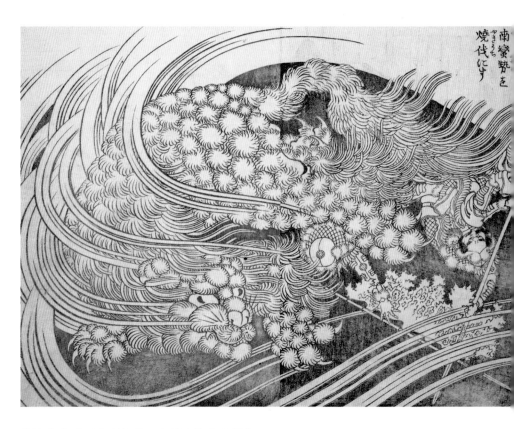

葛饰北斋《画本魁初编 孔明计烧南蛮军》

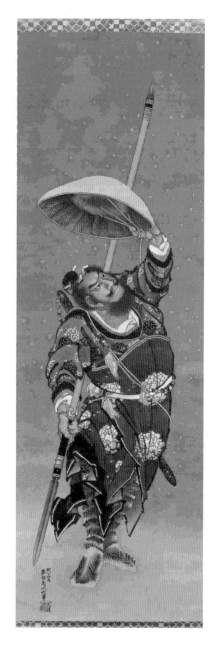

葛饰北斋《雪中张飞》

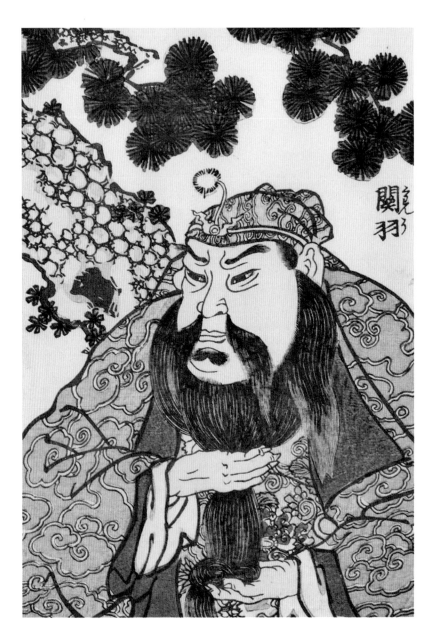

歌川国芳《关羽》

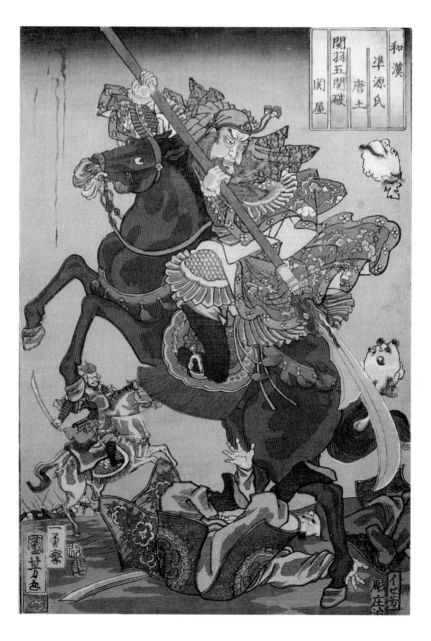

歌川国芳《和汉准源氏 唐土 关羽破五关》

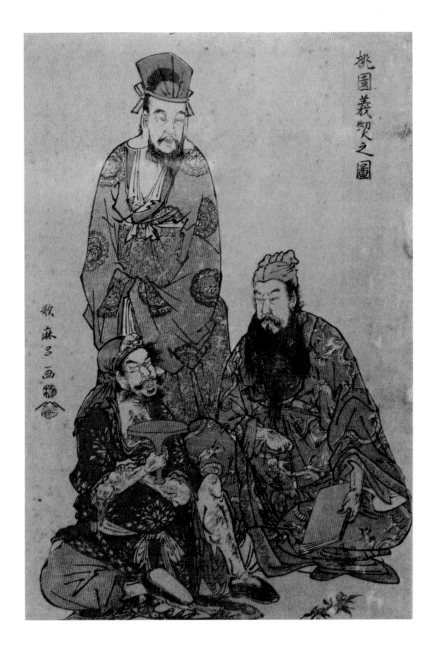

喜多川歌麿《桃园义契之图》

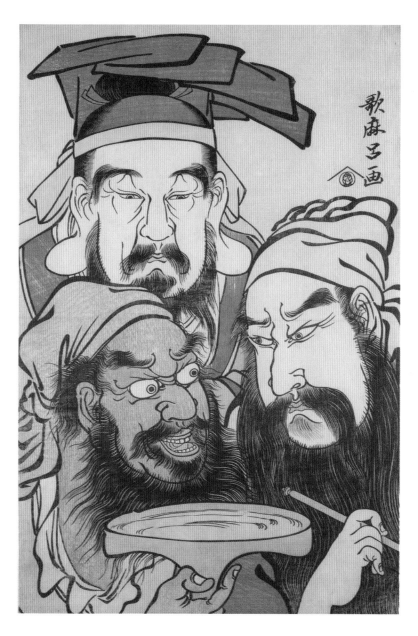

喜多川歌麿《刘关张三兄弟》

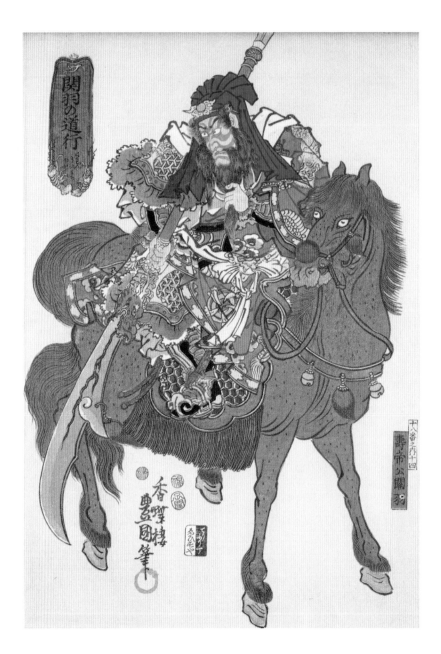

歌川豊国《关羽走单骑》

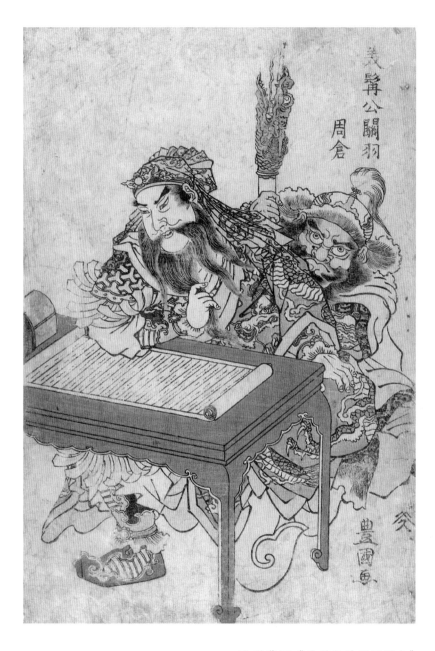

歌川豊国《美髯公关羽臣周仓》

伍·插图本《绘本通俗〈三国志〉》

人物图赏

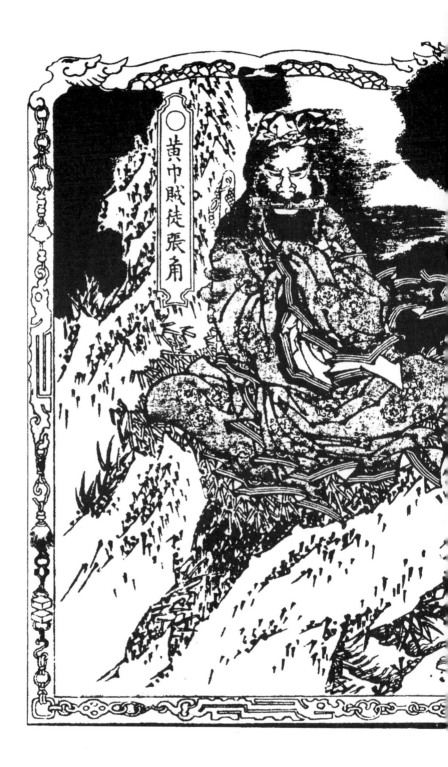

黄巾贼徒张角

张角

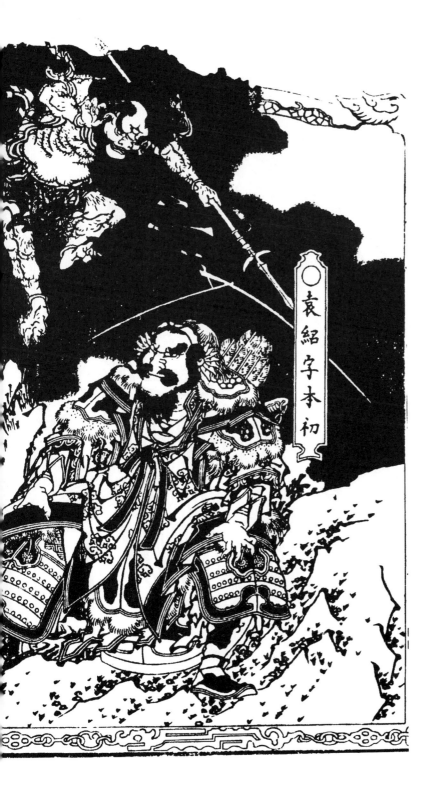

袁紹字本初

袁
绍

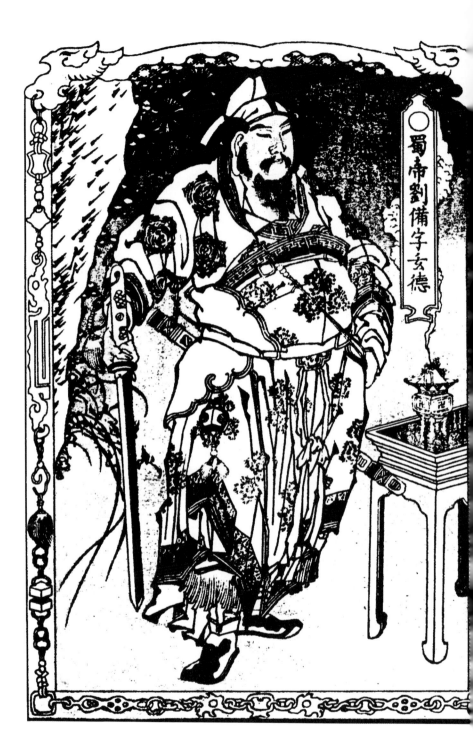

蜀帝劉備字玄德

刘
备

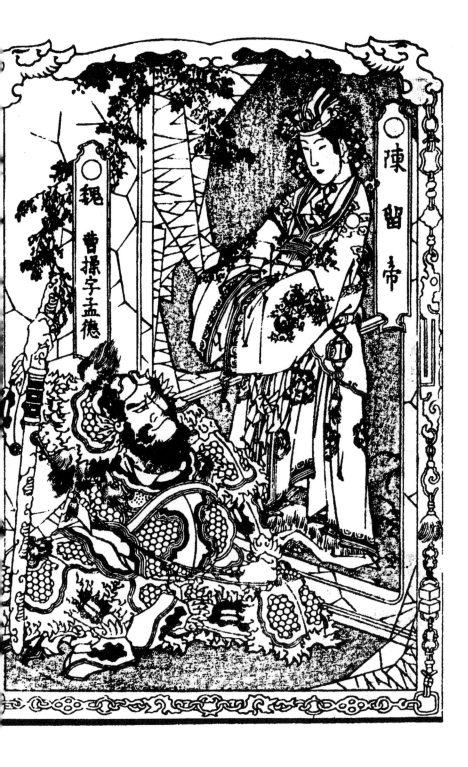

魏 曹操字孟德

陳留帝

曹操 陈留帝

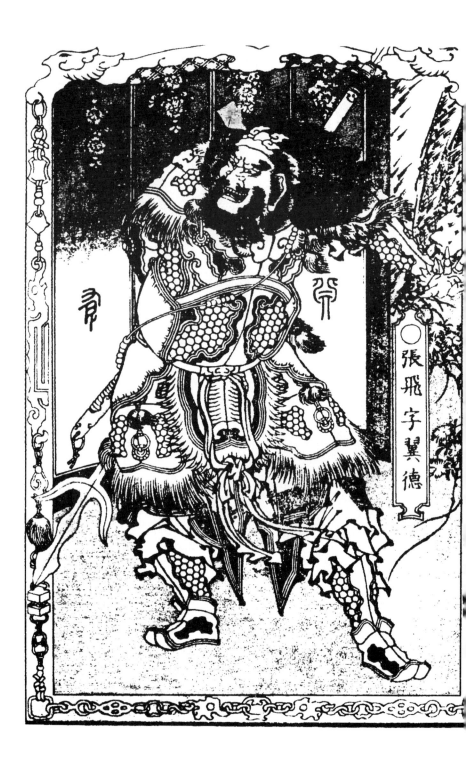

張飛字翼德

張
飞

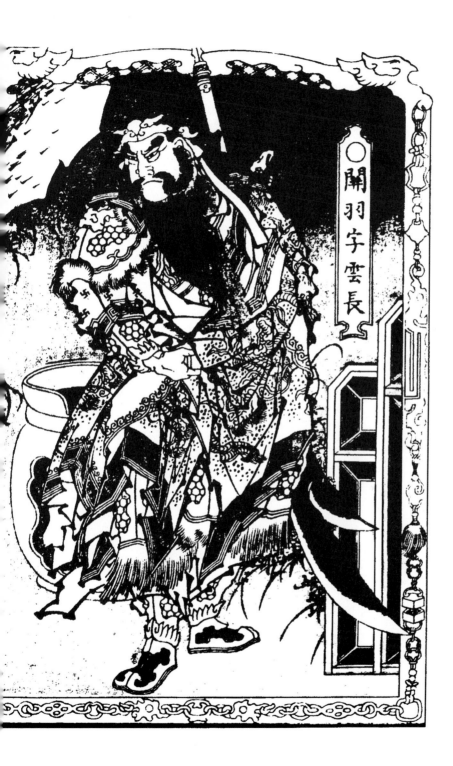

關羽字雲長

关羽

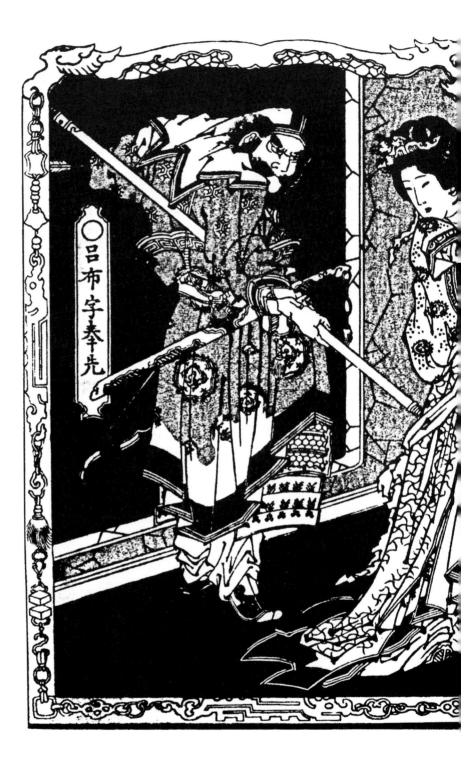

〇呂布字奉先

呂布 貂蝉

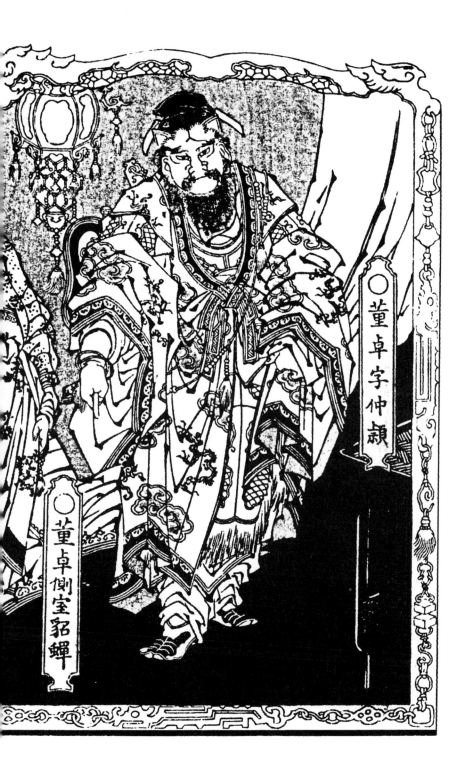

董卓字仲顈

董卓側室貂蝉

董卓

○馬超字孟起

○吳 孫堅字文臺

孫堅 馬超

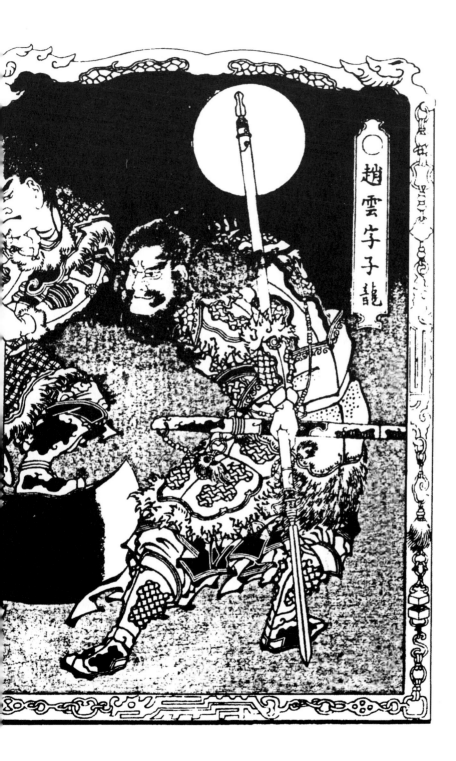

趙雲字子龍

赵云

于吉仙人

于吉仙人

董贵妃

吴孙策字伯符

董贵妃　孙策

105

鲁肃字子敬

黄祖之首级

鲁肃　孙权

106

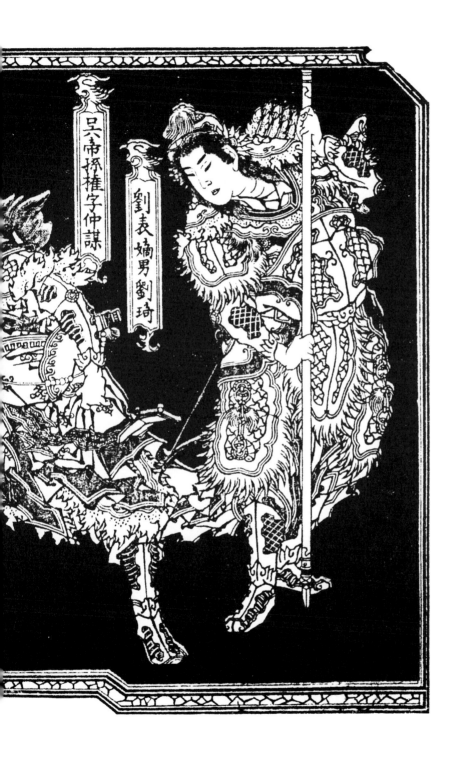

吳帝孫權字仲謀

劉表嫡男劉琦

刘琦

107

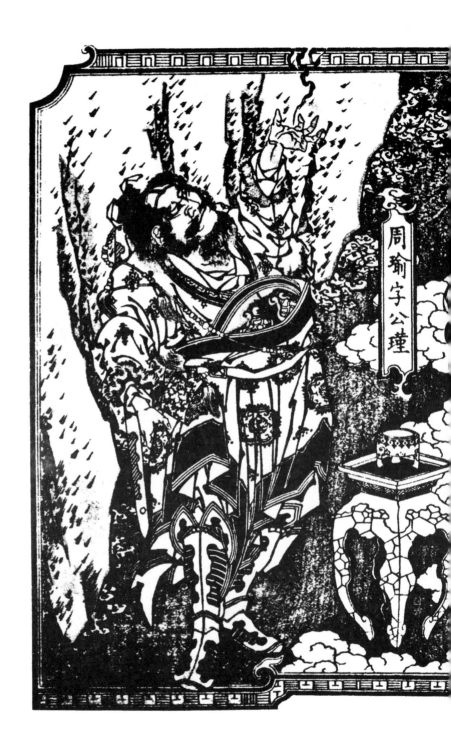

周
瑜

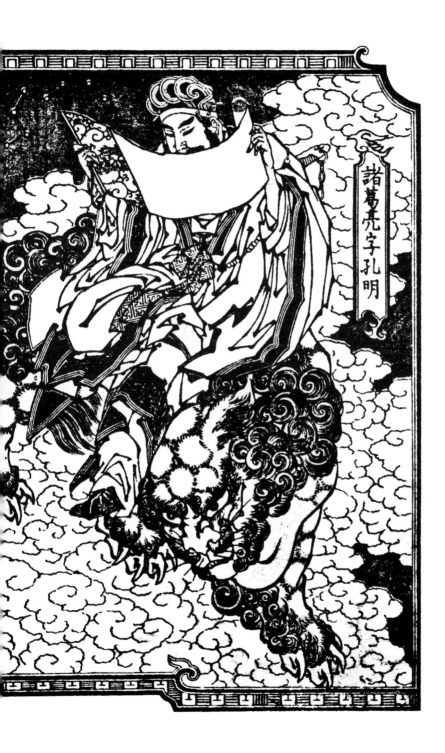

諸葛亮字孔明

诸葛亮

109

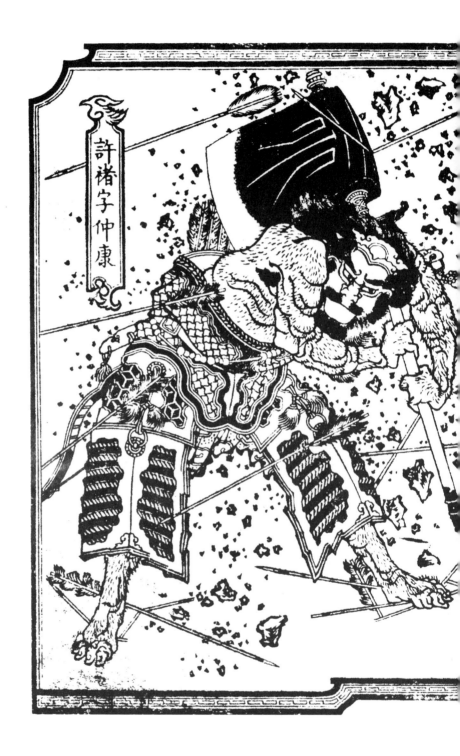

許褚字仲康

许褚

110

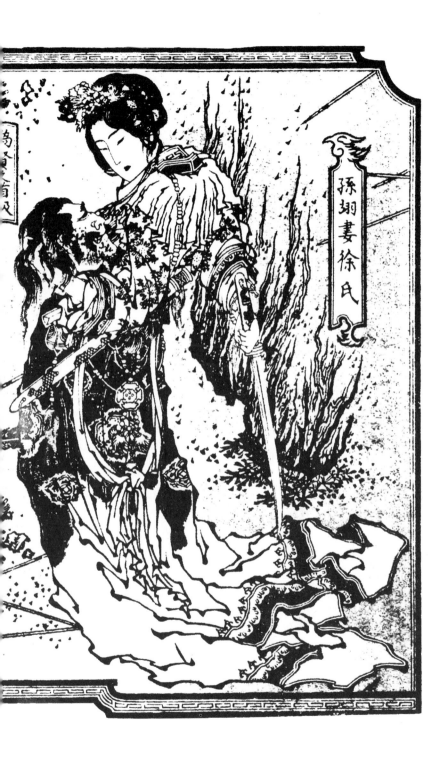

孙翊妻徐氏

徐氏

袁术字公路

袁术

典韦

夏侯惇字元讓

徐晃字公明

徐晃

趙範嫂樊氏

夏侯惇　樊氏

115

甘夫人

孙乾
周仓

周仓　孙乾

117

龐統字士元

庞
统

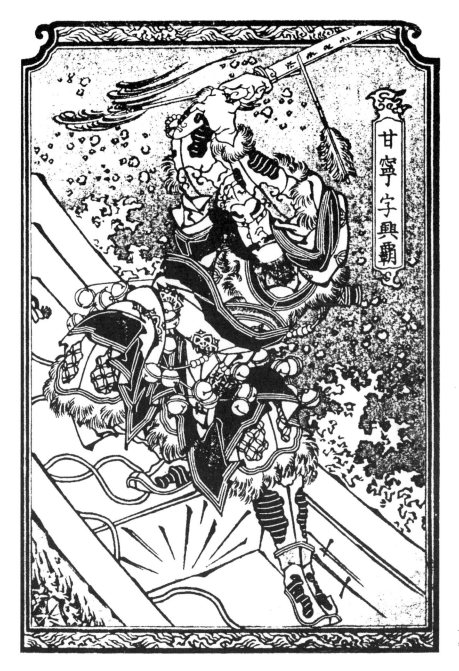

甘寧字興霸

甘宁

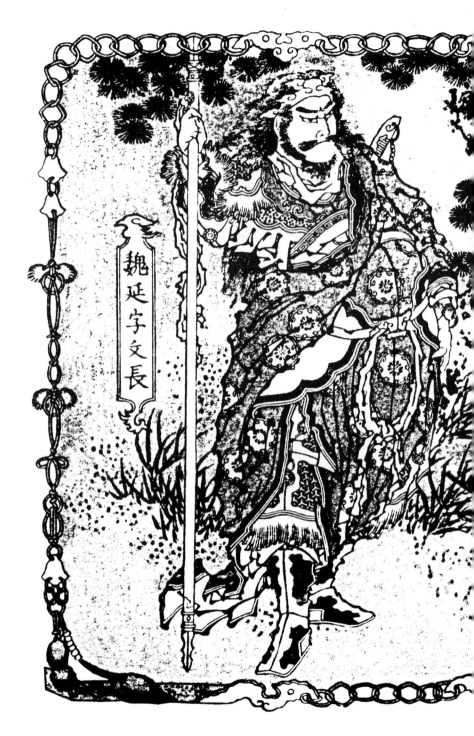

魏延字文長

魏延

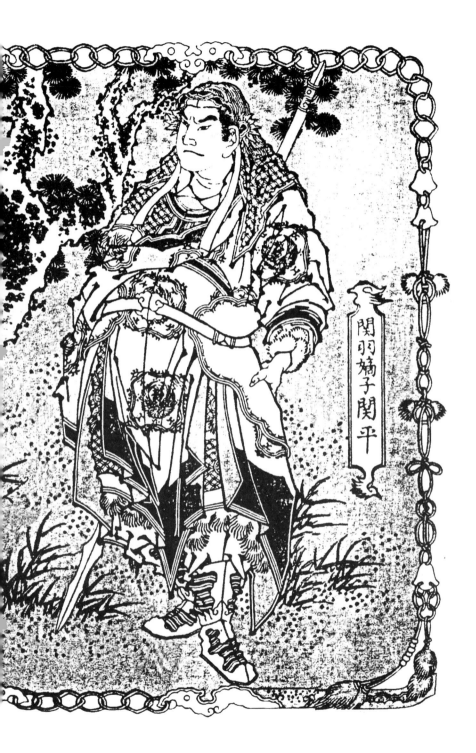

関羽嫡子関平

关
平

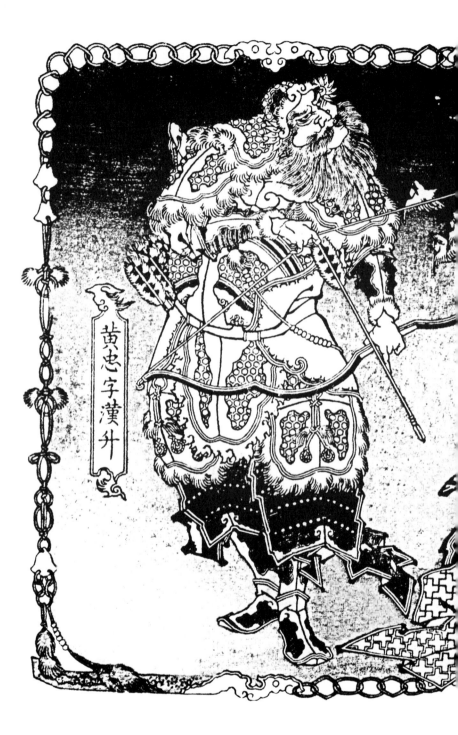

黄忠字漢升

黄忠

穆皇后吴氏 孙夫人

孙夫人

123

龐德字令明

庞
德

廖化字元儉

廖化

曹皇后

魏帝曹丕字子桓

曹
丕

127

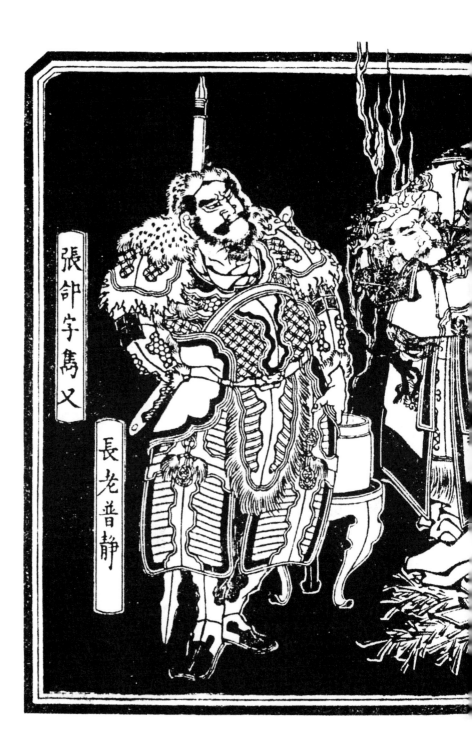

張郃字儁乂

長老普靜

周泰字幼平

司馬王甫

兀突骨

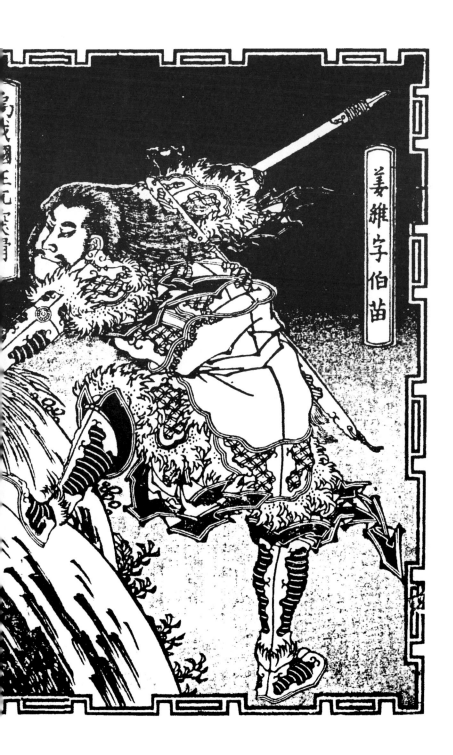

姜維字伯苗

姜
维

131

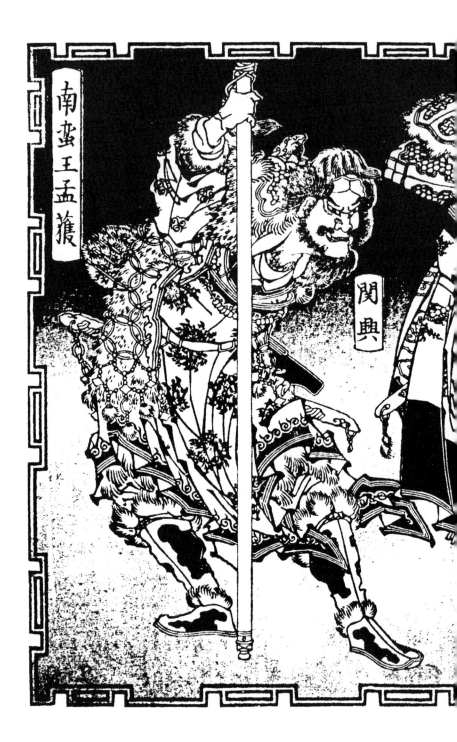

南蛮王孟獲

関興

孟獲

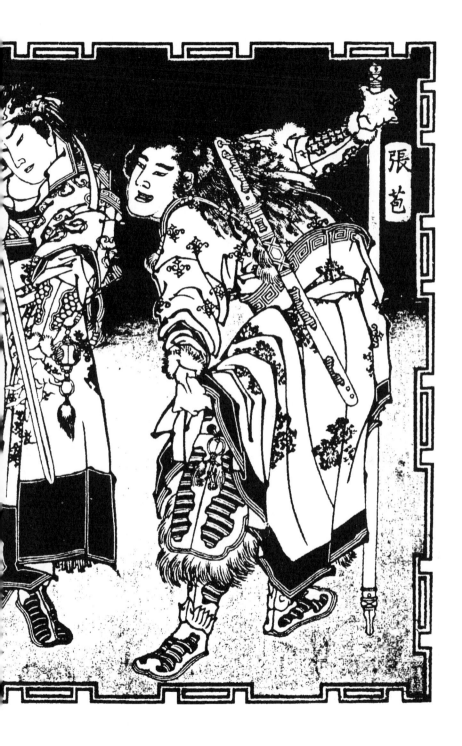

張苞

关兴　张苞

133

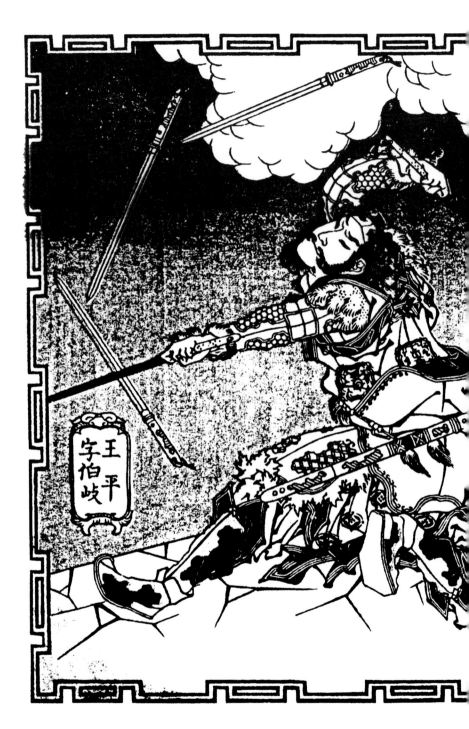

王平字伯岐

王平

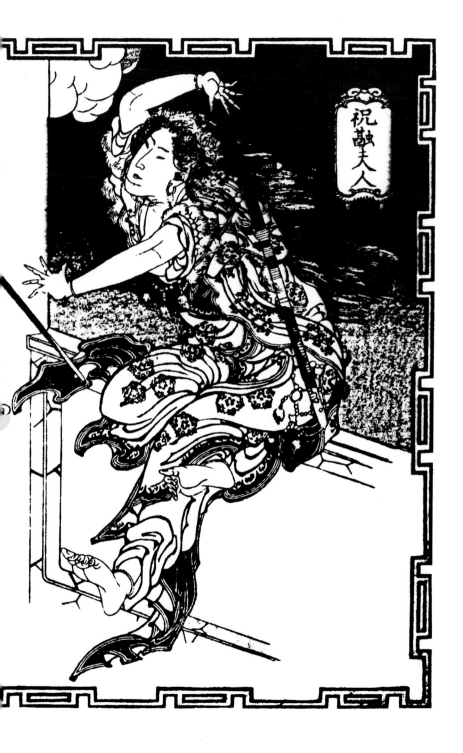

祝融夫人

135

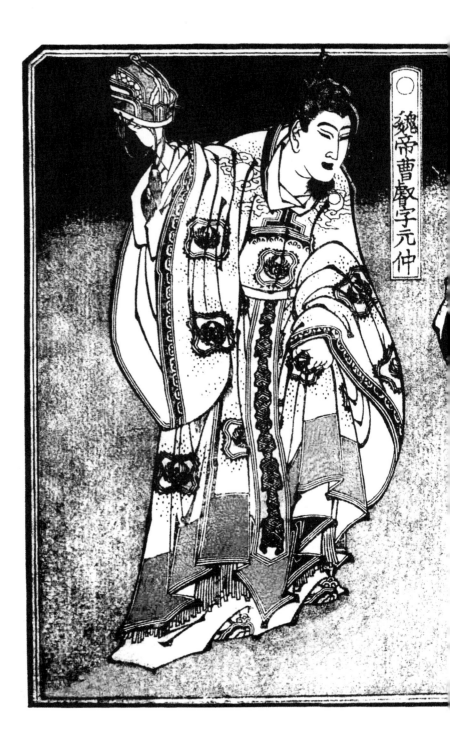

魏帝曹叡字元仲

曹叡

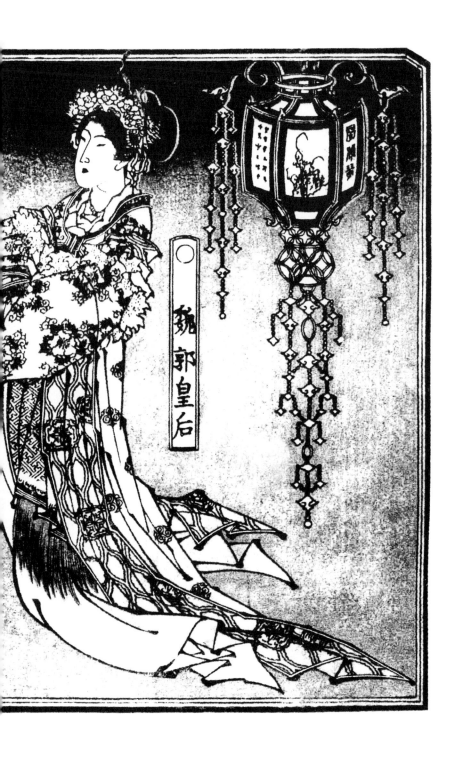

魏郭皇后

郭皇后

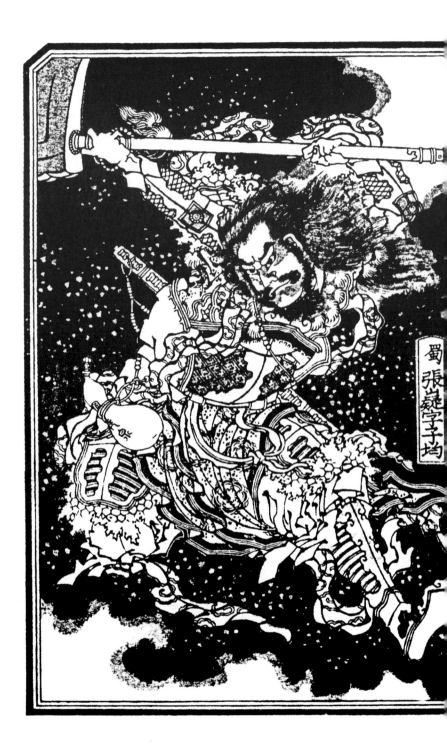

蜀張嶷字子均

张
嶷

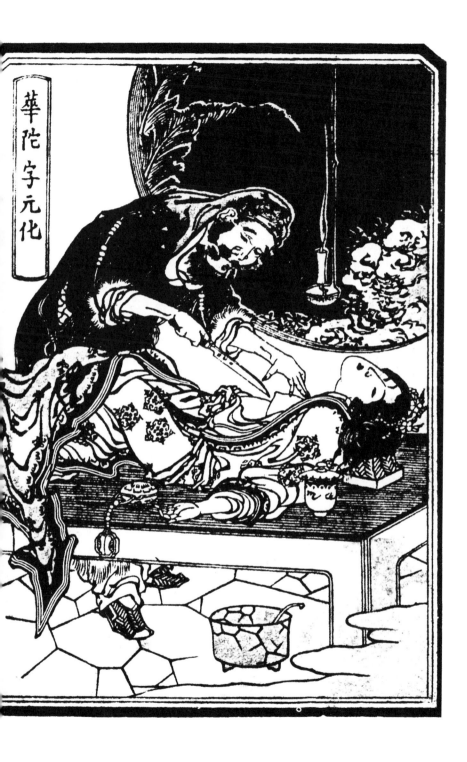

華陀字元化

华佗

139

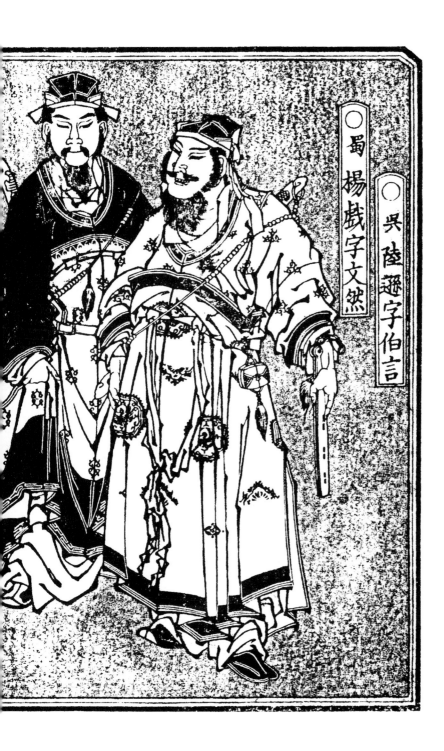

○吳陸遜字伯言

○蜀楊戲字文然

杨戏　陆逊

141

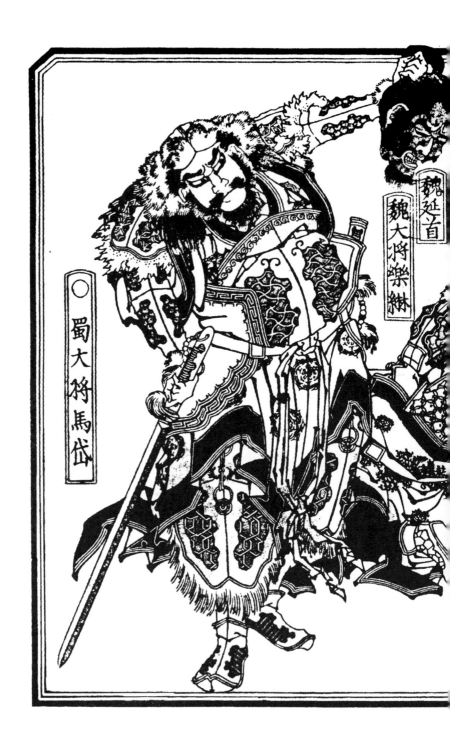

蜀大将马岱

魏延之首

魏大将乐綝

马岱

魏大将张虎

乐綝
张虎

143

崔夫人

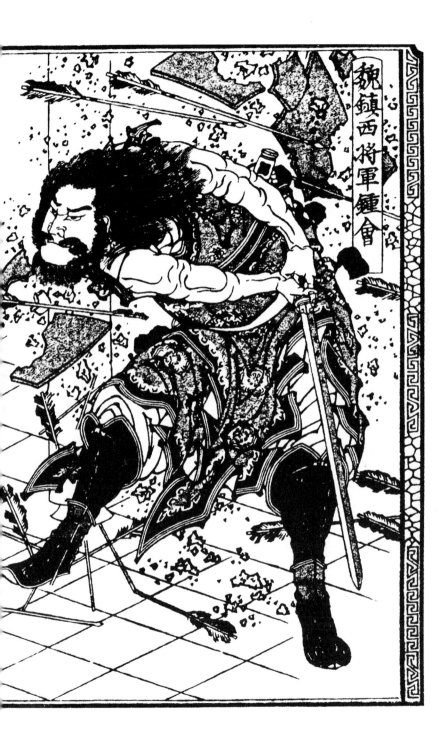

魏鎮西將軍鍾會

钟会

145

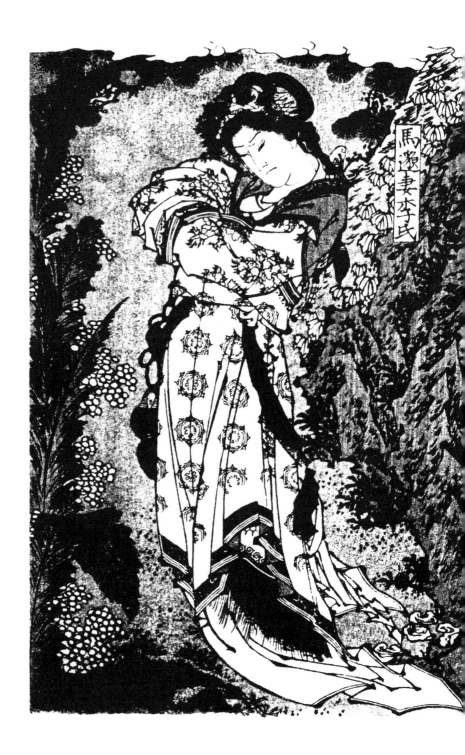

馬謖妻李氏

李氏

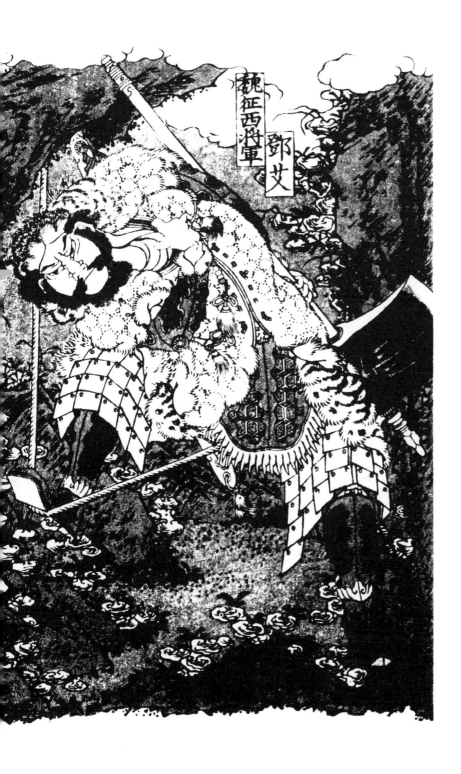

魏征西将軍 鄧艾

邓
艾

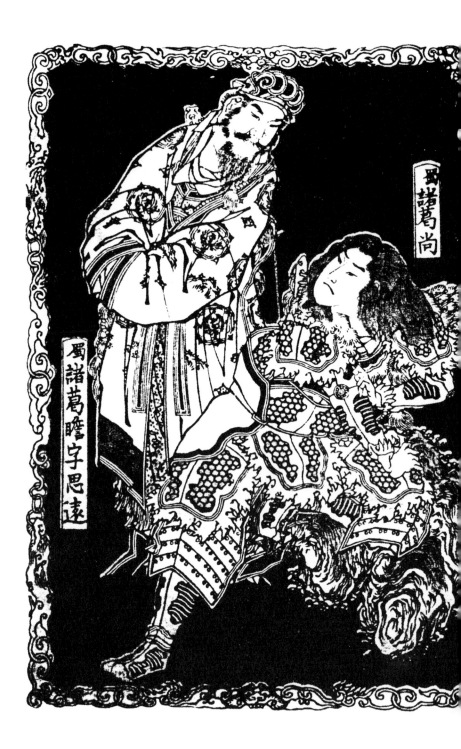

蜀諸葛瞻字思遠

蜀諸葛尚

诸葛瞻　诸葛尚

148

吴丁奉字承渊

蜀郤正字令先

丁奉　郤正

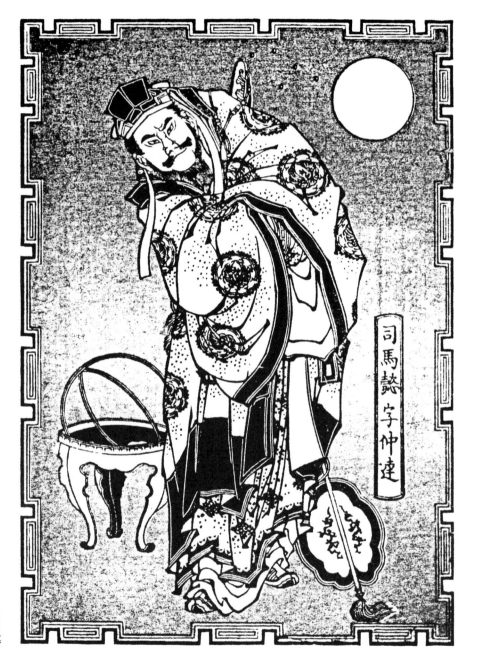

司馬懿 字仲達

司馬懿

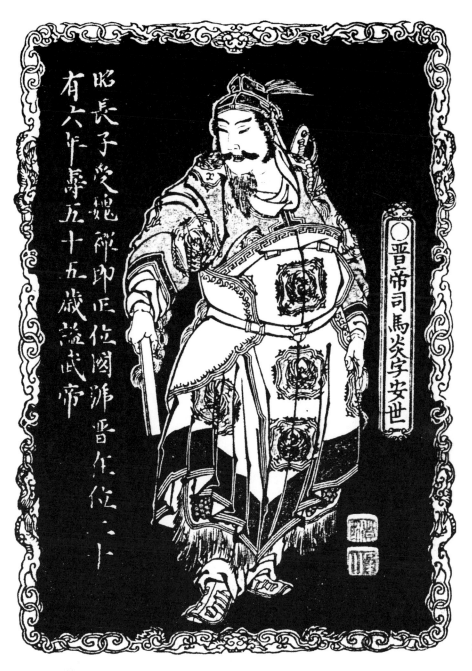

昭長子炎魏禪即正位國號晉在位二十
有六年壽五十五歲諡武帝

晋帝司馬炎字安世

司马炎

151

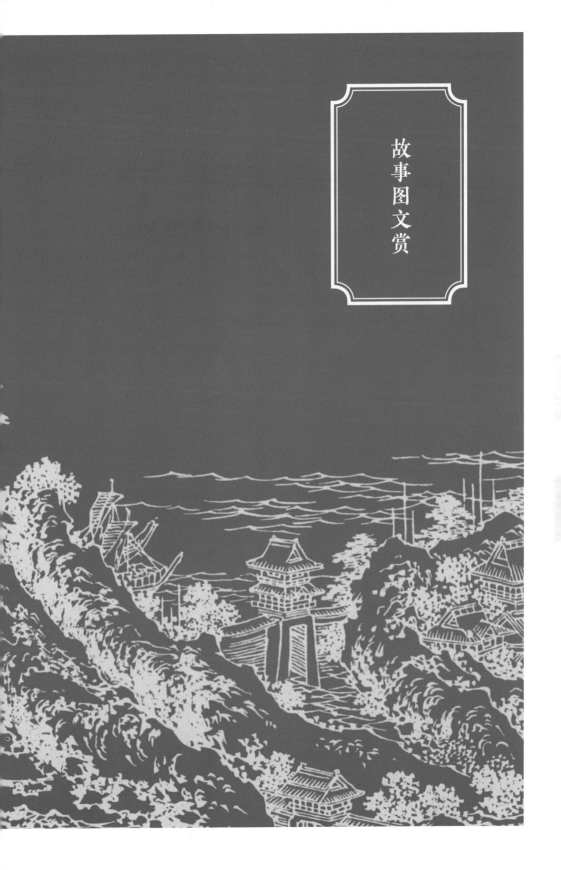

故事图文赏

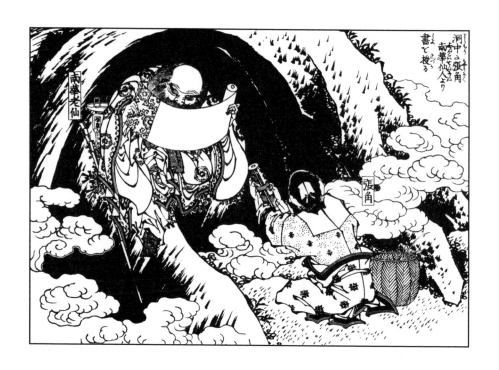

南华仙人洞中授张角书

　　那张角本是个不第秀才，因入山采药，遇一老人，碧眼童颜，手执藜杖，唤角至一洞中，以天书三卷授之，曰："此名《太平要术》。汝得之，当代天宣化，普救世人。若萌异心，必获恶报。"角拜问姓名。老人曰："吾乃南华老仙也。"言讫，化阵清风而去。

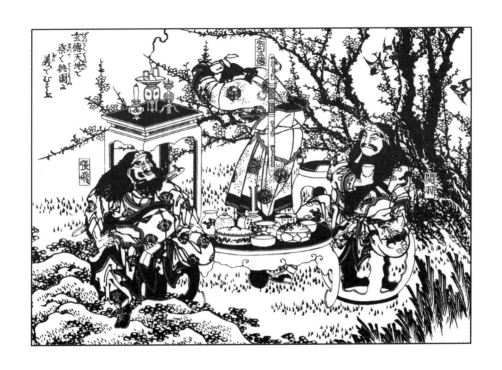

玄德祭天地　桃园三结义

　　飞曰："吾庄后有一桃园，花开正盛；明日当于园中祭告天地，我三人结为兄弟，协力同心，然后可图大事。"玄德、云长齐声应曰："如此甚好。"次日，于桃园中，备下乌牛白马祭礼等项，三人焚香再拜而说誓曰："念刘备、关羽、张飞，虽然异姓，既结为兄弟，则同心协力，救困扶危；上报国家，下安黎庶；不求同年同月同日生，只愿同年同月同日死。皇天后土，实鉴此心。背义忘恩，天人共戮！"誓毕，拜玄德为兄，关羽次之，张飞为弟。

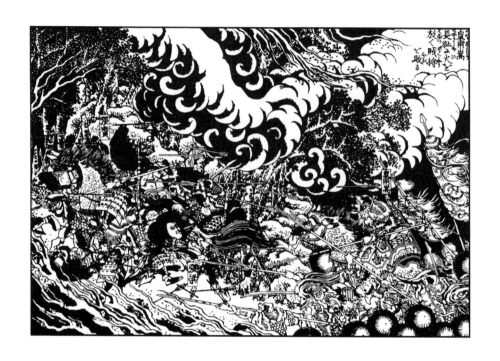

皇甫嵩长社放火败贼将

　　时皇甫嵩、朱儁领军拒贼，贼战不利，退入长社，依草结营。嵩与儁计曰："贼依草结营，当用火攻之。"遂令军士，每人束草一把，暗地埋伏。其夜大风忽起。二更以后，一齐纵火，嵩与儁各引兵攻击贼寨，火焰张天，贼众惊慌，马不及鞍，人不及甲，四散奔走。

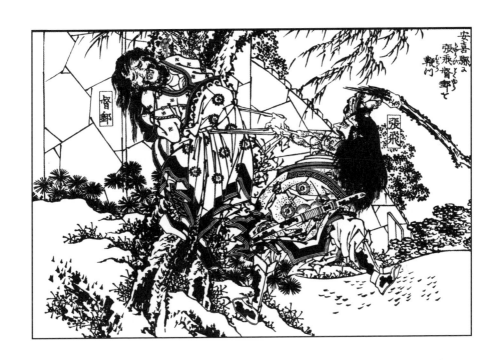

安喜县张飞鞭督邮

　　众老人答曰："督邮逼勒县令，欲害刘公；我等皆来苦告，不得放入，反
遭把门人赶打！"张飞大怒，睁圆环眼，咬碎钢牙，滚鞍下马，径入馆驿，
把门人那里阻挡得住，直奔后堂，见督邮正坐厅上，将县吏绑倒在地。飞大喝：
"害民贼！认得我么？"督邮未及开言，早被张飞揪住头发，扯出馆驿，直到
县前马桩上缚住；攀下柳条，去督邮两腿上着力鞭打，一连打折柳条十数枝。

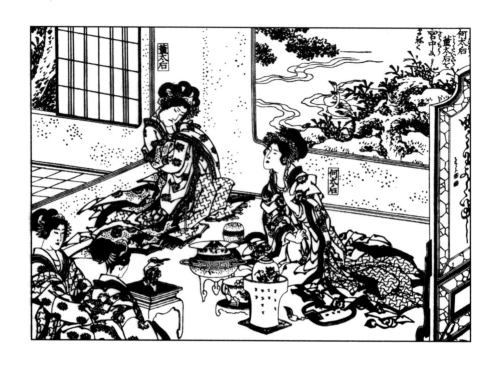

何太后与董太后宫中争竞

　　酒至半酣，何太后起身捧杯再拜曰："我等皆妇人也，参预朝政，非其所宜。昔吕后因握重权，宗族千口皆被戮。今我等宜深居九重；朝廷大事，任大臣元老自行商议，此国家之幸也。愿垂听焉。"董后大怒曰："汝鸩死王美人，设心嫉妒。今倚汝子为君，与汝兄何进之势，辄敢乱言！吾敕骠骑断汝兄首，如反掌耳！"何后亦怒曰："吾以好言相劝，何反怒耶？"董后曰："汝家屠沽小辈，有何见识！"两宫互相争竞，张让等各劝归宫。

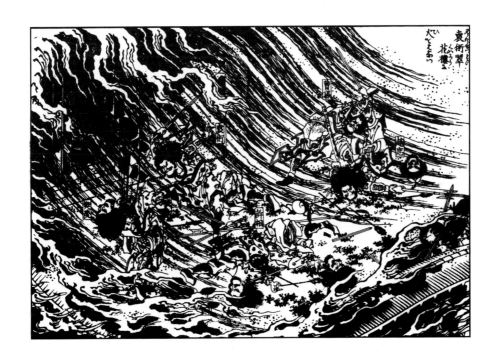

翠花楼袁术火中杀阉官

何进部将吴匡，便于青琐门外放起火来。袁术引兵突入宫庭，但见阉官，不论大小，尽皆杀之。袁绍、曹操斩关入内。赵忠、程旷、夏恽、郭胜四个被赶至翠花楼前，剁为肉泥。宫中火焰冲天。张让、段珪、曹节、侯览将太后及太子并陈留王劫去内省，从后道走北宫。时卢植弃官未去，见宫中事变，擐甲持戈，立于阁下。

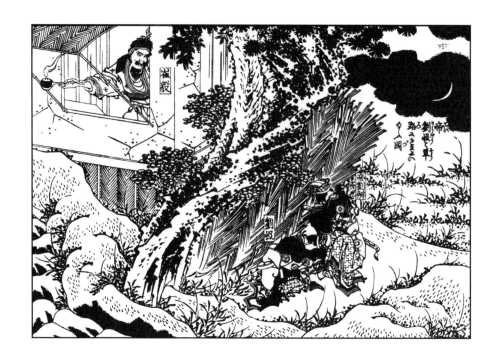

帝刘辩与王刘协卧于草畔图

　　行至五更，足痛不能行，山冈边见一草堆，帝与王卧于草堆之畔。草堆前面是一所庄院。庄主是夜梦两红日坠于庄后，惊觉，披衣出户，四下观望，见庄后草堆上红光冲天，慌忙往视，却是二人卧于草畔。庄主问曰："二少年谁家之子？"帝不敢应。陈留王指帝曰："此是当今皇帝，遭十常侍之乱，逃难到此。吾乃皇弟陈留王也。"

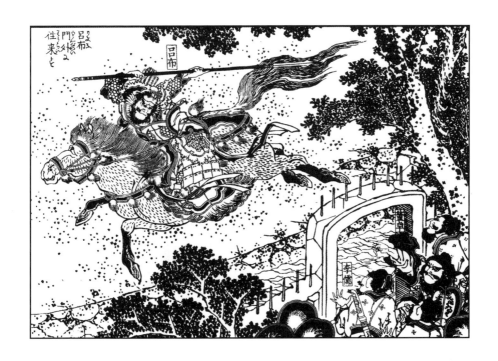

吕布园门外往来驰骤

　　卓按剑立于园门，忽见一人跃马持戟，于园门外往来驰骤。卓问李儒："此何人也？"儒曰："此丁原义儿：姓吕，名布，字奉先者也。主公且须避之。"卓乃入园潜避。次日，人报丁原引军城外搦战。卓怒，引军同李儒出迎。两阵对圆，只见吕布顶束发金冠，披百花战袍，擐唐猊铠甲，系狮蛮宝带，纵马挺戟，随丁建阳出到阵前。

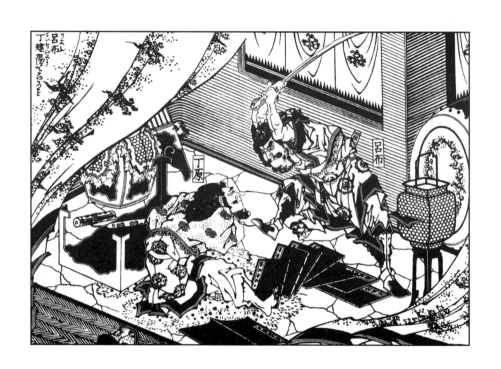

吕布砍杀丁建阳

　　是夜二更时分，布提刀径入丁原帐中。原正秉烛观书，见布至，曰："吾儿来有何事故？"布曰："吾堂堂丈夫，安肯为汝子乎！"原曰："奉先何故心变？"布向前，一刀砍下丁原首级，大呼左右："丁原不仁，吾已杀之。肯从吾者在此，不从者自去！"军士散其大半。

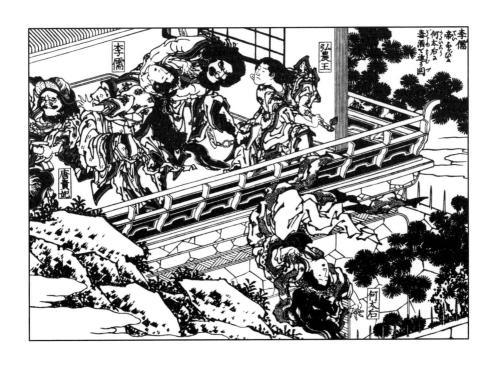

李儒以毒酒进帝与何太后图

　　儒以鸩酒奉帝，帝问何故。儒曰："春日融和，董相国特上寿酒。"太后曰："既云寿酒，汝可先饮。"儒怒曰："汝不饮耶？"呼左右持短刀白练于前曰："寿酒不饮，可领此二物！"唐妃跪告曰："妾身代帝饮酒，愿公存母子性命。"儒叱曰："汝何人，可代王死？"乃举酒与何太后曰："汝可先饮！"……太后大骂："董贼逼我母子，皇天不佑！汝等助恶，必当灭族！"儒大怒，双手扯住太后，直掸下楼；叱武士绞死唐妃；以鸩酒灌杀少帝，还报董卓。

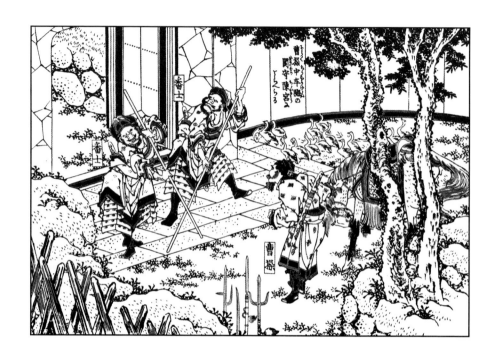

中牟县县令陈宫从曹操而逃

　　曹操逃出城外，飞奔谯郡。路经中牟县，为守关军士所获，擒见县令。……至夜分，县令唤亲随人暗地取出曹操，直至后院中审究；问曰："我闻丞相待汝不薄，何故自取其祸？"操曰："'燕雀安知鸿鹄志哉！'汝既拿住我，便当解去请赏。何必多问！"……县令闻言，乃亲释其缚，扶之上坐，再拜曰："公真天下忠义之士也！"曹操亦拜，问县令姓名。县令曰："吾姓陈，名宫，字公台。老母妻子，皆在东郡。今感公忠义，愿弃一官，从公而逃。"

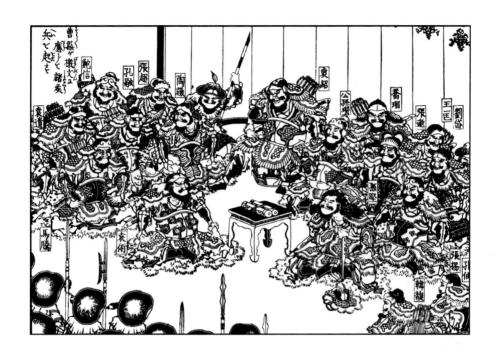

诸侯起兵应曹操檄文

操作檄文以达诸郡。檄文曰：操等谨以大义布告天下：董卓欺天罔地，灭国弑君；秽乱宫禁，残害生灵；狼戾不仁，罪恶充积！今奉天子密诏，大集义兵，誓欲扫清华夏，剿戮群凶。望兴义师，共泄公愤；扶持王室，拯救黎民。檄文到日，可速奉行！

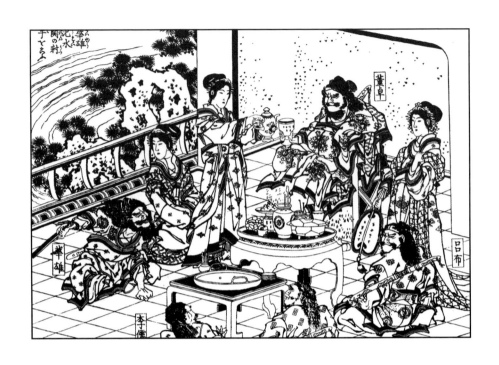

华雄请战汜水关

卓大惊，急聚众将商议。温侯吕布挺身出曰："父亲勿虑。关外诸侯，布视之如草芥；愿提虎狼之师，尽斩其首，悬于都门。"卓大喜曰："吾有奉先，高枕无忧矣！"言未绝，吕布背后一人高声出曰："'割鸡焉用牛刀？'不劳温侯亲往。吾斩众诸侯首级，如探囊取物耳！"卓视之，其人身长九尺，虎体狼腰，豹头猿臂；关西人也，姓华，名雄。卓闻言大喜，加为骁骑校尉。

华雄挑孙坚盔袁绍寨前搦战

忽探子来报："华雄引铁骑下关，用长竿挑着孙太守赤帻，来寨前大骂搦战。"绍曰："谁敢去战？"袁术背后转出骁将俞涉曰："小将愿往。"绍喜，便著俞涉出马。即时报来："俞涉与华雄战不三合，被华雄斩了。"众大惊。太守韩馥曰："吾有上将潘凤，可斩华雄。"绍急令出战。潘凤手提大斧上马。去不多时，飞马来报："潘凤又被华雄斩了。"众皆失色。

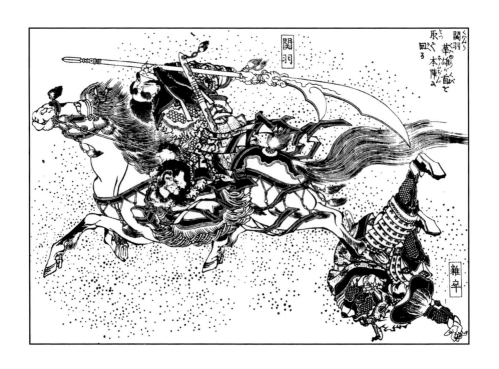

关羽取华雄之首回本阵

　　关公曰："如不胜，请斩某头。"操教酾热酒一杯，与关公饮了上马。关公曰："酒且斟下，某去便来。"出帐提刀，飞身上马。众诸侯听得关外鼓声大振，喊声大举，如天摧地塌，岳撼山崩，众皆失惊。正欲探听，鸾铃响处，马到中军，云长提华雄之头，掷于地上。其酒尚温。

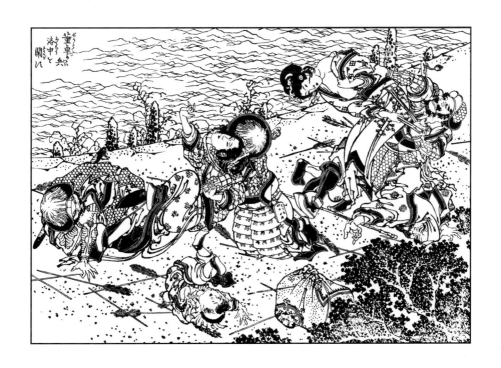

董卓纵兵闹洛阳

遂下令迁都，限来日便行。李儒曰："今钱粮缺少，洛阳富户极多，可籍没入官。但是袁绍等门下，杀其宗党而抄其家赀，必得巨万。"

卓即差铁骑五千、遍行捉拿洛阳富户，共数千家，插旗头上，大书"反臣逆党"，尽斩于城外，取其金赀。李傕、郭汜尽驱洛阳之民数百万口，前赴长安。

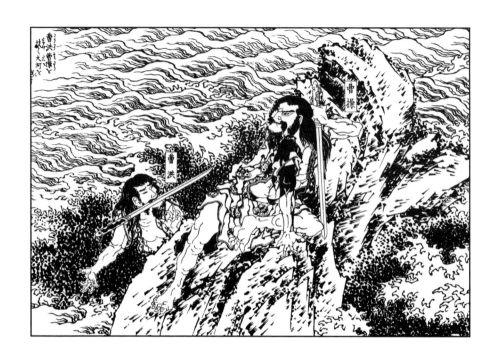

曹洪负曹操渡大河

　　操上马，洪脱去衣甲，拖刀跟马而走。约走至四更余，只见前面一条大河，阻住去路，后面喊声渐近。操曰："命已至此，不得复活矣！"洪急扶操下马，脱去袍铠，负操渡水。才过彼岸，追兵已到，隔水放箭。操带水而走。

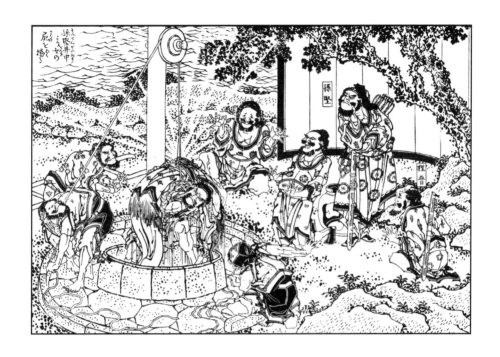

孙坚井中捞起女尸

　　坚唤军士点起火把，下井打捞。捞起一妇人尸首，虽然日久，其尸不烂：宫样装束，项下带一锦囊。取开看时，内有朱红小匣，用金锁锁着。启视之，乃一玉玺：方圆四寸，上镌五龙交组；傍缺一角，以黄金镶之；上有篆文八字云："受命于天，既寿永昌。"

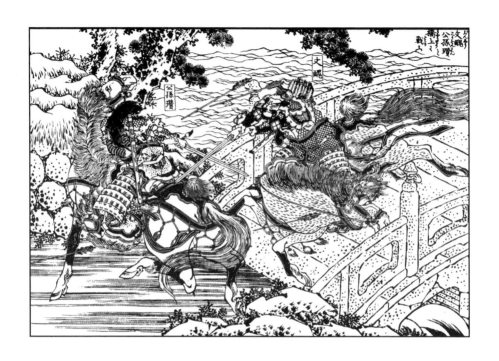

文丑公孙瓒桥上交战

　　言未毕，文丑策马挺枪，直杀上桥。公孙瓒就桥边与文丑交锋。战不到十余合，瓒抵挡不住，败阵而走。文丑乘势追赶。瓒走入阵中，文丑飞马径入中军，往来冲突。瓒手下健将四员，一齐迎战；被文丑一枪，刺一将下马，三将俱走。文丑直赶公孙瓒出阵后，瓒望山谷而逃。文丑骤马厉声大叫："快下马受降！"

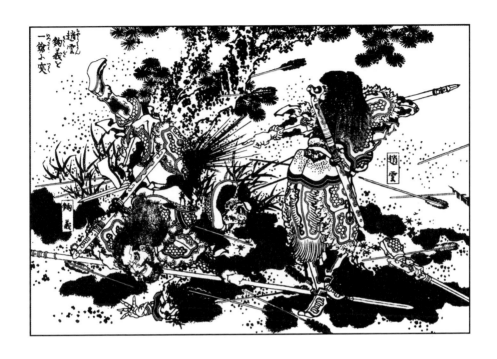

赵云一枪刺麹义落马

　　纲急待回，被麹义拍马舞刀，斩于马下，瓒军大败。左右两军，欲来救应，都被颜良、文丑引弓弩手射住。绍军并进，直杀到界桥边。麹义马到，先斩执旗将，把绣旗砍倒。公孙瓒见砍倒绣旗，回马下桥而走。麹义引军直冲到后军，正撞着赵云，挺枪跃马，直取麹义。战不数合，一枪刺麹义于马下。

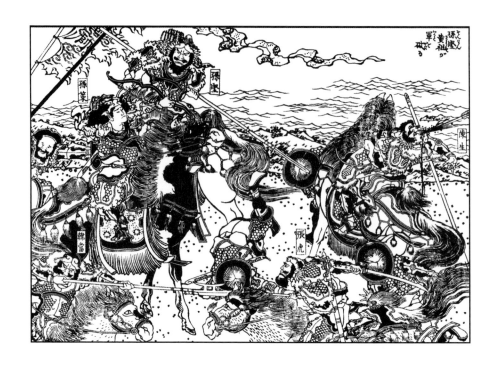

孙坚破黄祖军

　　黄祖引二将出马：一个是江夏张虎，一个是襄阳陈生。黄祖扬鞭大骂："江东鼠贼，安敢侵犯汉室宗亲境界！"便令张虎搦战。坚阵内韩当出迎。两骑相交，战三十余合，陈生见张虎力怯，飞马来助。孙策望见，按住手中枪，扯弓搭箭，正射中陈生面门，应弦落马。张虎见陈生坠地，吃了一惊，措手不及，被韩当一刀，削去半个脑袋。程普纵马直来阵前捉黄祖。黄祖弃却头盔、战马，杂于步军内逃命。

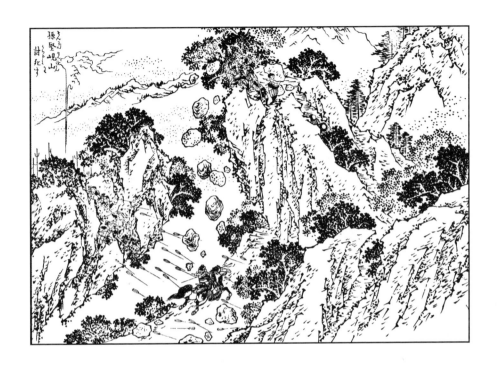

孙坚岘山殒命

　　坚不会诸将，只引三十余骑赶来。吕公已于山林丛杂去处，上下埋伏。坚马快，单骑独来，前军不远。坚大叫："休走！"吕公勒回马来战孙坚。交马只一合，吕公便走，闪入山路去。坚随后赶入，却不见了吕公。坚方欲上山，忽然一声锣响，山上石子乱下，林中乱箭齐发。坚体中石、箭，脑浆迸流，人马皆死于岘山之内；寿止三十七岁。

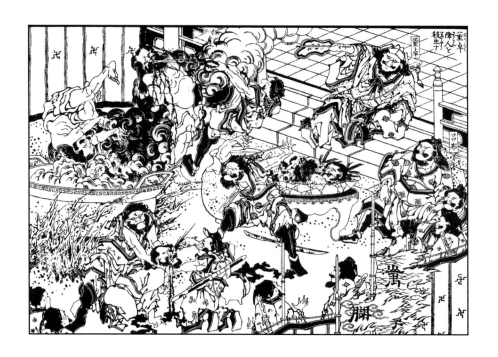

董卓残杀降卒

　　一日，卓出横门，百官皆送，卓留宴，适北地招安降卒数百人到。卓即命于座前，或断其手足，或凿其眼睛，或割其舌，或以大锅煮之。哀号之声震天，百官战栗失箸，卓饮食谈笑自若。

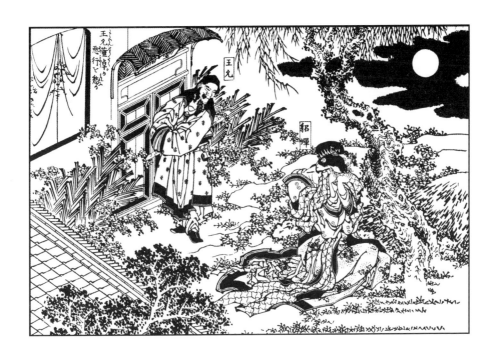

王允愁董卓恶行

　　司徒王允归到府中，寻思今日席间之事，坐不安席。至夜深月明，策杖步入后园，立于荼蘼架侧，仰天垂泪。忽闻有人在牡丹亭畔，长吁短叹。允潜步窥之，乃府中歌伎貂蝉也。

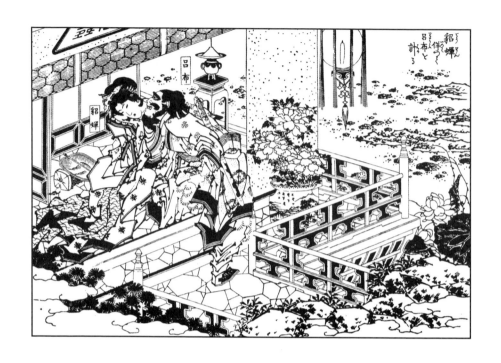

貂蝉计激吕布

　　貂蝉手扯布曰："妾今生不能与君为妻，愿相期于来世。"布曰："我今生不能以汝为妻，非英雄也！"蝉曰："妾度日如年，愿君怜而救之。"布曰："我今偷空而来，恐老贼见疑，必当速去。"蝉牵其衣曰："君如此惧怕老贼，妾身无见天日之期矣！"布立住曰："容我徐图良策。"语罢，提戟欲去。貂蝉曰："妾在深闺，闻将军之名，如雷灌耳，以为当世一人而已；谁想反受他人之制乎！"言讫，泪下如雨。布羞惭满面，重复倚戟，回身搂抱貂蝉，用好言安慰。两个偎偎倚倚，不忍相离。

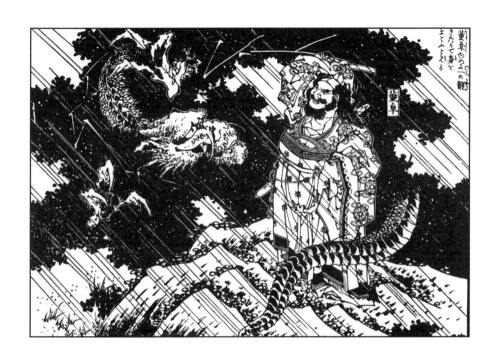

董卓夜梦一龙罩身

　　卓曰："天子有何诏？"肃曰："天子病体新痊，欲会文武于未央殿，议将禅位于太师，故有此诏。"卓曰："王允之意若何？"肃曰："王司徒已命人筑'受禅台'，只等主公到来。"卓大喜曰："吾夜梦一龙罩身，今日果得此喜信。时哉不可失！"

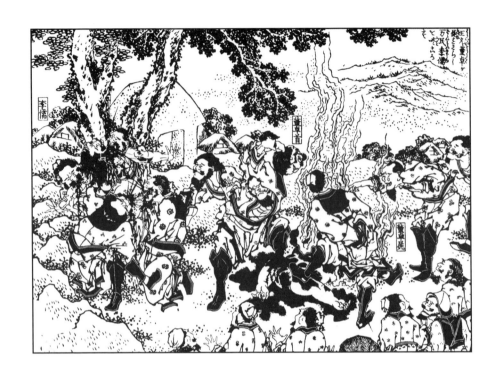

王允斩李儒示众　董卓尸万民争践

忽听朝门外发喊，人报李儒家奴已将李儒绑缚来献。王允命缚赴市曹斩之；又将董卓尸首，号令通衢。卓尸肥胖，看尸军士以火置其脐中为灯，膏流满地。百姓过者，莫不手掷其头，足践其尸。

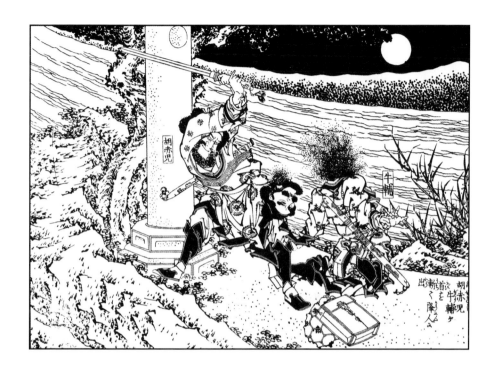

胡赤儿斩牛辅首降吕布

　　是夜牛辅唤心腹人胡赤儿商议曰："吕布骁勇，万不能敌；不如瞒了李傕等四人，暗藏金珠，与亲随三五人弃军而去。"胡赤儿应允。是夜收拾金珠，弃营而走，随行者三四人。将渡一河，赤儿欲谋取金珠，竟杀死牛辅，将头来献吕布。布问起情由，从人出首："胡赤儿谋杀牛辅，夺其金宝。"布怒，即将赤儿诛杀。

霹雳震开董卓棺

 临葬之期，天降大雷雨，平地水深数尺，霹雳震开其棺，尸首提出棺外。李傕候晴再葬，是夜又复如是。——三次改葬，皆不能葬，零皮碎骨，悉为雷火消灭。天之怒卓，可谓甚矣！

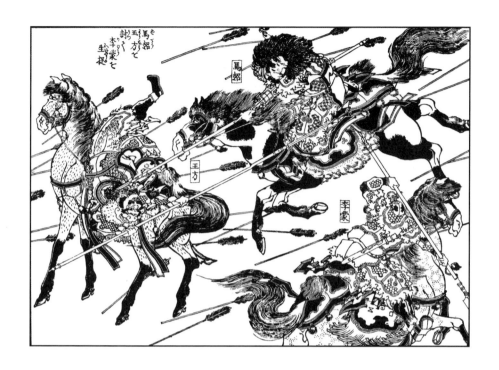

马超刺王方生擒李蒙

　　只见一位少年将军，面如冠玉，眼若流星，虎体猿臂，彪腹狼腰；手执长枪，坐骑骏马，从阵中飞出。原来那将即马腾之子马超，字孟起，年方十七岁，英勇无敌。王方欺他年幼，跃马迎战。战不到数合，早被马超一枪刺于马下。马超勒马便回。李蒙见王方刺死，一骑马从马超背后赶来。超只做不知。马腾在阵门下大叫："背后有人追赶！"声犹未绝，只见马超已将李蒙擒在马上。

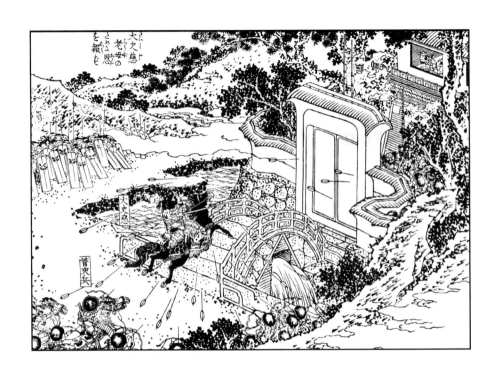

太史慈报老母之恩

　　贼众赶到壕边，那人回身连搠十数人下马，贼众倒退，融急命开门引入。其人下马弃枪，径到城上，拜见孔融。融问其姓名，对曰："某东莱黄县人也，覆姓太史，名慈，字子义。老母重蒙恩顾。某昨自辽东回家省亲，知贼寇城。老母说，'屡受府君深恩，汝当往救。'某故单马而来。"孔融大喜。原来孔融与太史慈虽未识面，却晓得他是个英雄。因他远出，有老母住在离城二十里之外，融常使人遗以粟帛；母感融德，故特使慈来救。

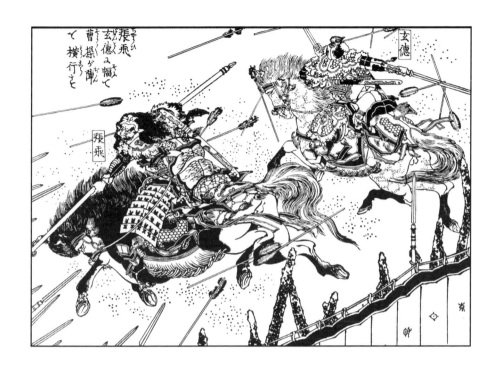

张飞玄德横行曹操军阵

　　是日玄德、张飞引一千人马杀入曹兵寨边。正行之间，寨内一声鼓响，
马军步军，如潮似浪，拥将出来。当头一员大将，乃是于禁，勒马大叫："何
处狂徒！往那里去！"张飞见了，更不打话，直取于禁。两马相交，战到数合，
玄德掣双股剑麾兵大进，于禁败走。张飞当前追杀，直到徐州城下。

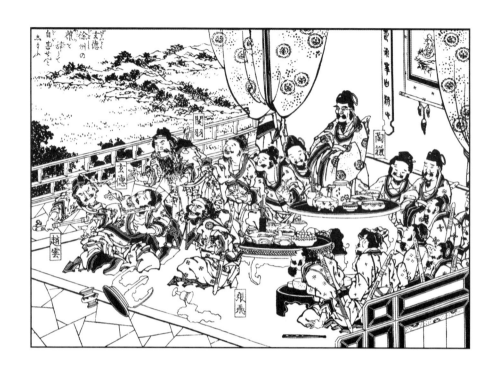

玄德力辞徐州之让

饮宴既毕，谦延玄德于上座，拱手对众曰："老夫年迈，二子不才，不堪国家重任。刘公乃帝室之胄，德广才高，可领徐州。老夫情愿乞闲养病。"……玄德曰："此事决不敢应命。"……陶谦泣下曰："君若舍我而去，我死不瞑目矣！"云长曰："既承陶公相让，兄且权领州事。"张飞曰："又不是我强要他的州郡；他好意相让，何必苦苦推辞！"玄德曰："汝等欲陷我于不义耶？"陶谦推让再三，玄德只是不受。

186

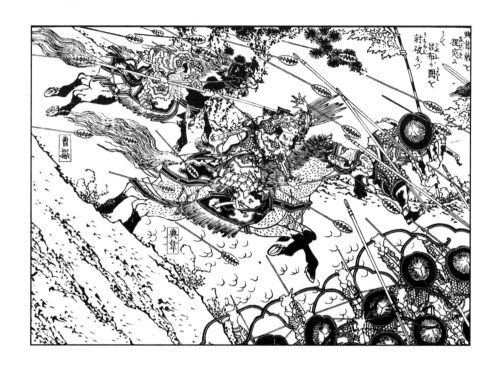

典韦飞戟突进破吕布军之围

众将死战，操当先冲阵。梆子响处，箭如骤雨射将来。操不能前进，无计可脱，大叫："谁人救我！"马军队里，一将踊出，乃典韦也，手挺双铁戟，大叫："主公勿忧！"飞身下马，插住双戟，取短戟十数枝，挟在手中……韦乃飞戟刺之，一戟一人坠马，并无虚发，立杀十数人。众皆奔走。韦复飞身上马，挺一双大铁戟，冲杀入去。郝、曹、成、宋四将不能抵挡，各自逃去。典韦杀散敌军，救出曹操。

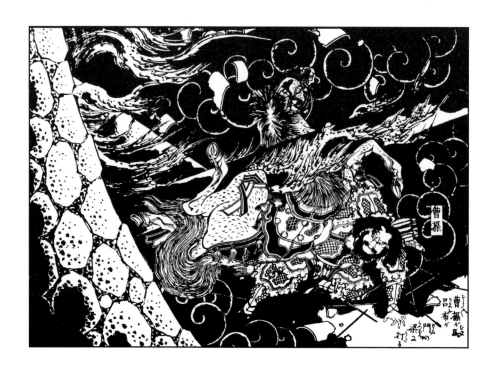

城门火梁击倒曹操战马

韦拥护曹操，杀条血路，到城门边，火焰甚盛，城上推下柴草，遍地都是
火，韦用戟拨开，飞马冒烟突火先出。曹操随后亦出。方到门道边，城门上崩
下一条火梁来，正打着曹操战马后胯，那马扑地倒了。操用手托梁推放地上，
手臂须发，尽被烧伤。典韦回马来救，恰好夏侯渊亦到。两个同救起曹操，突
火而出。操乘渊马，典韦杀条大路而走。直混战到天明，操方回寨。

188

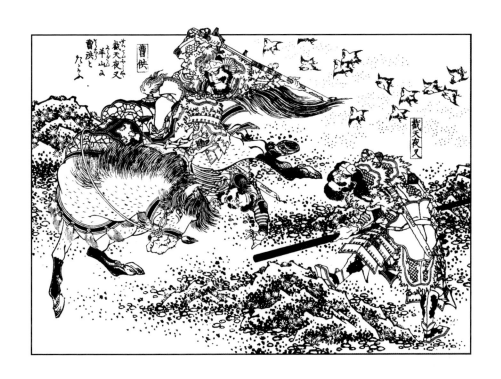

曹洪羊山斩截天夜叉

　　阵圆处，一将步行出战，头裹黄巾，身披绿袄，手提铁棒，大叫："我乃截天夜叉何曼也！谁敢与我厮斗？"曹洪见了，大喝一声，飞身下马，提刀步出。两下向阵前厮杀，四五十合，胜负不分。曹洪诈败而走，何曼赶来。洪用拖刀背砍计，转身一堤，砍中何曼，再复一刀，杀死。

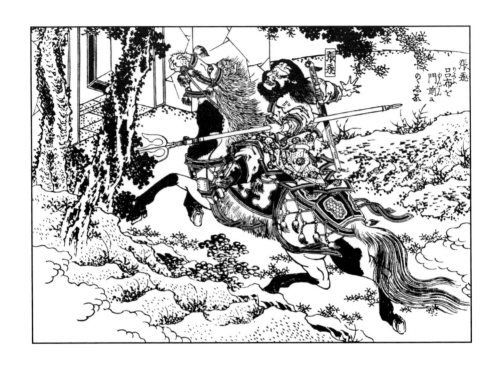

张飞门前挑战吕布

　　布令妻女出拜玄德。玄德再三谦让。布曰："贤弟不必推让。"张飞听了，瞋目大叱曰："我哥哥是金枝玉叶，你是何等人，敢称我哥哥为贤弟！你来！我和你斗三百合！"玄德连忙喝住，关公劝飞出。玄德与吕布陪话曰："劣弟酒后狂言，兄勿见责。"布默然无语。须臾席散。布送玄德出门，张飞跃马横枪而来，大叫："吕布！我和你并三百合！"

杨彪妻计说郭汜妻

彪即暗使夫人以他事入郭汜府，乘间告汜妻曰："闻郭将军与李司马夫人有染，其情甚密。倘司马知之，必遭其害。夫人宜绝其往来为妙。"汜妻讶曰："怪见他经宿不归！却干出如此无耻之事！非夫人言，妾不知也。当慎防之。"彪妻告归，汜妻再三称谢而别。

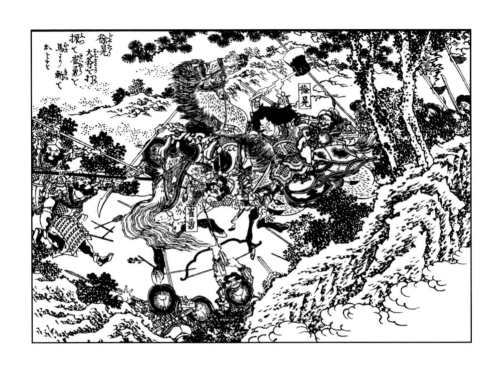

徐晃执大斧飞马斩崔勇

　　氾将崔勇出马，大骂杨奉"反贼"。奉大怒，回顾阵中曰："公明何在？"
一将手执大斧，飞骤骅骝，直取崔勇。两马相交，只一合，斩崔勇于马下。氾
军大败，退走二十余里。

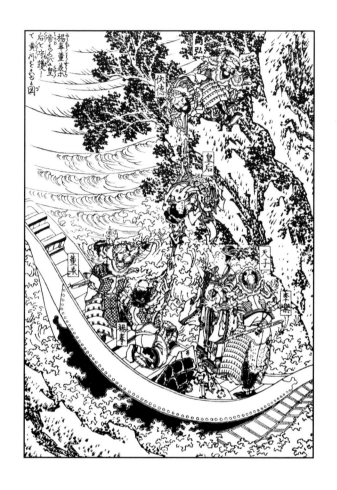

杨奉董承护卫帝后渡黄河图

　　承、奉见贼追急，请天子弃车驾，步行到黄河岸边。李乐等寻得一只小舟作渡船。时值天气严寒，帝与后强扶到岸，边岸又高，不得下船，后面追兵将至。杨奉曰："可解马缰绳接连，拴缚帝腰，放下船去。"人丛中国舅伏德挟白绢十数匹至，曰："我于乱军中拾得此绢，可接连拽挈。"行军校尉尚弘用绢包帝及后，令众先挂帝往下放之，乃得下船。

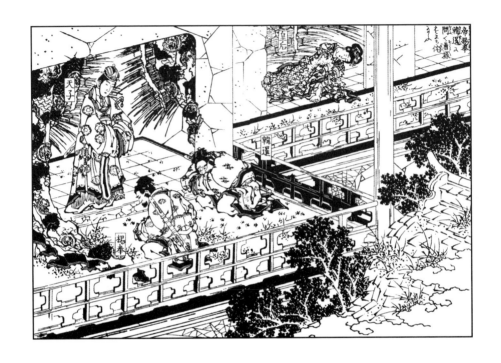

帝命杨奉韩暹召曹操

　　太尉杨彪奏帝曰："前蒙降诏，未曾发遣。今曹操在山东，兵强将盛，可宣入朝，以辅王室。"帝曰："朕前既降诏。卿何必再奏，今即差人前去便了。"彪领旨，即差使命赴山东，宣召曹操。

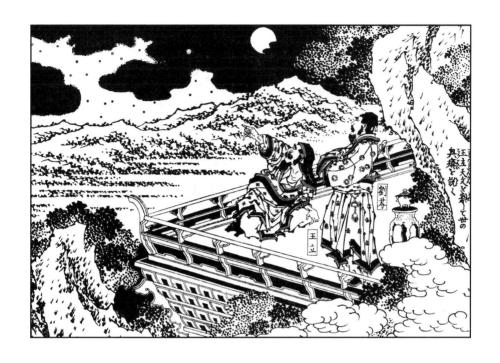

王立刘艾察天文说兴废

时侍中太史令王立私谓宗正刘艾曰：“吾仰观天文，自去春太白犯镇星于斗牛，过天津，荧惑又逆行，与太白会于天关，金火交会，必有新天子出。吾观大汉气数将终，晋魏之地，必有兴者。”又密奏献帝曰：“天命有去就，五行不常盛。代火者土也。代汉而有天下者，当在魏。”

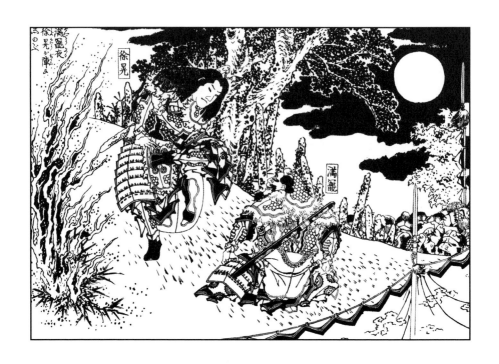

满宠夜入军中说徐晃

晃乃延之坐，问其来意。宠曰："公之勇略，世所罕有，奈何屈身于杨、韩之徒？曹将军当世英雄，其好贤礼士，天下所知也；今日阵前，见公之勇，十分敬爱，故不忍以健将决死战，特遣宠来奉邀。公何不弃暗投明，共成大业？"晃沈吟良久，乃喟然叹曰："吾固知奉、暹非立业之人，奈从之久矣，不忍相舍。"宠曰："岂不闻'良禽择木而栖，贤臣择主而事'。遇可事之主，而交臂失之，非丈夫也。"晃起谢曰："愿从公言。"

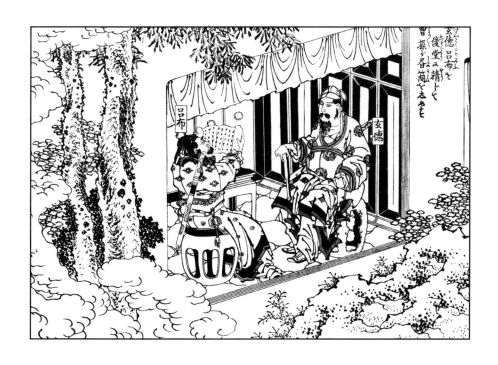

玄德后堂向吕布示曹操密书

　　只见张飞扯剑上厅，要杀吕布。玄德慌忙阻住。布大惊曰："翼德何故只要杀我？"张飞叫曰："曹操道你是无义之人，教我哥哥杀你！"玄德连声喝退。乃引吕布同入后堂，实告前因；就将曹操所送密书与吕布看。布看毕，泣曰："此乃曹贼欲令我二人不和耳！"玄德曰："兄勿忧，刘备誓不为此不义之事。"吕布再三拜谢。

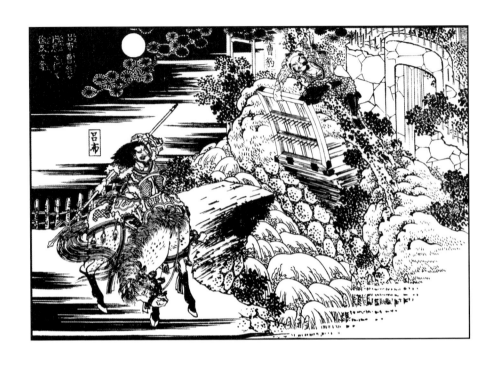

吕布得曹豹内应夺徐州

吕布到城下时，恰才四更，月色澄清，城上更不知觉。布到城门边叫曰："刘使君有机密使人至。"城上有曹豹军报知曹豹，豹上城看之，便令军士开门。吕布一声暗号。众军齐入，喊声大举。

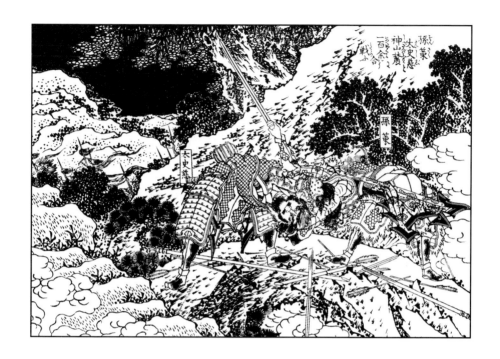

孙策太史慈神山麓大战一百余合

　　策横枪立马于岭下待之。太史慈高叫曰："那个是孙策？"策曰："你是何人？"答曰："我便是东莱太史慈也，特来捉孙策！"策笑曰："只我便是。你两个一齐来并我一个，我不惧你！我若怕你，非孙伯符也！"慈曰："你便众人都来，我亦不怕！"纵马横枪，直取孙策。策挺枪来迎。两马相交，战五十合，不分胜负。……于是且战且走。策那里肯舍，一直赶到平川之地。慈兜回马再战，又到五十合。

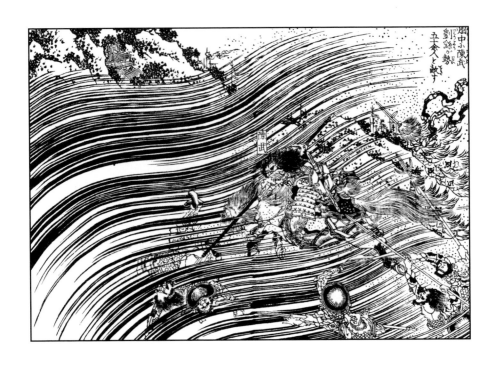

陈武斩刘繇军五十余人

却说孙策又得陈武为辅，其人身长七尺，面黄睛赤，形容古怪。策甚敬爱之，拜为校尉，使作先锋，攻薛札。武引十数骑突入阵去，斩首级五十余颗。

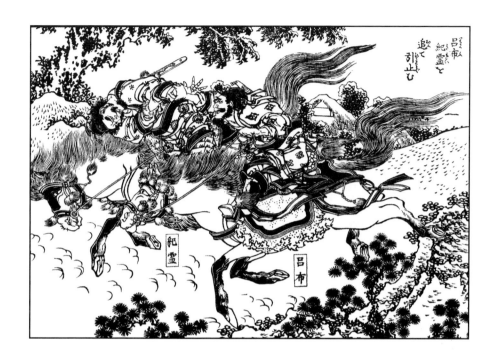

吕布追留纪灵

纪灵下马入寨，却见玄德在帐上坐，大惊，抽身便回。左右留之不住。吕布向前一把扯回，如提童稚。

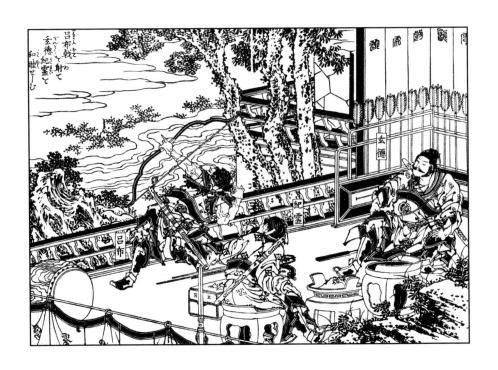

吕布射戟　玄德纪灵和睦（其一）

　　酒毕，布教取弓箭来。玄德暗祝曰："只愿他射得中便好！"只见吕布挽起袍袖，搭上箭，扯满弓，叫一声："着！"正是：弓开如秋月行天，箭去似流星落地。一箭正中画戟小枝。帐上帐下将校，齐声喝采。后人有诗赞之曰：

　　温侯神射世间稀，曾向辕门独解危。落日果然欺后羿，号猿直欲胜由基。

　　虎筋弦响弓开处，雕羽翎飞箭到时。豹子尾摇穿画戟，雄兵十万脱征衣。

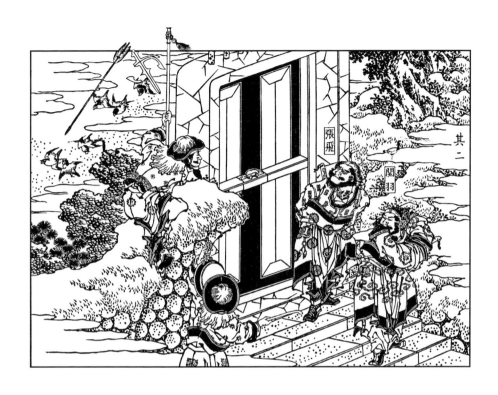

吕布射戟 玄德纪灵和睦（其二）

当下吕布射中画戟小枝，呵呵大笑，掷弓于地，执纪灵、玄德之手曰："此天令你两家罢兵也！"喝教军士："斟酒来！"各饮一大觥。玄德暗称惭愧。纪灵默然半晌，告布曰："将军之言，不敢不听；奈纪灵回去，主人如何肯信？"布曰："吾自作书复之便了。"酒又数巡，纪灵求书先回。布谓玄德曰："非我则公危矣。"玄德拜谢，与关、张回。次日，三处军马都散。

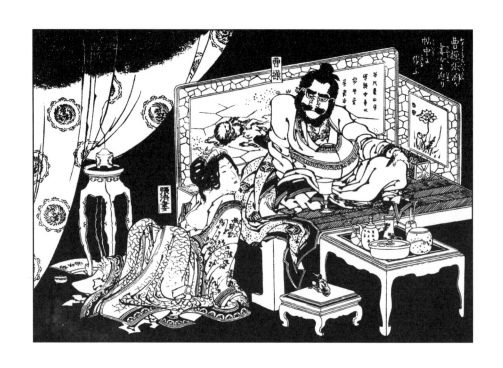

曹操迫张济妻侍寝

　　操见之，果然美丽。问其姓，妇答曰："妾乃张济之妻邹氏也。"操曰："夫人识吾否？"邹氏曰："久闻丞相威名，今夕幸得瞻拜。"操曰："吾为夫人故，特纳张绣之降；不然灭族矣。"邹氏拜曰："实感再生之恩。"操曰："今日得见夫人，乃天幸也。今宵愿同枕席，随吾还都，安享富贵，何如？"邹氏拜谢。是夜，共宿于帐中。

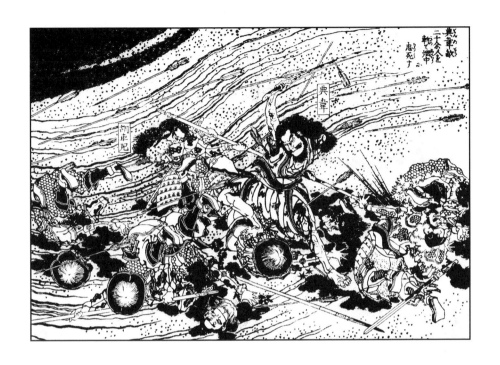

典韦斩敌二十余人　忠死烟中

　　须臾，四下里火起，操始着忙，急唤典韦。韦方醉卧，睡梦中听得金鼓喊杀之声，便跳起身来，却寻不见了双戟。时敌兵已到辕门，韦急掣步卒腰刀在手。只见门首无数军马，各挺长枪，抢入寨来。韦奋力向前，砍死二十余人。马军方退，步军又到，两边枪如苇列。韦身无片甲，上下被数十枪，兀自死战。……群贼不敢近，只远远以箭射之，箭如骤雨。韦犹死拒寨门。争奈寨后贼军已入，韦背上又中一枪，乃大叫数声，血流满地而死。

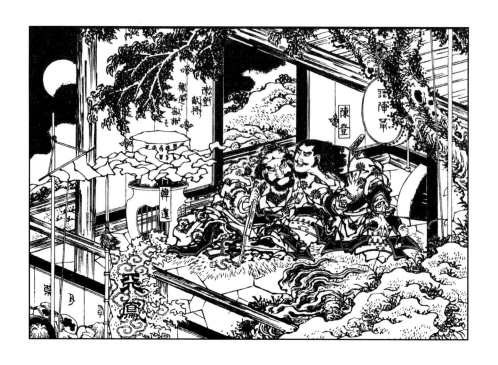

陈登密语敌将韩暹

　　暹退引兵至，下寨毕，登入见。暹问曰："汝乃吕布之人，来此何干？"登笑曰："某为大汉公卿，何谓吕布之人？若将军者，向为汉臣，今乃为叛贼之臣，使昔日关中保驾之功，化为乌有，窃为将军不取也。且袁术性最多疑，将军后必为其所害。今不早图，悔之无及！"暹叹曰："吾欲归汉，恨无门耳。"登乃出布书。

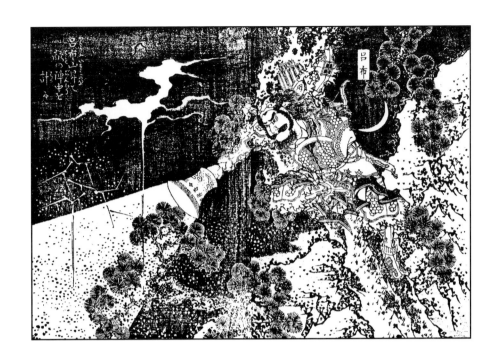

吕布登山观敌阵

　　是夜二更时分，韩暹、杨奉分兵到处放火，接应吕家军入寨。勋军大乱。吕布乘势掩杀，张勋败走。

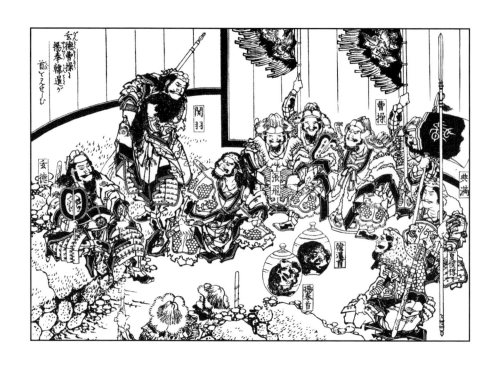

玄德献杨奉韩暹首级于曹操

　　兵至豫州界上，玄德早引兵来迎，操命请入营。相见毕，玄德献上首级二颗。操惊曰："此是何人首级？"玄德曰："此韩暹、杨奉之首级也。"操曰："何以得之？"玄德曰："吕布令二人权住沂都、琅琊两县。不意二人纵兵掠民，人人嗟怨。因此备乃设一宴，诈请议事；饮酒间，掷盏为号，使关、张二弟杀之，尽降其众。今特来请罪。"操曰："君为国家除害，正是大功，何言罪也？"

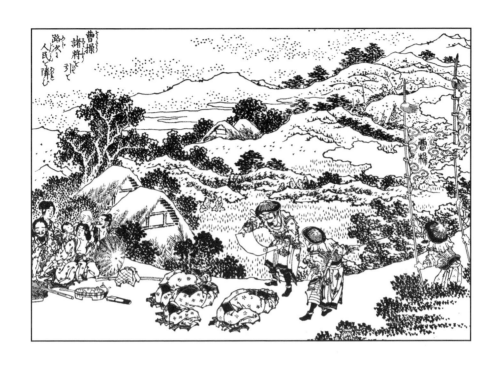

曹操遍谕诸将　百姓遮道而拜

　　行军之次，见一路麦已熟；民因兵至，逃避在外，不敢刈麦。操使人远近遍谕村人父老，及各处守境官吏曰："吾奉天子明诏，出兵讨逆，与民除害。方今麦熟之时，不得已而起兵，大小将校，凡过麦田，但有践踏者，并皆斩首。军法甚严，尔民勿得惊疑。"百姓闻谕，无不欢喜称颂，望尘遮道而拜。

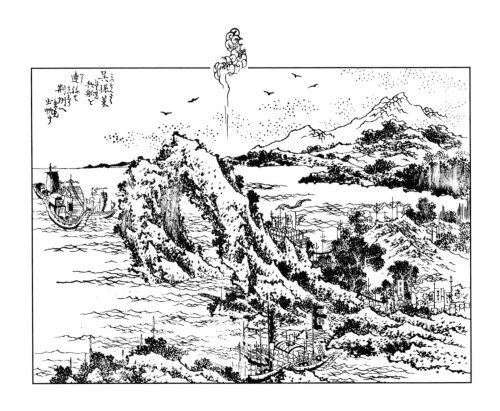

吴孙策兵船进发荆州

却说贾诩见操败走，急劝张绣遗书刘表，使起兵截其后路。表得书，即欲起兵。忽探马报孙策屯兵湖口。

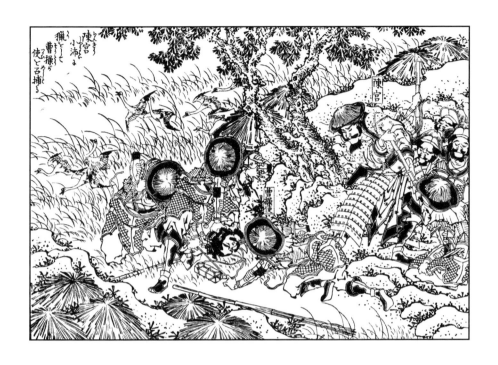

陈宫小沛围猎捕曹操信使

　　一日，带领数骑去小沛地面围猎解闷，忽见官道上一骑驿马，飞奔前去。宫疑之，弃了围场，引从骑从小路赶上，问曰："汝是何处使命？"那使者知是吕布部下人，慌不能答。陈宫令搜其身，得玄德回答曹操密书一封。宫即连人与书，拿见吕布。

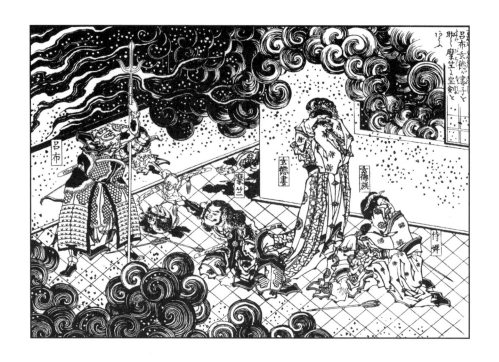

糜竺说吕布保全刘备妻子

　　吕布赶到玄德家中，糜竺出迎，告布曰："吾闻大丈夫不废人之妻子。今与将军争天下者，曹公耳。玄德常念辕门射戟之恩，不敢背将军也。今不得已而投曹公，唯将军怜之。"布曰："吾与玄德旧交，岂忍害他妻子。"便令糜竺引玄德妻小，去徐州安置。

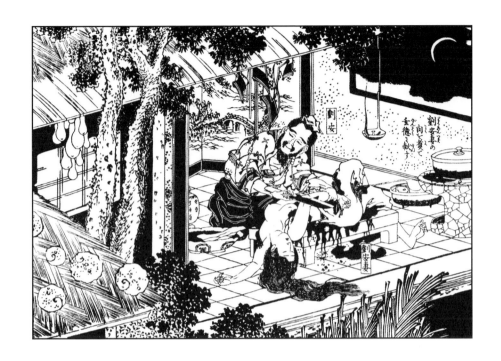

刘安烹妻之肉献刘备

当下刘安闻豫州牧至，欲寻野味供食，一时不能得，乃杀其妻以食之。玄德曰："此何肉也？"安曰："乃狼肉也。"玄德不疑，乃饱食了一顿，天晚就宿。至晓将去，往后院取马，忽见一妇人杀于厨下，臂上肉已都割去。玄德惊问，方知昨夜食者，乃其妻之肉也。玄德不胜伤感，洒泪上马。

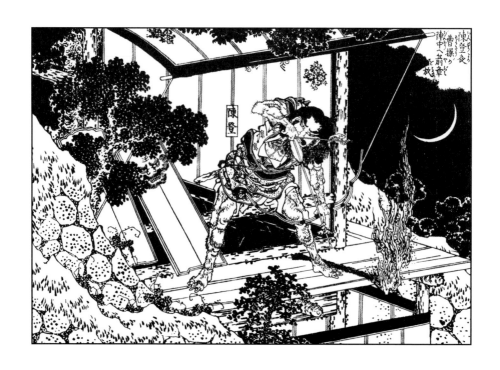

陈登夜射密书至曹营

宫曰：“今曹兵势大，未可轻敌。吾等紧守关隘，可劝主公深保沛城，乃为上策。”陈登唯唯。至晚，上关而望，见曹兵直逼关下，乃乘夜连写三封书，拴在箭上，射下关去。

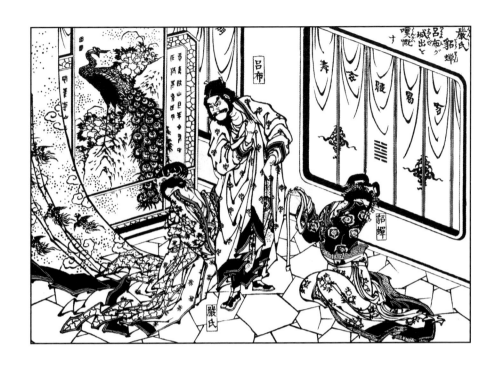

严氏貂蝉慨叹吕布出城

严氏泣曰："将军若出，陈宫、高顺安能坚守城池？倘有差失，悔无及矣！妾昔在长安，已为将军所弃，幸赖庞舒私藏妾身，再得与将军相聚；孰知今又弃妾而去乎？将军前程万里，请勿以妾为念！"言罢痛哭。布闻言愁闷不决，入告貂蝉。貂蝉曰："将军与妾作主，勿轻身自出。"布曰："汝无忧虑。吾有画戟、赤兔马，谁敢近我！"

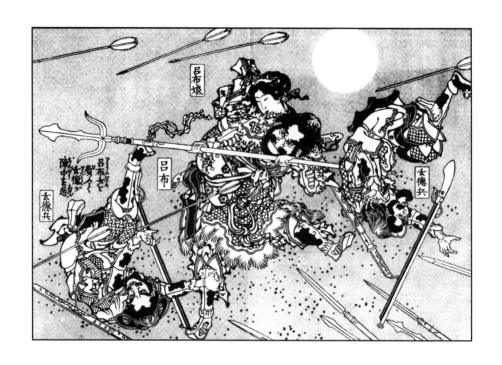

吕布负女难突重围

次夜二更时分，吕布将女以绵缠身，用甲包裹，负于背上，提戟上马。放开城门，布当先出城，张辽、高顺跟着。将次到玄德寨前，一声鼓响，关、张二人拦住去路，大叫："休走！"布无心恋战，只顾夺路而行。玄德自引一军杀来，两军混战。吕布虽勇，终是缚一女在身上，只恐有伤，不敢冲突重围。后面徐晃、许褚皆杀来，众军皆大叫曰："不要走了吕布！"布见军来太急，只得仍退入城。

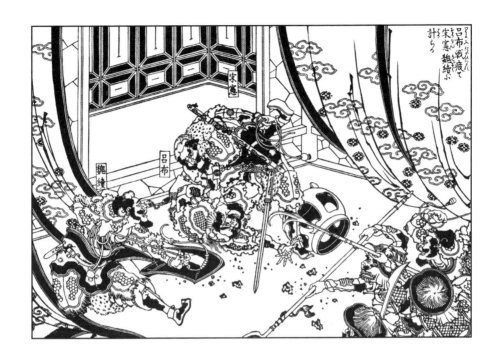

吕布战疲遭宋宪魏续绑缚

 城下曹兵望见城上白旗，竭力攻城，布只得亲自抵敌。从平明直打到日中，曹兵稍退。布少憩门楼，不觉睡着在椅上。宋宪赶退左右，先盗其画戟，便与魏续一齐动手，将吕布绳缠索绑，紧紧缚住。

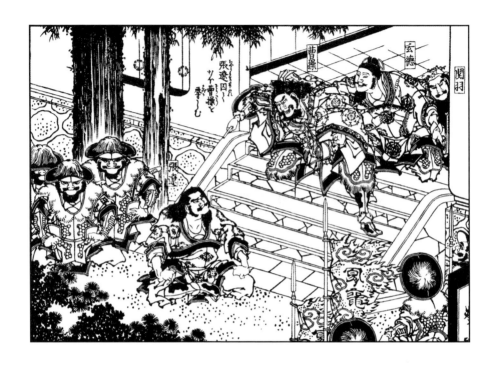

张辽被擒辱骂曹操

　　却说武士拥张辽至。操指辽曰："这人好生面善。"辽曰："濮阳城中曾相遇，如何忘却？"操笑曰："你原来也记得！"辽曰："只是可惜！"操曰："可惜甚的？"辽曰："可惜当日火不大，不曾烧死你这国贼！"操大怒曰："败将安敢辱吾！"拔剑在手，亲自来杀张辽。辽全无惧色，引颈待杀。

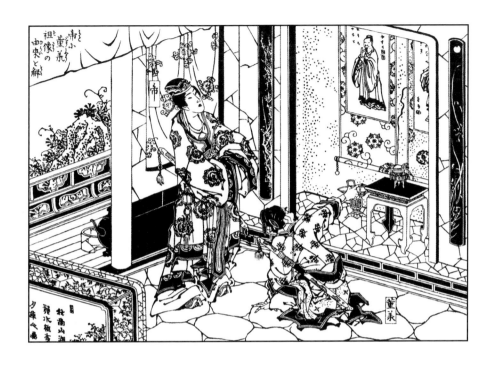

帝引董承解祖像之由来

　　帝引承出殿，到太庙，转上功臣阁内。帝焚香礼毕，引承观画像。中间画汉高祖容像。帝曰："吾高祖皇帝起身何地？如何创业？"承大惊曰："陛下戏臣耳。圣祖之事，何为不知？高皇帝起自泗上亭长，提三尺剑，斩蛇起义，纵横四海，三载亡秦，五年灭楚：遂有天下，立万世之基业。"……因指左右二辅之像曰："此二人非留侯张良，酇侯萧何耶？"承曰："然也。高祖开基创业，实赖二人之力。"帝回顾左右较远，乃密谓承曰："卿亦当如此二人立于朕侧。"

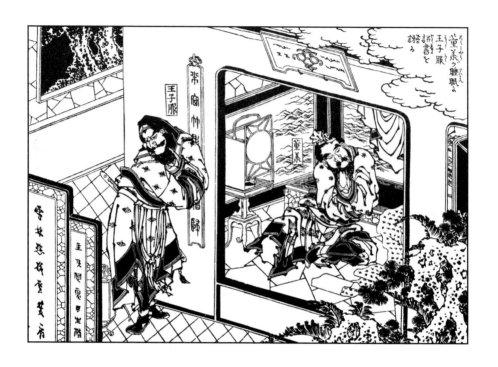

董承睡眠王子服见诏书讶

　　忽侍郎王子服至。门吏知子服与董承交厚，不敢拦阻，竟入书院。见承伏几不醒，袖底压着素绢，微露"朕"字。子服疑之，默取看毕，藏于袖中，呼承曰："国舅好自在！亏你如何睡得着！"承惊觉，不见诏书，魂不附体，手脚慌乱。

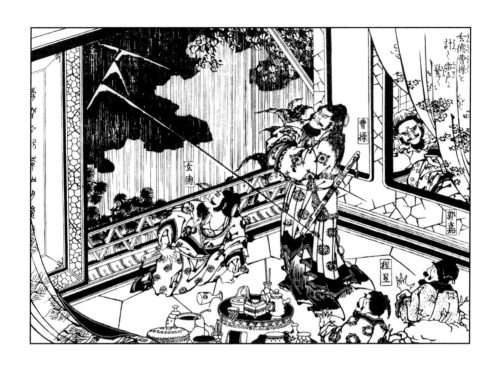

玄德借雷声掩惊惶

　　操曰："夫英雄者，胸怀大志，腹有良谋，有包藏宇宙之机，吞吐天地之志者也。"玄德曰："谁能当之？"操以手指玄德，后自指，曰："今天下英雄，唯使君与操耳！"玄德闻言，吃了一惊，手中所执匙箸，不觉落于地下。时正值天雨将至，雷声大作。玄德乃从容俯首拾箸曰："一震之威，乃至于此。"操笑曰："丈夫亦畏雷乎？"玄德曰："圣人迅雷风烈必变，安得不畏？"将闻言失箸缘故，轻轻掩饰过了。

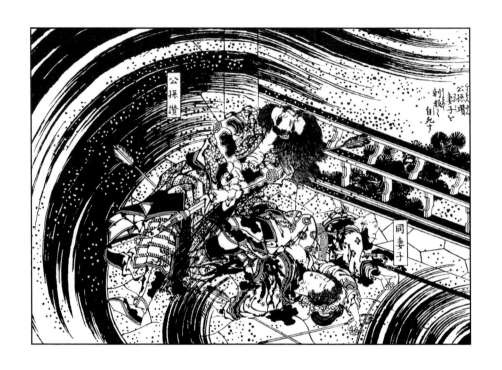

公孙瓒杀妻子自缢

瓒无走路，先杀妻子，然后自缢，全家都被火焚了。

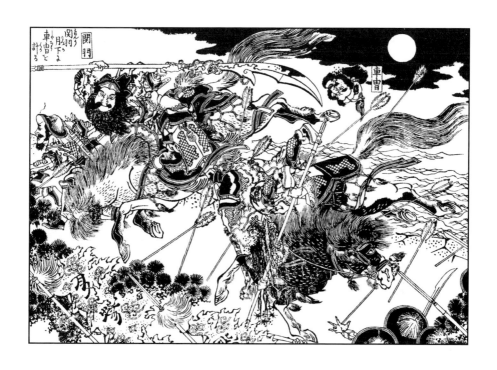

关羽施计月下斩车胄

　　云长曰："他伏瓮城边待我，去必有失。我有一计，可杀车胄……"城下答应："只恐刘备知道，疾快开门！"车胄犹豫未定，城外一片声叫开门。车胄只得披挂上马，引一千军出城；跑过吊桥，大叫："文远何在？"火光中只见云长提刀纵马直迎车胄，大叫曰："匹夫安敢怀诈，欲杀吾兄！"车胄大惊，战未数合，遮拦不住，拨马便回。到吊桥边，城上陈登乱箭射下，车胄绕城而走。云长赶来，手起一刀，砍于马下，割下首级提回。

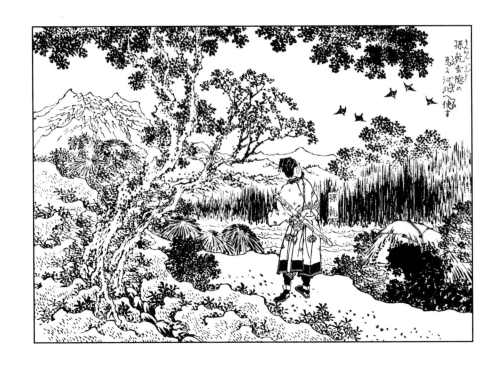

玄德遣孙乾出使河北

　　当下玄德想出此人，大喜，便同陈登亲至郑玄家中，求其作书。玄慨然依允，写书一封，付与玄德。玄德便差孙乾星夜赍往袁绍处投递。

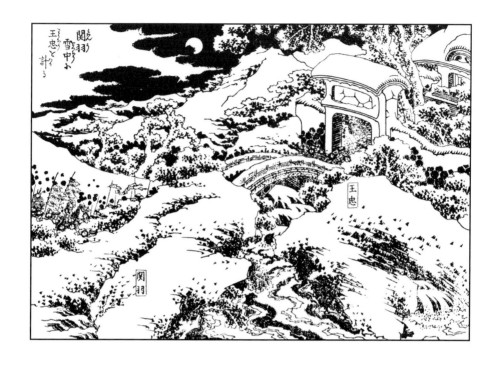

关羽雪中擒王忠

 时值初冬，阴云布合，雪花乱飘，军马皆冒雪布阵。云长骤马提刀而出，大叫王忠打话。忠出曰："丞相到此，缘何不降？"云长曰："请丞相出阵，我自有话说。"忠曰："丞相岂肯轻见你！"云长大怒，骤马向前。王忠挺枪来迎。两马相交，云长拨马便走。王忠赶来。转过山坡，云长回马，大叫一声，舞刀直取。王忠拦截不住，恰待骤马奔逃，云长左手倒提宝刀，右手揪住王忠勒甲绦，拖下鞍鞒，横担于马上，回本阵来。

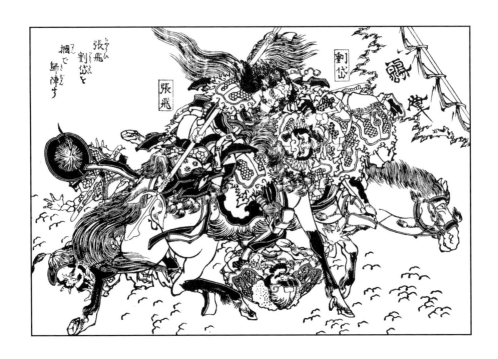

张飞擒刘岱归阵

　　三更时分，张飞自引精兵，先断刘岱后路；中路三十余人，抢入寨中放火。刘岱伏兵恰待杀入，张飞两路兵齐出。岱军自乱，正不知飞兵多少，各自溃散。刘岱引一队残军，夺路而走，正撞见张飞，狭路相逢，急难回避，交马只一合，早被张飞生擒过去。

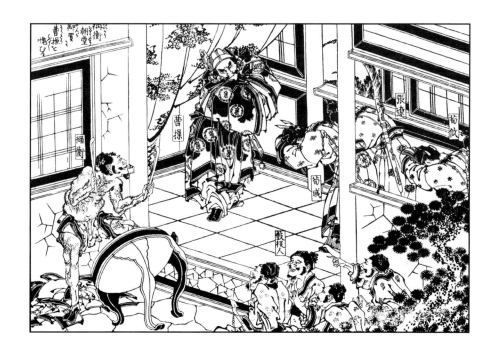

祢衡朝堂击鼓骂曹

　　来日，操于省厅上大宴宾客，令鼓吏挝鼓。旧吏云："挝鼓必换新衣。"衡穿旧衣而入。遂击鼓为《渔阳三挝》。……左右喝曰："何不更衣！"衡当面脱下旧破衣服，裸体而立，浑身尽露。……操叱曰："庙堂之上，何太无礼？"……衡曰："汝不识贤愚，是眼浊也；不读诗书，是口浊也；不纳忠言，是耳浊也；不通古今，是身浊也；不容诸侯，是腹浊也；常怀篡逆，是心浊也！吾乃天下名士，用为鼓吏，是犹阳货轻仲尼，臧仓毁孟子耳！欲成王霸之业，而如此轻人耶？"

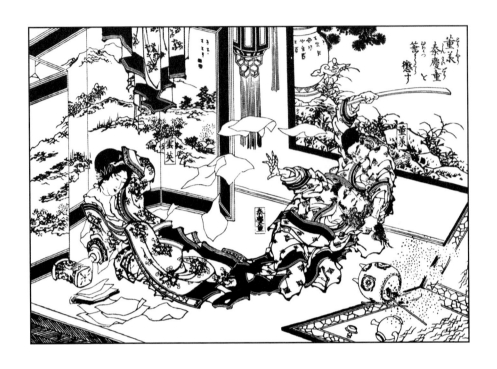

董承杖惩秦庆童

　　时吉平辞归。承心中暗喜，步入后堂，忽见家奴秦庆童同侍妾云英在暗处私语。承大怒，唤左右捉下，欲杀之。夫人劝免其死，各人杖脊四十，将庆童锁于冷房。

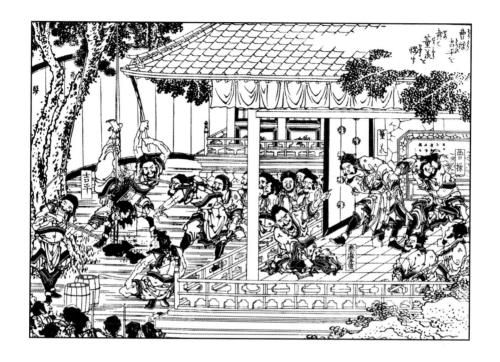

曹操设席拷吉平

　　操于后堂设席。酒行数巡，曰："筵中无可为乐，我有一人，可为众官醒酒。"教二十个狱卒："与吾牵来！"须臾，只见一长枷钉着吉平，拖至阶下。操曰："众官不知，此人连结恶党，欲反背朝廷，谋害曹某；今日天败，请听口词。"操教先打一顿，昏绝于地，以水喷面。吉平苏醒，睁目切齿而骂曰："操贼！不杀我，更待何时！"操曰："同谋者先有六人。与汝共七人耶！"平只是大骂。王子服等四人面面相觑，如坐针毡。

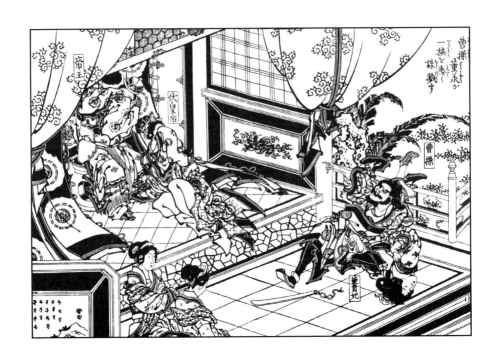

曹操尽戮董承一族

　　且说曹操既杀了董承等众人，怒气未消，遂带剑入宫，来弑董贵妃。——
贵妃乃董承之妹……董妃泣告曰："乞全尸而死，勿令彰露。"操令取白练至面
前。帝泣谓妃曰："卿于九泉之下，勿怨朕躬！"言讫，泪下如雨。伏后亦大哭。
操怒曰："犹作儿女态耶！"叱武士牵出，勒死于宫门之外。

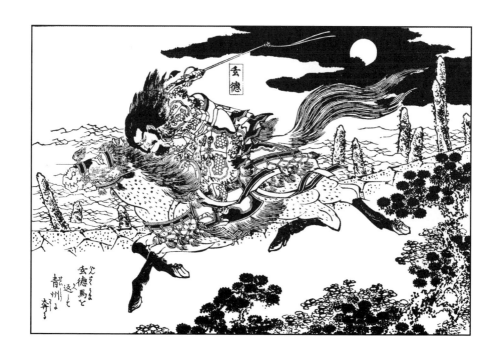

刘备快马奔逃青州

　　玄德回顾，止有三十余骑跟随；急欲奔还小沛，早望见小沛城中火起，只得弃了小沛；欲投徐州、下邳，又见曹军漫山塞野，截住去路。玄德自思无路可归，想："袁绍有言，'倘不如意，可来相投'，今不若暂往依栖，别作良图。"遂望青州路而走。

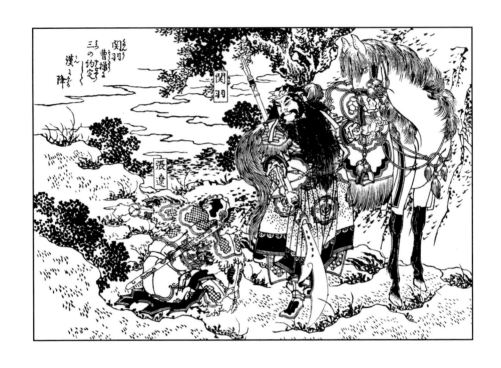

关羽向曹操三约降汉

　　公曰："兄言三便，吾有三约。若丞相能从，我即当卸甲；如其不允，吾宁受三罪而死。"辽曰："丞相宽洪大量，何所不容。愿闻三事。"公曰："一者，吾与皇叔设誓，共扶汉室，吾今只降汉帝，不降曹操；二者，二嫂处请给皇叔俸禄养赡，一应上下人等，皆不许到门；三者，但知刘皇叔去向，不管千里万里，便当辞去：三者缺一，断不肯降。望文远急急回报。"

甘夫人与糜夫人语怪梦同哀哭

关公乃整衣跪于内门外，问二嫂为何悲泣。甘夫人曰："我夜梦皇叔身陷于土坑之内，觉来与糜夫人论之，想在九泉之下矣！是以相哭。"关公曰："梦寐之事，不可凭信，此是嫂嫂想念之故。请勿忧愁。"

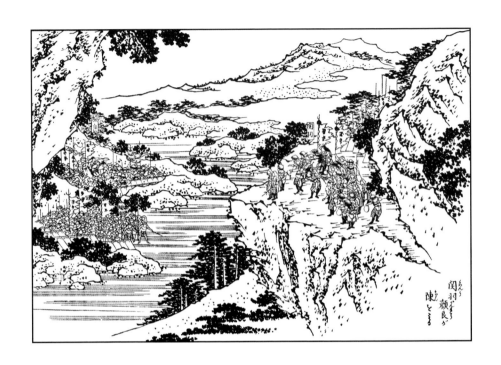

关羽观颜良阵势

　　操置酒相待。忽报颜良搦战。操引关公上土山观看。操与关公坐，诸将环立。曹操指山下颜良排的阵势，旗帜鲜明，枪刀森布，严整有威，乃谓关公曰："河北人马，如此雄壮！"关公曰："以吾观之，如土鸡瓦犬耳！"操又指曰："麾盖之下，绣袍金甲，持刀立马者，乃颜良也。"关公举目一望，谓操曰："吾观颜良，如插标卖首耳！"

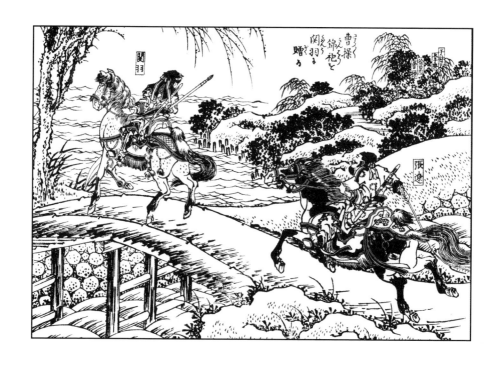

曹操锦袍赠关羽

　　操见关公横刀立马于桥上，令诸将勒住马匹，左右排开。……操曰："吾欲取信于天下，安肯有负前言。恐将军途中乏用，特具路资相送。"……操笑曰："云长天下义士，恨吾福薄，不得相留。锦袍一领，略表寸心。"令一将下马，双手捧袍过来。云长恐有他变，不敢下马，用青龙刀尖挑锦袍披于身上，勒马回头称谢曰："蒙丞相赐袍，异日更得相会。"遂下桥望北而去。

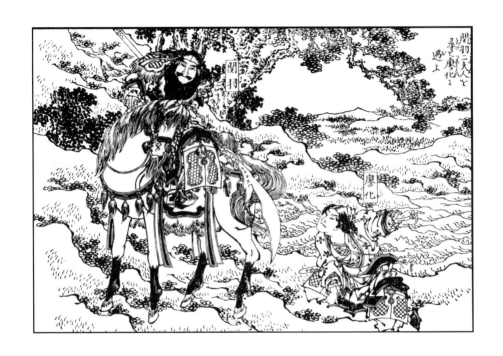

关羽寻二夫人遇廖化

　　且说关公来赶车仗。约行三十里，却只不见。云长心慌，纵马四下寻之。忽见山头一人，高叫："关将军且住！"云长举目视之，只见一少年，黄巾锦衣，持枪跨马，马项下悬着首级一颗，引百余步卒，飞奔前来。公问曰："汝何人也？"……答曰："吾本襄阳人，姓廖，名化，字元俭。……恰才同伴杜远下山巡哨，误将两夫人劫掠上山。吾问从者，知是大汉刘皇叔夫人，且闻将军护送在此，吾即欲送下山来……"关公曰："二夫人何在？"化曰："现在山中。"

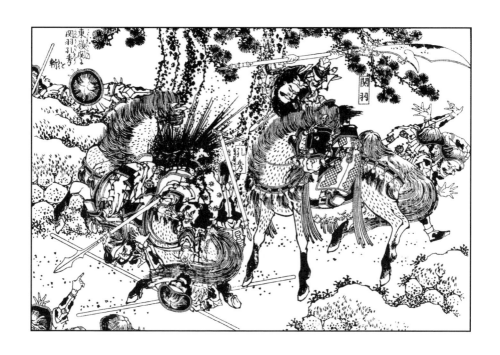

东岭关关羽斩孔秀

关公约退车仗，纵马提刀，竟不打话，直取孔秀。秀挺枪来迎。两马相交，只一合，钢刀起处，孔秀尸横马下。

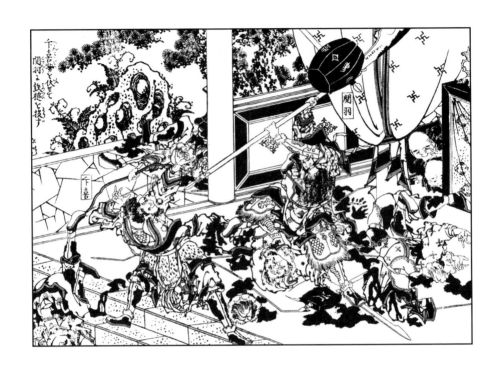

卞喜设伏兵飞锤掷关羽

　　卞喜请关公于法堂筵席。关公曰："卞君请关某，是好意，还是歹意？"卞喜未及回言，关公早望见壁衣中有刀斧手，乃大喝卞喜曰："吾以汝为好人，安敢如此！"卞喜知事泄，大叫："左右下手！"左右方欲动手，皆被关公拔剑砍之。卞喜下堂绕廊而走，关公弃剑执大刀来赶。卞喜暗取飞锤掷打关公。关公用刀隔开锤，赶将入去，一刀劈卞喜为两段。

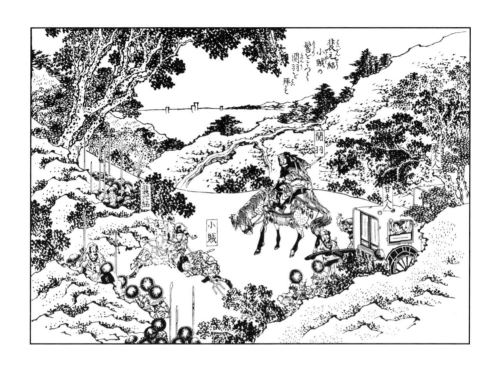

裴元绍揪小贼之髻拜关羽

　　公乃停刀立马，解开须囊，出长髯令视之。其人滚鞍下马，脑揪郭常之子拜献于马前。关公问其姓名。告曰："某姓裴，名元绍。自张角死后，一向无主，啸聚山林，权于此处藏伏。今早这厮来报'有一客人，骑一匹千里马，在我家投宿'，特邀某来劫夺此马。不想却遇将军。"

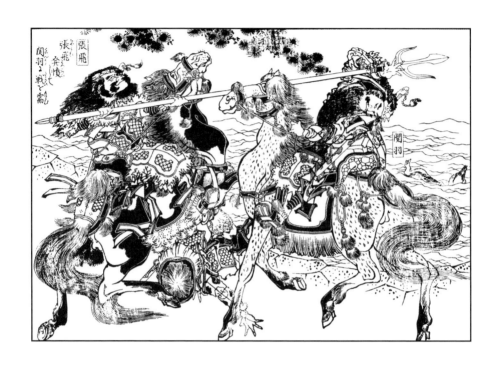

张飞恼怒战关羽

　　只见张飞圆睁环眼，倒竖虎须，吼声如雷，挥矛向关公便搠。关公大惊，连忙闪过，便叫："贤弟何故如此？岂忘了桃园结义耶？"飞喝曰："你既无义，有何面目来与我相见！"关公曰："我如何无义？"飞曰："你背了兄长，降了曹操，封侯赐爵。今又来赚我！我今与你拼个死活！"

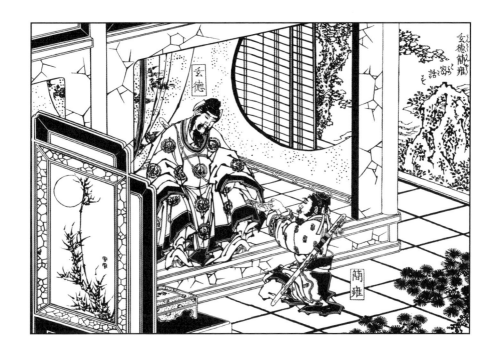

玄德与简雍密商

　　玄德曰："简雍亦在此间，可暗请来同议。"少顷，简雍至，与孙乾相见毕，共议脱身之计。雍曰："主公明日见袁绍，只说要往荆州，说刘表共破曹操，便可乘机而去。"玄德曰："此计大妙！但公能随我去否？"雍曰："某亦自有脱身之计。"商议已定。

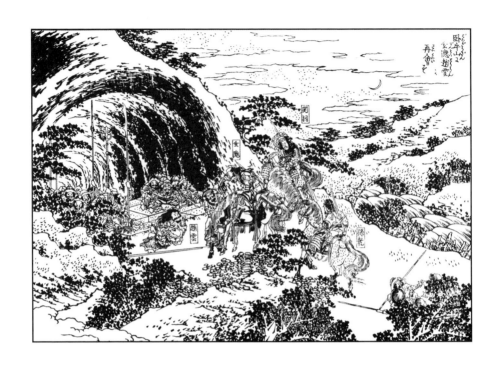

卧牛山玄德再会赵云

　　只见那将全副披挂，持枪骤马，引众下山。玄德早挥鞭出马大叫曰："来者莫非子龙否？"那将见了玄德，滚鞍下马，拜伏道旁——原来果然是赵子龙。玄德、关公俱下马相见，问其何由至此。

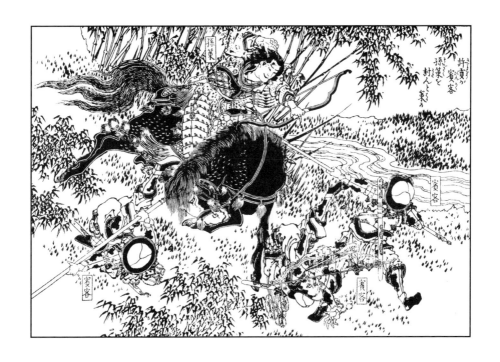

许贡宾客暗算孙策

一日，孙策引军会猎于丹徒之西山，赶起一大鹿，策纵马上山逐之。正赶之间，只见树林之内有三个人持枪带弓而立。……策方举辔欲行，一人拈枪望策左腿便刺。策大惊，急取佩剑从马上砍去，剑刃忽坠，止存剑把在手。一人早拈弓搭箭射来，正中孙策面颊。策就拔面上箭，取弓回射放箭之人，应弦而倒。那二人举枪向孙策乱搠，大叫曰："我等是许贡家客，特来为主人报仇！"

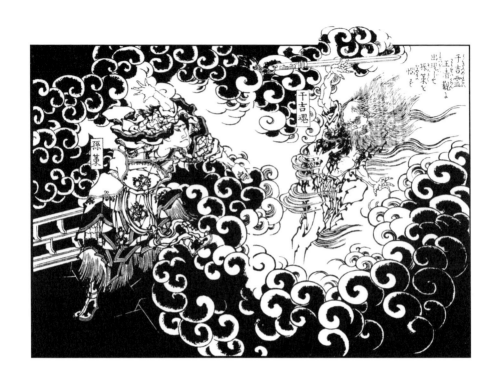

于吉魂现玉清观　孙策恼怒

　　策不敢违母命，只得勉强乘轿至玉清观。道士接入，请策焚香，策焚香而不谢。忽香炉中烟起不散，结成一座华盖，上面端坐着于吉。策怒，唾骂之；走离殿宇，又见于吉立于殿门首，怒目视策。策顾左右曰："汝等见妖鬼否？"左右皆云未见。策愈怒，拔佩剑望于吉掷去，一人中剑而倒。

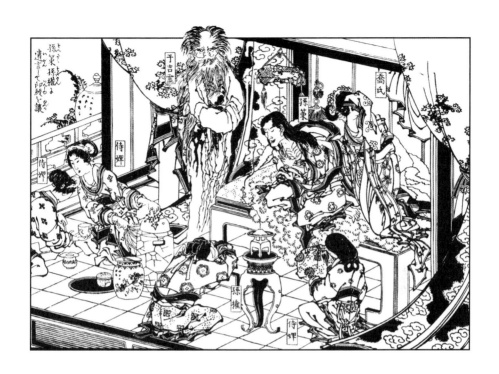

孙策遗言并授孙权印绶

　　随召张昭等诸人，及弟孙权，至卧榻前，嘱付曰："天下方乱，以吴越之众，三江之固，大可有为。子布等幸善相吾弟。"乃取印绶与孙权曰："若举江东之众，决机于两阵之间，与天下争衡，卿不如我；举贤任能，使各尽力以保江东，我不如卿。卿宜念父兄创业之艰难，善自图之！"权大哭，拜受印绶。

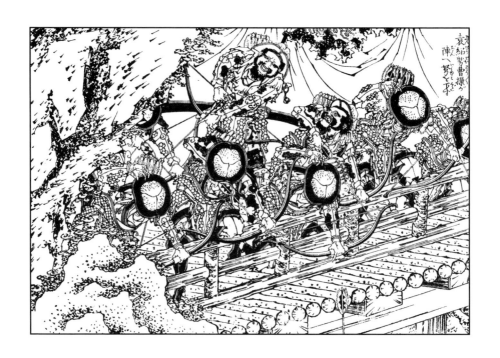

曹操军惧袁绍军箭弩

　　曹营内见袁军堆筑土山，欲待出去冲突，被审配弓弩手当住咽喉要路，不能前进。十日之内，筑成土山五十余座，上立高橹，分拨弓弩手于其上射箭。曹军大惧，皆顶着遮箭牌守御。土山上一声梆子响处，箭下如雨。曹军皆蒙楯伏地，袁军呐喊而笑。

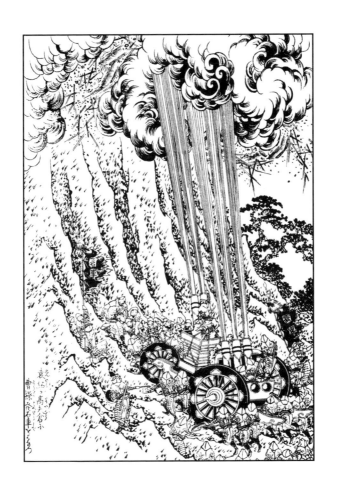

曹操造发石车飞击袁绍土山

操令晔进车式，连夜造发石车数百乘，分布营墙内，正对着土山上云梯。候弓箭手射箭时，营内一齐拽动石车，炮石飞空，往上乱打。人无躲处，弓箭手死者无数。袁军皆号其车为"霹雳车"。

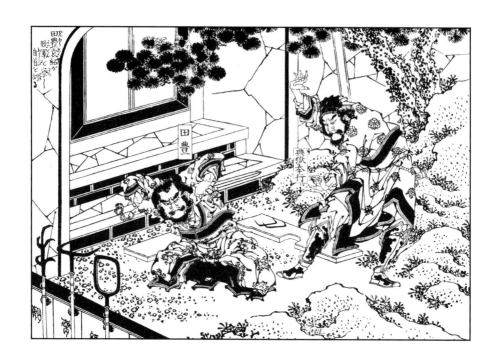

田丰闻袁绍兵败自刎

 却说田丰在狱中。一日，狱吏来见丰曰："与别驾贺喜！"丰曰："何喜可贺？"狱吏曰："袁将军大败而回，君必见重矣。"丰笑曰："吾今死矣！"狱吏问曰："人皆为君喜，君何言死也？"丰曰："袁将军外宽而内忌，不念忠诚。若胜而喜，犹能赦我；今战败则羞，吾不望生矣。"狱吏未信。忽使者赍剑至，传袁绍命，欲取田丰之首，狱吏方惊。……丰曰："大丈夫生于天地间，不识其主而事之，是无智也！今日受死，夫何足惜！"乃自刎于狱中。

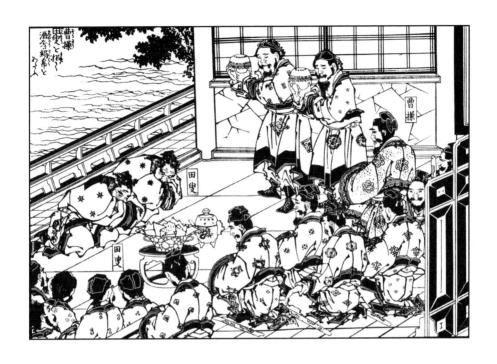

曹操赐父老酒食绢帛

操见父老数人，须发尽白，乃命入帐中赐坐，问之曰："老丈多少年纪？"答曰："皆近百岁矣。"操曰："吾军士惊扰汝乡，吾甚不安。"父老曰："……丞相兴仁义之兵，吊民伐罪，官渡一战，破袁绍百万之众，正应当时殷馗之言，兆民可望太平矣。"操笑曰："何敢当老丈所言？"遂取酒食绢帛赐老人而遣之。

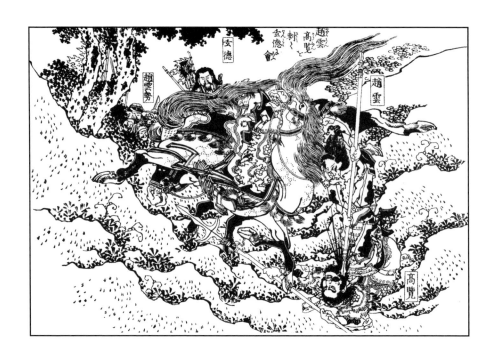

赵云刺高览会玄德

　　玄德正慌，方欲自战，高览后军忽然自乱，一将冲阵而来，枪起处，高览
翻身落马。视之，乃赵云也。

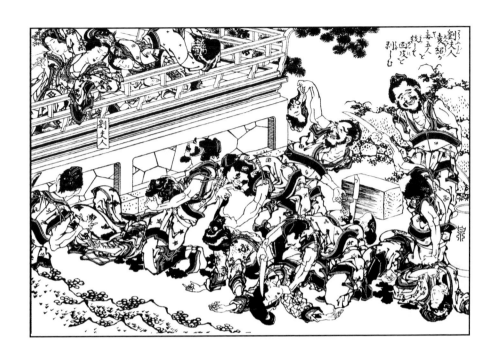

刘夫人杀袁绍妾五人并剥面皮

刘夫人便将袁绍所爱宠妾五人，尽行杀害；又恐其阴魂于九泉之下再与绍相见，乃髡其发，刺其面，毁其尸：其妒恶如此。

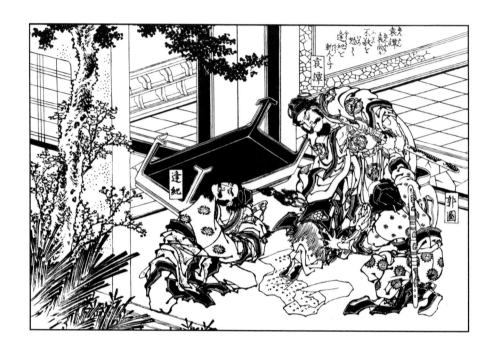

袁谭怒袁尚不敬欲斩逢纪

逢纪拈着，尚即命逢纪赍印绶，同郭图赴袁谭军中。纪随图至谭军，见谭无病，心中不安，献上印绶。谭大怒，欲斩逢纪。郭图密谏曰："今曹军压境，且只款留逢纪在此，以安尚心。待破曹之后，却来争冀州不迟。"

袁尚自西山小路出滏水渡

操曰："彼若从大路上来，吾当避之；若从西山小路而来，一战可擒也。吾料袁尚必举火为号，令城中接应。吾可分兵击之。"于是分拨已定。

却说袁尚出滏水界口，东至阳平，屯军阳平亭，离冀州十七里，一边靠着滏水。

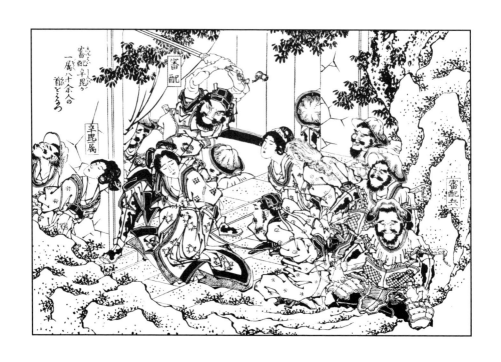

审配斩辛毗一门八十余人掷首

　　辛毗在城外，用枪挑袁尚印绶衣服，招安城内之人。审配大怒，将辛毗家属老小八十余口，就于城上斩之，将头掷下。辛毗号哭不已。

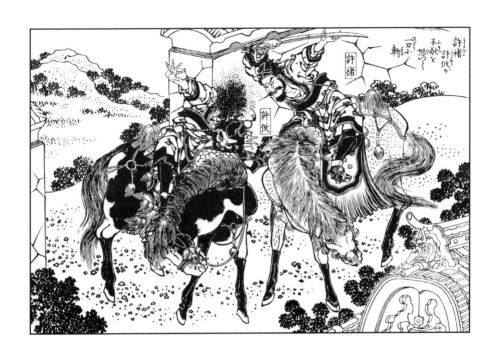

许褚怒许攸不敬一刀斩之

　　一日，许褚走马入东门，正迎许攸，攸唤褚曰："汝等无我，安能出入此门乎？"褚怒曰："吾等千生万死，身冒血战，夺得城池，汝安敢夸口！"攸骂曰："汝等皆匹夫耳，何足道哉！"褚大怒，拔剑杀攸，提头来见曹操，说许攸如此无礼，"某杀之矣"。

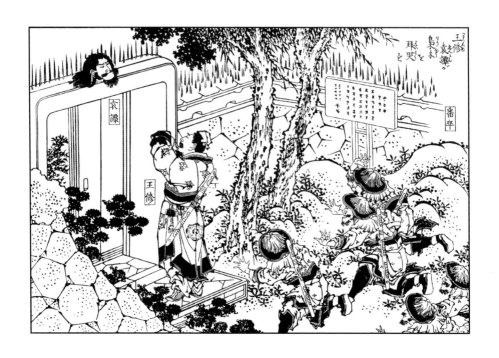

王修哭拜袁谭之首

　　下令将袁谭首级号令，敢有哭者斩。头挂北门外。一人布冠衰衣，哭于头下。左右拿来见操。操问之，乃青州别驾王修也，因谏袁谭被逐，今知谭死，故来哭之。

曹操从卢龙口至白狼山

　　人荐袁绍旧将田畴深知此境，操召而问之。畴曰："此道秋夏间有水，浅不通车马，深不载舟楫，最难行动。不如回军，从卢龙口越白檀之险，出空虚之地，前近柳城，掩其不备：蹋顿可一战而擒也。"……田畴引张辽前至白狼山，正遇袁熙、袁尚会合蹋顿等数万骑前来。

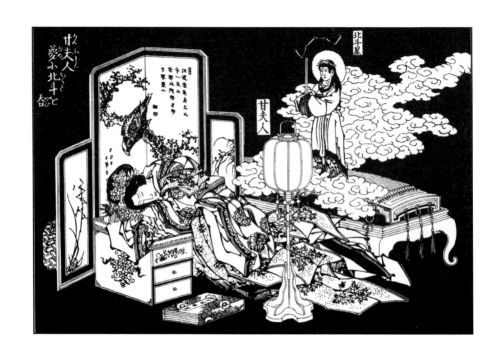

甘夫人夜梦吞北斗

　　建安十二年春，甘夫人生刘禅。是夜有白鹤一只，飞来县衙屋上，高鸣四十余声，望西飞去。临分娩时，异香满室。甘夫人尝夜梦仰吞北斗，因而怀孕，故乳名阿斗。

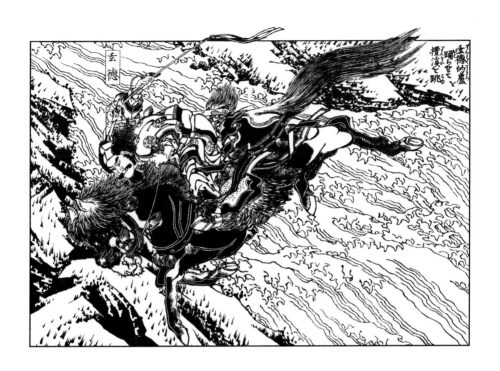

玄德的卢跃檀溪

　　却说玄德撞出西门，行无数里，前有大溪，拦住去路，那檀溪阔数丈，水通襄江，其波甚紧。玄德到溪边，见不可渡，勒马再回，遥望城西尘头大起，追兵将至。玄德曰："今番死矣！"遂回马到溪边。回头看时，追兵已近。玄德着慌，纵马下溪。行不数步，马前蹄忽陷，浸湿衣袍。玄德乃加鞭大呼曰："的卢，的卢！今日妨吾！"言毕，那马忽从水中涌身而起，一跃三丈，飞上西岸。玄德如从云雾中起。

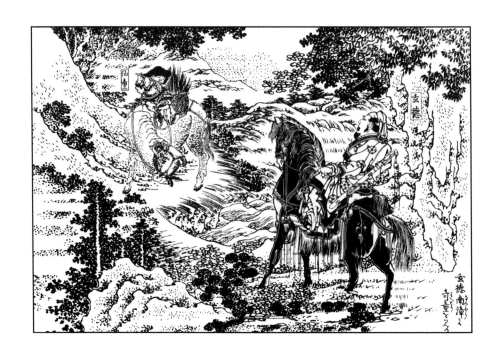

玄德南漳遇奇童

　　迤逦望南漳策马而行，日将沉西。正行之间，见一牧童跨于牛背上，口吹短笛而来。玄德叹曰："吾不如也！"遂立马观之。牧童亦停牛罢笛，熟视玄德，曰："将军莫非破黄巾刘玄德否？"

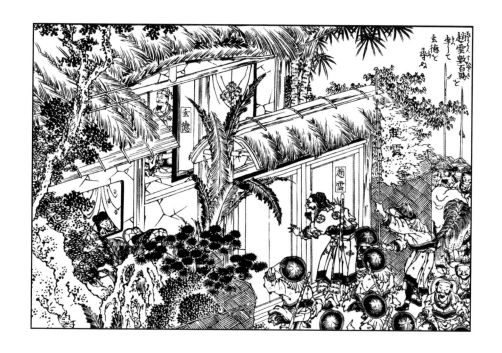

赵云率数百骑寻玄德

　　正谈论间，忽闻庄外人喊马嘶，小童来报："有一将军，引数百人到庄来也。"玄德大惊，急出视之，乃赵云也。玄德大喜。云下马入见曰："某夜来回县，寻不见主公，连夜跟问到此。主公可作速回县。只恐有人来县中厮杀。"

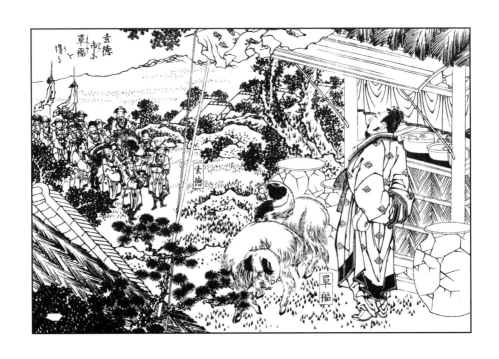

玄德市上得单福

玄德回马入城，忽见市上一人，葛巾布袍，皂绦乌履，长歌而来。歌曰：

天地反覆兮，火欲徂；大厦将崩兮，一木难扶。山谷有贤兮，欲投明主；
明主求贤兮，却不知吾。

玄德闻歌，暗思："此人莫非水镜所言伏龙、凤雏乎？"遂下马相见，邀
入县衙；问其姓名，答曰："某乃颍上人也，姓单，名福。久闻使君纳士招贤，
欲来投托，未敢辄造；故行歌于市，以动尊听耳。"玄德大喜，待为上宾。

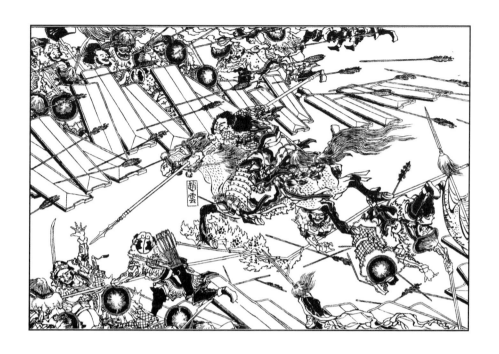

赵云破八门金锁阵

　　单福便上高处观看毕,谓玄德曰:"此'八门金锁阵'也。……"玄德传令,教军士把住阵角,命赵云引五百军从东南而入,径往西出。云得令,挺枪跃马,引兵径投东南角上,呐喊杀入中军。曹仁便投北走。云不追赶,却突出西门,又从西杀转东南角上来。曹仁军大乱。

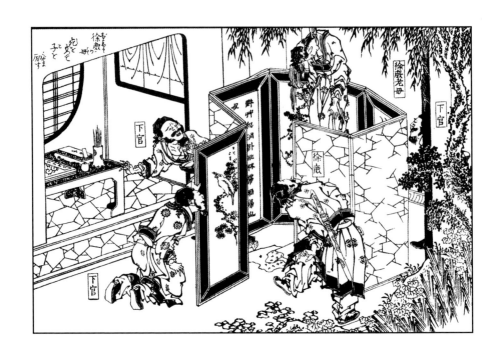

徐母自缢励子

徐母勃然大怒，拍案骂曰："辱子飘荡江湖数年，吾以为汝学业有进，何其反不如初也！汝既读书，须知忠孝不能两全。岂不识曹操欺君罔上之贼？刘玄德仁义布于四海，况又汉室之胄，汝既事之，得其主矣。今凭一纸伪书，更不详察，遂弃明投暗，自取恶名，真愚夫也！吾有何面目与汝相见！汝玷辱祖宗，空生于天地间耳！"骂得徐庶拜伏于地，不敢仰视，母自转入屏风后去了。少顷，家人出报曰："老夫人自缢于梁间。"

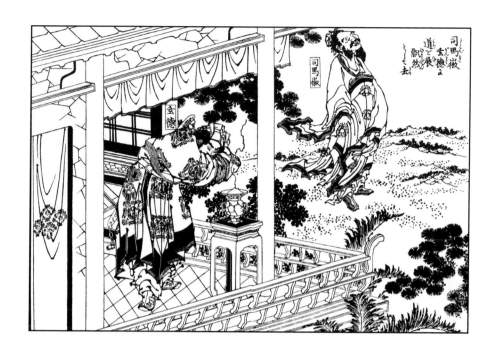

司马徽访玄德飘然而去

　　徽下阶相辞欲行，玄德留之不住。徽出门仰天大笑曰："卧龙虽得其主，不得其时，惜哉！"言罢，飘然而去。玄德叹曰："真隐居贤士也！"

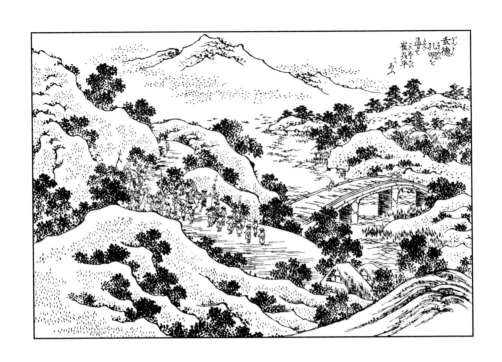

玄德寻孔明遇崔州平

　　忽见一人，容貌轩昂，丰姿俊爽，头戴逍遥巾，身穿皂布袍，杖藜从山僻小路而来。玄德曰："此必卧龙先生也！"急下马向前施礼，问曰："先生非卧龙否？"其人曰："将军是谁？"玄德曰："刘备也。"其人曰："吾非孔明，乃孔明之友：博陵崔州平也。"

266

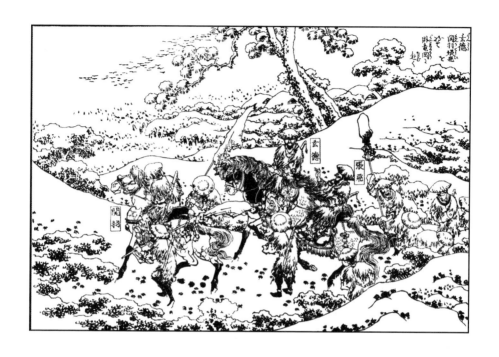

玄德关羽张飞赴卧龙岗

　　玄德叱曰："……孔明当世大贤，岂可召乎？"遂上马再往访孔明。关、张亦乘马相随。时值隆冬，天气严寒，彤云密布。行无数里，忽然朔风凛凛，瑞雪霏霏；山如玉簇，林似银妆。

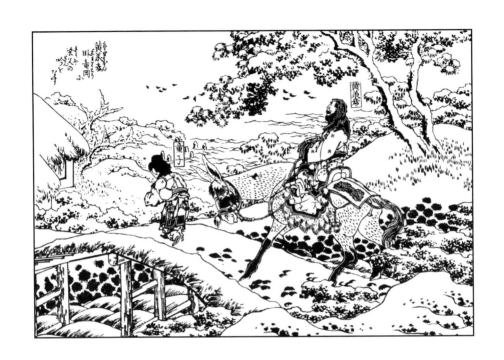

黄承彦卧龙岗诵《梁父吟》

　　玄德视之，见小桥之西，一人暖帽遮头，狐裘蔽体，骑着一驴，后随一青衣小童，携一葫芦酒，踏雪而来；转过小桥，口吟诗一首。

　　……

　　玄德闻歌曰："此真卧龙矣！"……诸葛均在后曰："此非卧龙家兄，乃家兄岳父黄承彦也。"玄德曰："适间所吟之句，极其高妙。"承彦曰："老夫在小婿家观《梁父吟》，记得这一篇；适过小桥，偶见篱落间梅花，故感而诵之。不期为尊客所闻。"

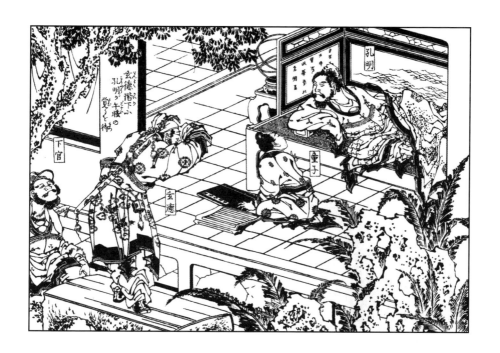

玄德阶下候孔明午觉醒转

　　玄德徐步而入，见先生仰卧于草堂几席之上。玄德拱立阶下。半晌，先生未醒。关、张在外立久，不见动静，入见玄德犹然侍立。张飞大怒，谓云长曰："这先生如何傲慢！见我哥哥侍立阶下，他竟高卧，推睡不起！等我去屋后放一把火，看他起不起！"云长再三劝住。玄德仍命二人出门外等候。望堂上时，见先生翻身将起，忽又朝里壁睡着。童子欲报。玄德曰："且勿惊动。"

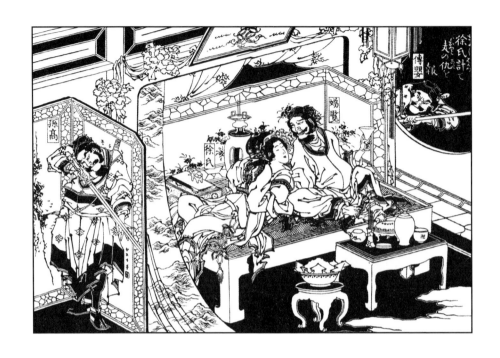

徐氏计报夫仇

　　至晦日，徐氏先召孙、傅二人，伏于密室帏幕之中，然后设祭于堂上。祭毕，即除去孝服，沐浴薰香，浓妆艳裹，言笑自若。妫览闻之甚喜。至夜，徐氏遣婢妾请览入府，设席堂中饮酒。饮既醉，徐氏乃邀览入密室。览喜，乘醉而入。徐氏大呼曰："孙、傅二将军何在！"二人即从帏幕中持刀跃出。妫览措手不及，被傅婴一刀砍倒在地，孙高再复一刀，登时杀死。

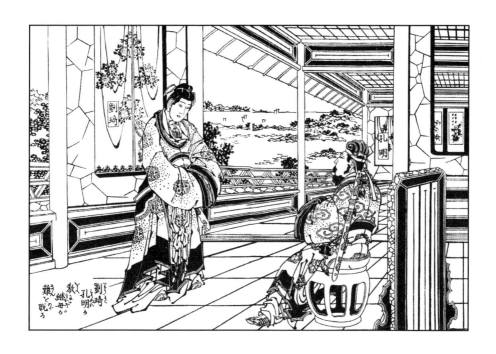

孔明教刘琦脱继母难

　　乃引孔明登一小楼，孔明曰：“书在何处？”琦泣拜曰：“继母不见容，琦命在旦夕，先生忍无一言相救乎？”……孔明曰：“'疏不间亲'，亮何能为公子谋？”琦曰：“先生终不幸教琦乎！琦命固不保矣，请即死于先生之前。”乃掣剑欲自刎。孔明止之曰：“已有良策。”琦拜曰：“愿即赐教。”孔明曰：“公子岂不闻申生、重耳之事乎？申生在内而亡，重耳在外而安。今黄祖新亡，江夏乏人守御，公子何不上言，乞屯兵守江夏，则可以避祸矣。”

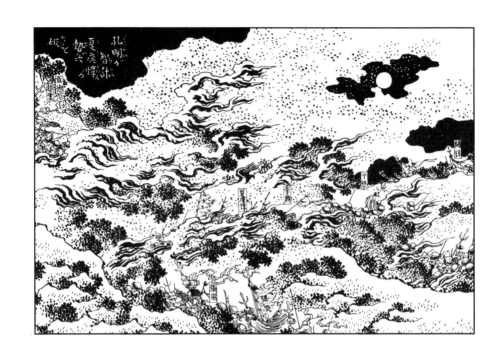

孔明智计破夏侯惇军

夏侯惇正走之间，见于禁从后军奔来，便问何故。……言未已，只听背后喊声震起，早望见一派火光烧着，随后两边芦苇亦着。一霎时，四面八方，尽皆是火；又值风大，火势愈猛。曹家人马，自相践踏，死者不计其数。赵云回军赶杀，夏侯惇冒烟突火而走。

且说李典见势头不好，急奔回博望城时，火光中一军拦住。当先大将，乃关云长也。……夏侯兰、韩浩来救粮草，正遇张飞。战不数合，张飞一枪刺夏侯兰于马下。……杀得尸横遍野，血流成河。

272

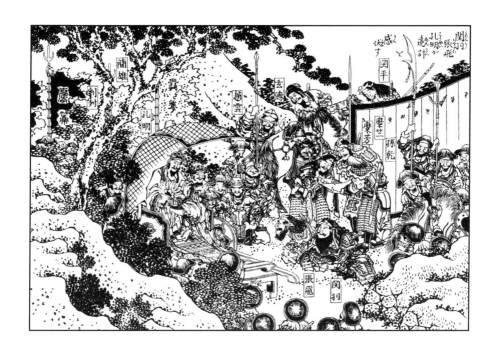

关羽张飞感服孔明妙计

　　却说孔明收军。关、张二人相谓曰："孔明真英杰也！"行不数里，见糜竺、糜芳引军簇拥着一辆小车，车中端坐一人，乃孔明也。关、张下马拜伏于车前。

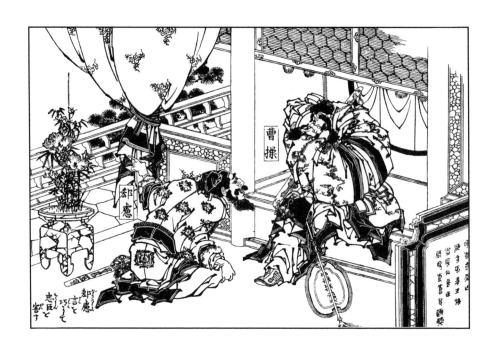

郗虑谗言害忠臣

时御史大夫郗虑家客闻此言，报知郗虑，虑常被孔融侮慢，心正恨之，乃以此言入告曹操；且曰："融平日每每狎侮丞相，又与祢衡相善，衡赞融曰'仲尼不死'，融赞衡曰'颜回复生'。向者祢衡之辱丞相，乃融使之也。"操大怒，遂命廷尉捕捉孔融。

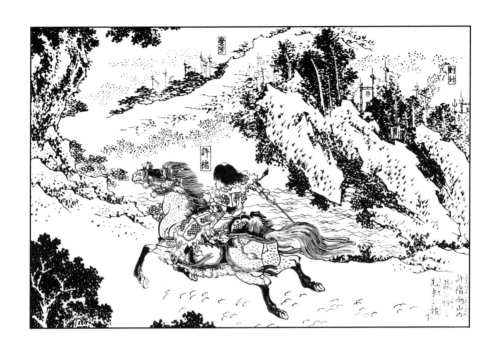

前锋许褚疑两山伏兵

　　前面已有许褚引三千铁甲军开路，浩浩荡荡，杀奔新野来。是日午牌时分，来到鹊尾坡，望见坡前一簇人马，尽打青、红旗号，许褚催军向前。刘封、糜芳分为四队，青、红旗各归左右。许褚勒马，教且休进："前面必有伏兵。我兵只在此处住下。"许褚一骑马飞报前队曹仁。曹仁曰："此是疑兵，必无埋伏。可速进兵。我当催军继至。"许褚复回坡前，提兵杀入。

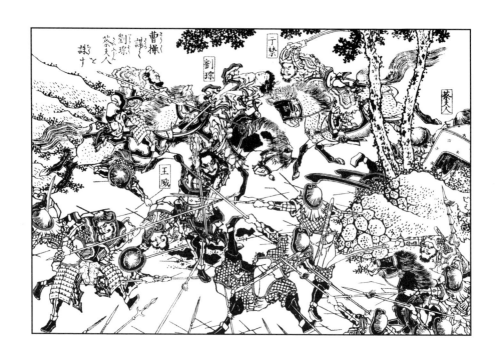

曹操谋诛刘琮及蔡夫人

　　操唤于禁嘱咐曰："你可引轻骑追刘琮母子杀之，以绝后患。"于禁得令，领众赶上，大喝曰："我奉丞相令，教来杀汝母子！可早纳下首级！"蔡夫人抱刘琮而大哭。于禁喝令军士下手。王威忿怒，奋力相斗，竟被众军所杀。军士杀死刘琮及蔡夫人。

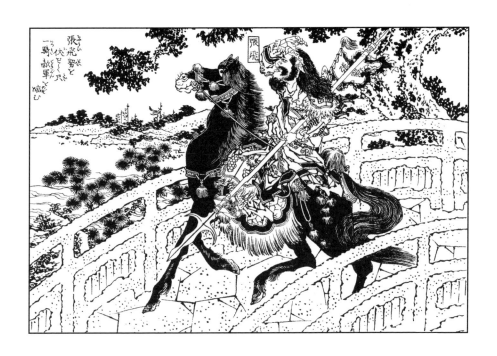

张飞设疑兵单骑望敌

张飞那里肯听，引二十余骑，至长坂桥。见桥东有一带树木，飞生一计：教所从二十余骑，都砍下树枝，拴在马尾上，在树林内往来驰骋，冲起尘土，以为疑兵。飞却亲自横矛立马于桥上，向西而望。

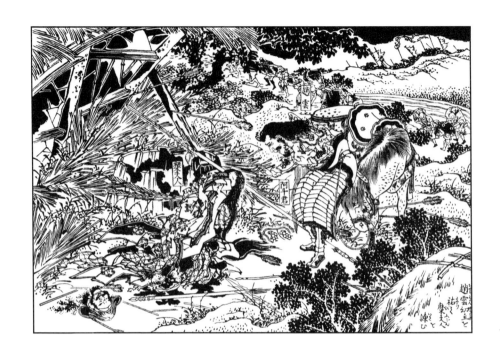

赵云护幼主谏糜夫人

　　云曰："喊声将近，追兵已至，请夫人速速上马。"糜夫人曰："妾身委实难去，休得两误。"乃将阿斗递与赵云曰："此子性命全在将军身上！"赵云三回五次请夫人上马，夫人只不肯上马。四边喊声又起。云厉声曰："夫人不听吾言，追军若至，为之奈何？"糜夫人乃弃阿斗于地，翻身投入枯井中而死。

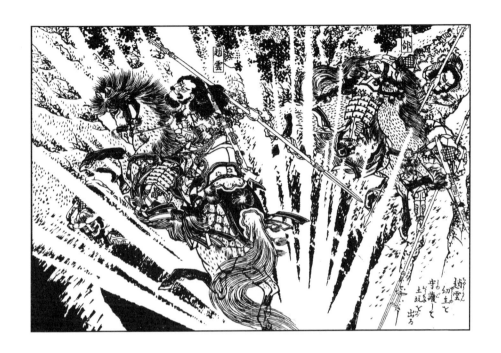

赵云守护幼主出土坑

云加鞭而行，不想趵趴一声，连马和人，颠入土坑之内。张郃挺枪来刺，忽然一道红光，从土坑中滚起，那匹马平空一跃，跳出坑外。后人有诗曰：

红光罩体困龙飞，征马冲开长坂围。四十二年真命主，将军因得显神威。

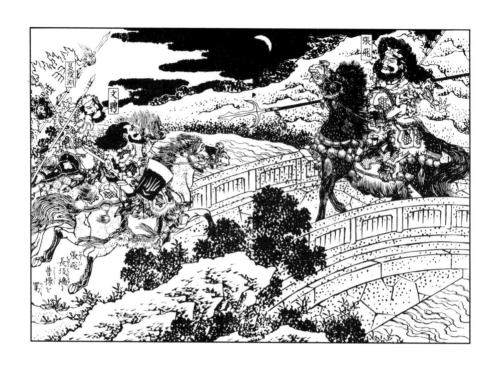

张飞长坂桥骂曹操

却说文聘引军追赵云至长坂桥，只见张飞倒竖虎须，圆睁环眼，手绰蛇矛，立马桥上……张飞睁圆环眼，隐隐见后军青罗伞盖、旄钺旌旗来到，料得是曹操心疑，亲自来看。飞乃厉声大喝曰："我乃燕人张翼德也！谁敢与我决一死战？"声如巨雷。曹军闻之，尽皆股栗。……言未已，张飞睁目又喝曰："燕人张翼德在此！谁敢来决死战？"曹操见张飞如此气概，颇有退心。

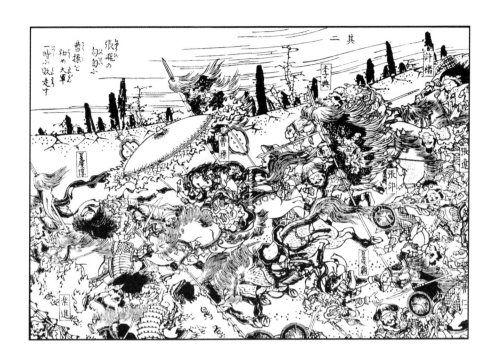

张飞大喝曹操大军败走

　　飞望见曹操后军阵脚移动，乃挺矛又喝曰："战又不战，退又不退，却是何故！"喊声未绝，曹操身边夏侯杰惊得肝胆碎裂，倒撞于马下。操便回马而走。于是诸军众将一齐望西奔走。……一时弃枪落盔者，不计其数，人如潮涌，马似山崩，自相践踏。后人有诗赞曰：

　　长坂桥头杀气生，横枪立马眼圆睁。一声好似轰雷震，独退曹家百万兵。

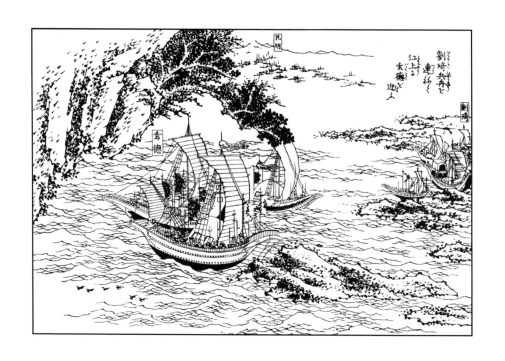

刘琦兵船连江上迎玄德

　　正说之间，忽见江南岸战鼓大鸣，舟船如蚁，顺风扬帆而来。玄德大惊。船来至近，只见一人白袍银铠，立于船头上大呼曰："叔父别来无恙！小侄得罪！"玄德视之，乃刘琦也。琦过船哭拜曰："闻叔父困于曹操，小侄特来接应。"玄德大喜，遂合兵一处，放舟而行。

鲁肃伴孔明往东吴

鲁肃遂别了玄德、刘琦，与孔明登舟，望柴桑郡来。

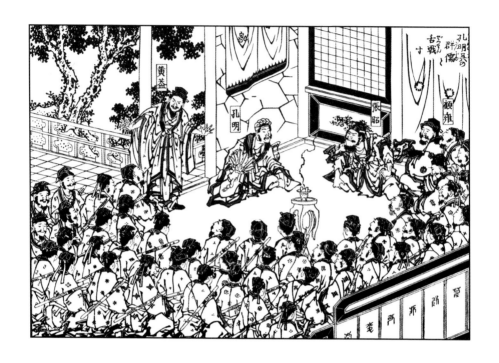

孔明舌战吴之群儒

　　孔明答曰："儒有君子小人之别。君子之儒，忠君爱国，守正恶邪，务使泽及当时，名留后世。若夫小人之儒，唯务雕虫，专工翰墨；青春作赋，皓首穷经；笔下虽有千言，胸中实无一策。且如杨雄以文章名世，而屈身事莽，不免投阁而死，此所谓小人之儒也；虽日赋万言，亦何取哉！"程德枢不能对。众人见孔明对答如流，尽皆失色。

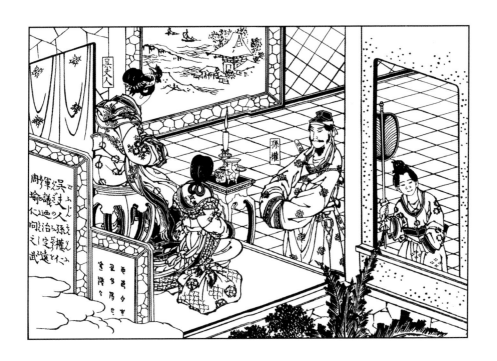

吴国太劝孙权外事不决问周瑜

却说吴国太见孙权疑惑不决，乃谓之曰："先姊遗言云，'伯符临终有言，内事不决问张昭，外事不决问周瑜。'今何不请公瑾问之？"权大喜，即遣使往鄱阳请周瑜议事。

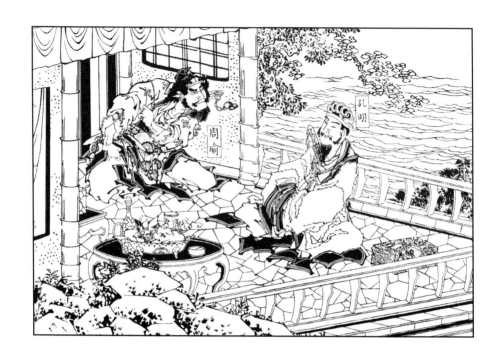

孔明用智激周瑜

　　周瑜听罢，勃然大怒，离座指北而骂曰："老贼欺吾太甚！"孔明急起止之曰："昔单于屡侵疆界，汉天子许以公主和亲，今何惜民间二女乎？"瑜曰："公有所不知：大乔是孙伯符将军主妇，小乔乃瑜之妻也。"孔明佯作惶恐之状，曰："亮实不知。失口乱言，死罪！死罪！"瑜曰："吾与老贼誓不两立！"

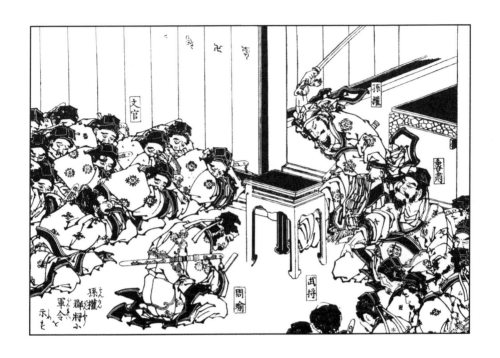

孙权决计破曹

权蹶然起曰："老贼欲废汉自立久矣，所惧二袁、吕布、刘表与孤耳。今数雄已灭，唯孤尚存。孤与老贼，誓不两立！卿言当伐，甚合孤意。此天以卿授我也。"瑜曰："臣为将军决一血战，万死不辞。只恐将军狐疑不定。"权拔佩剑砍面前奏案一角曰："诸官将有再言降操者，与此案同！"

玄德关羽探看江东军阵

 玄德曰："只云长随我去。翼德与子龙守寨。简雍固守鄂县。我去便回。"分付毕，即与云长乘小舟，并从者二十余人，飞棹赴江东。玄德观看江东艨艟战舰、旌旗甲兵，左右分布整齐，心中甚喜。

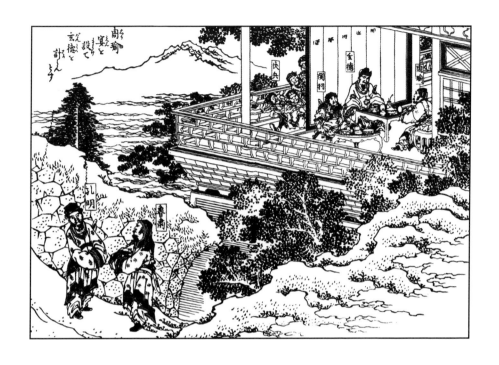

周瑜设宴谋玄德

　　周瑜与玄德饮宴，酒行数巡，瑜起身把盏，猛见云长按剑立于玄德背后，忙问何人。玄德曰："吾弟关云长也。"瑜惊曰："非向日斩颜良、文丑者乎？"玄德曰："然也。"瑜大惊，汗流满背，便斟酒与云长把盏。……云长以目视玄德。玄德会意，即起身辞瑜曰："备暂告别。即日破敌收功之后，专当叩贺。"瑜亦不留，送出辕门。

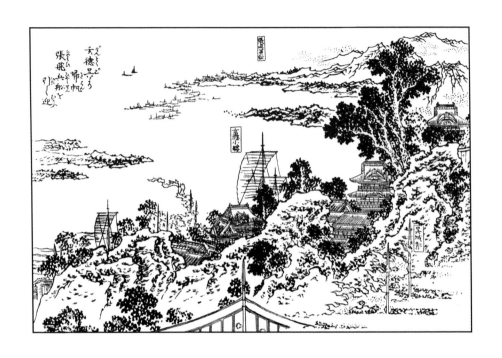

玄德自吴归帆　张飞兵船接应

　　玄德与云长及从人开船，行不数里，忽见上流头放下五六十只船来。船头上一员大将，横矛而立，乃张飞也。因恐玄德有失，云长独力难支，特来接应。

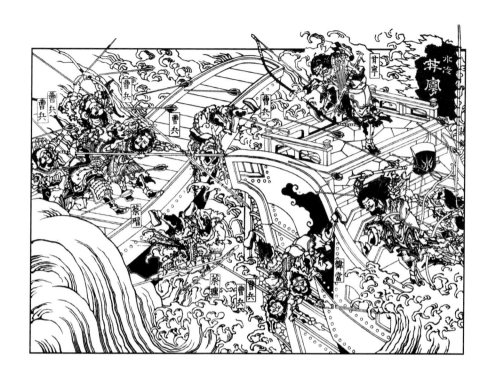

甘宁纵横三江口

　　操自为后军，催督战船，到三江口。早见东吴船只，蔽江而来。为首一员大将，坐在船头上大呼曰："吾乃甘宁也！谁敢来与我决战？"……宁驱船大进，万弩齐发。曹军不能抵当。右边蒋钦，左边韩当，直冲入曹军队中。曹军大半是青、徐之兵，素不习水战，大江面上，战船一摆，早立脚不住。甘宁等三路战船，纵横水面。

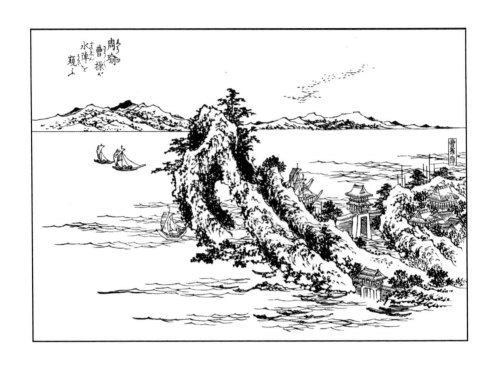

周瑜窥曹操水寨

　　瑜暗窥他水寨，大惊曰："此深得水军之妙也！"问："水军都督是谁？"左右曰："蔡瑁、张允。"瑜思曰："二人久居江东，谙习水战，吾必设计先除此二人，然后可以破曹。"

孔明用计得十万箭矢

操传令曰："重雾迷江，彼军忽至，必有埋伏，切不可轻动。可拨水军弓弩手乱箭射之。"又差人往旱寨内唤张辽、徐晃各带弓弩军三千，火速到江边助射。比及号令到来，毛玠、于禁怕南军抢入水寨，已差弓弩手在寨前放箭；少顷，旱寨内弓弩手亦到，约一万余人，尽皆向江中放箭：箭如雨发。孔明教把船吊回，头东尾西，逼近水寨受箭，一面擂鼓呐喊。待至日高雾散，孔明令收船急回。二十只船两边束草上，排满箭枝。孔明令各船上军士齐声叫曰："谢丞相箭！"

周瑜用计鞭黄盖

　　瑜怒未息。众官苦苦告求。瑜曰："若不看众官面皮，决须斩首！今且免死！"命左右："拖翻打一百脊杖，以正其罪！"众官又告免。瑜推翻案桌，叱退众官，喝教行杖。将黄盖剥了衣服，拖翻在地，打了五十脊杖。众官又复苦苦求免。瑜跃起指盖曰："汝敢小觑我耶！且寄下五十棍！再有怠慢，二罪俱罚！"恨声不绝而入帐中。

蒋干西山庵遇庞统

　　左右取马与蒋干乘坐，送到西山背后小庵歇息，拨两个军人伏侍。干在庵内，心中忧闷，寝食不安。是夜星露满天，独步出庵后，只听得读书之声。信步寻去，见山岩畔有草屋数椽，内射灯光。干往窥之，只见一人挂剑灯前，诵孙、吴兵书。干思："此必异人也。"叩户请见。其人开门出迎，仪表非俗。干问姓名，答曰："姓庞，名统，字士元。"干曰："莫非凤雏先生否？"统曰："然也。"

韩当一枪刺死焦触

韩当、周泰各引哨船五只，分左右而出。

却说焦触、张南凭一勇之气，飞棹小船而来。韩当独披掩心，手执长枪，立于船头。焦触船先到，便命军士乱箭望韩当船上射来。当用牌遮隔。焦触捻长枪与韩当交锋。当手起一枪，刺死焦触。

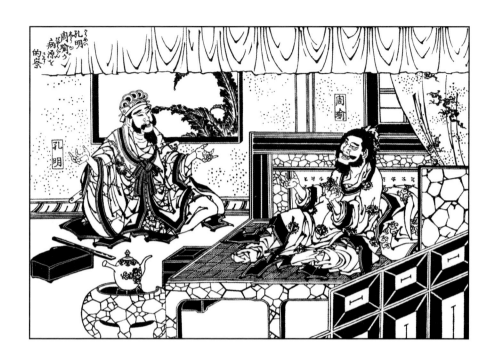

孔明体察周瑜病源

　　孔明笑曰："亮有一方，便教都督气顺。"瑜曰："愿先生赐教。"孔明索纸笔，屏退左右，密书十六字曰：

　　　　欲破曹公，宜用火攻；万事俱备，只欠东风。

　　写毕，递与周瑜曰："此都督病源也。"瑜见了大惊，暗思："孔明真神人也！早已知我心事！只索以实情告之。"

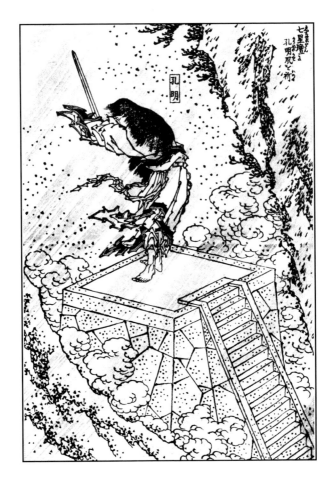

七星坛孔明祈风

　　孔明于十一月二十日甲子吉辰，沐浴斋戒，身披道衣，跣足散发，来到坛前。分付鲁肃曰："子敬自往军中相助公瑾调兵。倘亮所祈无应，不可有怪。"鲁肃别去。孔明嘱付守坛将士："不许擅离方位。不许交头接耳。不许失口乱言。不许失惊打怪。如违令者斩！"众皆领命。孔明缓步登坛，观瞻方位已定，焚香于炉，注水于盂，仰天暗祝。

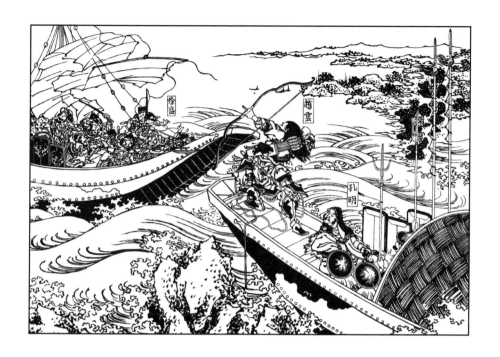

赵云箭射徐盛船篷索

　　看看至近，赵云拈弓搭箭，立于船尾大叫曰："吾乃常山赵子龙也！奉令特来接军师。你如何来追赶？本待一箭射死你来，显得两家失了和气。教你知我手段！"言讫，箭到处，射断徐盛船上篷索。那篷堕落下水，其船便横。

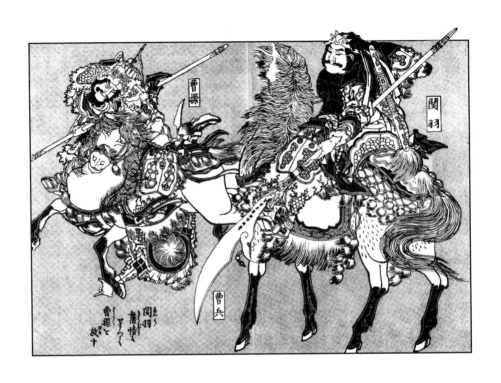

关羽念旧情放曹操

　　操曰："曹操兵败势危，到此无路，望将军以昔日之情为重。"云长曰："昔日关某虽蒙丞相厚恩，然已斩颜良，诛文丑，解白马之围，以奉报矣。今日之事，岂敢以私废公？"操曰："五关斩将之时，还能记否？大丈夫以信义为重。将军深明《春秋》，岂不知庾公之斯追子濯孺子之事乎？"云长是个义重如山之人，想起当日曹操许多恩义，与后来五关斩将之事，如何不动心？又见曹军惶惶，皆欲垂泪，一发心中不忍。于是把马头勒回，谓众军曰："四散摆开。"这个分明是放曹操的意思。操见云长回马，便和众将一齐冲将过去。

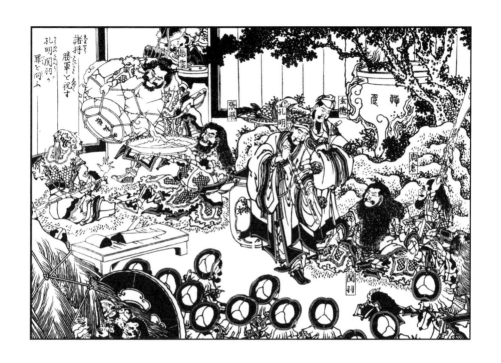

诸将祝贺大胜 孔明问罪关羽

孔明忙离坐席，执杯相迎曰："且喜将军立此盖世之功，与普天下除大害。合宜远接庆贺！"云长默然。孔明曰："将军莫非因吾等不曾远接，故尔不乐？"回顾左右曰："汝等缘何不先报？"云长曰："关某特来请死。"孔明曰："莫非曹操不曾投华容道上来？"云长曰："是从那里来。关某无能，因此被他走脱。"孔明曰："拿得甚将士来？"云长曰："皆不曾拿。"孔明曰："此是云长想曹操昔日之恩，故意放了。但既有军令状在此，不得不按军法。"遂叱武士推出斩之。

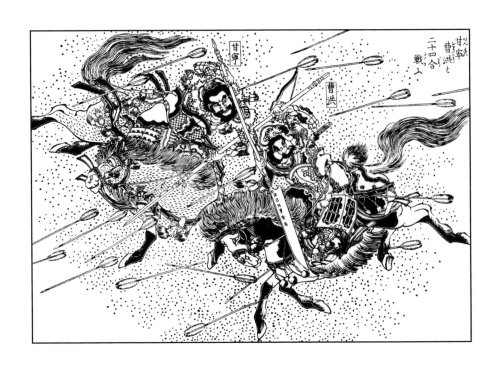

甘宁与曹洪大战二十余合

甘宁引兵至彝陵，洪出与甘宁交锋。战有二十余合，洪败走。宁夺了彝陵。

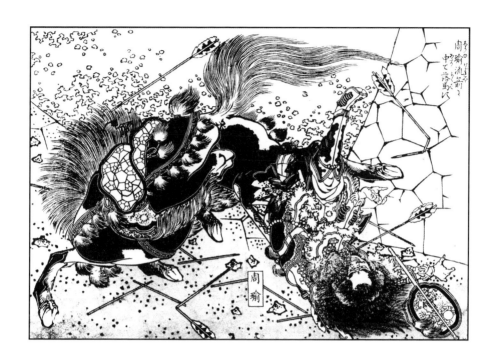

周瑜中流箭落马

　　一声梆子响，两边弓弩齐发，势如骤雨。争先入城的，都颠入陷坑内。周瑜急勒马回时，被一弩箭，正射中左助，翻身落马。

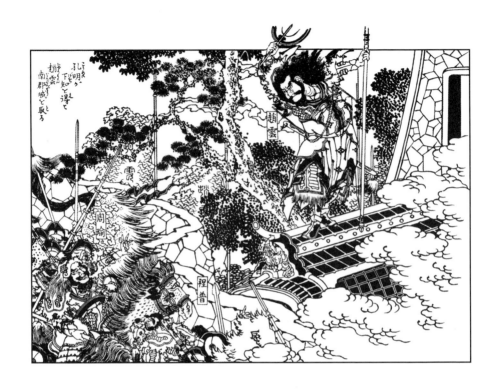

赵云奉孔明将令取南郡城

 周瑜、程普收住众军，径到南郡城下，见旌旗布满，敌楼上一将叫曰："都督少罪！吾奉军师将令，已取城了。吾乃常山赵子龙也。"周瑜大怒，便命攻城。城上乱箭射下。

孔明用计　赵云生擒邢道荣

　　翼德随后赶来，喊声大震，两下伏兵齐出。道荣舍死冲过，前面一员大将，拦住去路，大叫："认得常山赵子龙否！"道荣料敌不过，又无处奔走，只得下马请降。子龙缚来寨中见玄德、孔明。

赵云清廉守义怒击赵范

　　云闻言大怒而起，厉声曰："吾既与汝结为兄弟，汝嫂即吾嫂也，岂可作此乱人伦之事乎！"赵范羞惭满面，答曰："我好意相待，如何这般无礼！"遂目视左右，有相害之意。云已觉，一拳打倒赵范，径出府门。

巩志射金旋降玄德

旋惊视之，见巩志立于城上曰："汝不顺天时，自取败亡，吾与百姓自降刘矣。"言未毕，一箭射中金旋面门，坠于马下，军士割头献张飞。巩志出城纳降。

黄忠射关羽盔缨

忠想昨日不杀之恩，不忍便射，带住刀，把弓虚拽弦响，云长急闪，却不见箭；云长又赶，忠又虚拽，云长急闪，又无箭；只道黄忠不会射，放心赶来。将近吊桥，黄忠在桥上搭箭开弓，弦响箭到，正射在云长盔缨根上。前面军齐声喊起。云长吃了一惊，带箭回寨，方知黄忠有百步穿杨之能，今日只射盔缨，正是报昨日不杀之恩也。

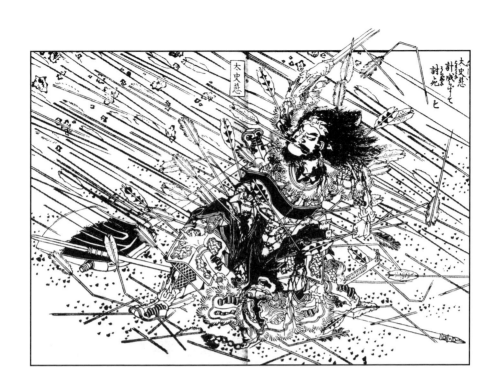

太史慈中计身亡

城上一声炮响，乱箭射下，太史慈急退，身中数箭。背后李典、乐进杀出，吴兵折其大半，乘势直赶到寨前。陆逊，董袭杀出，救了太史慈。曹兵自回。孙权见太史慈身带重伤，愈加伤感。……比及屯住军马，太史慈病重；权使张昭等问安，太史慈大叫曰："大丈夫生于乱世，当带三尺剑立不世之功；今所志未遂，奈何死乎！"言讫而亡，年四十一岁。

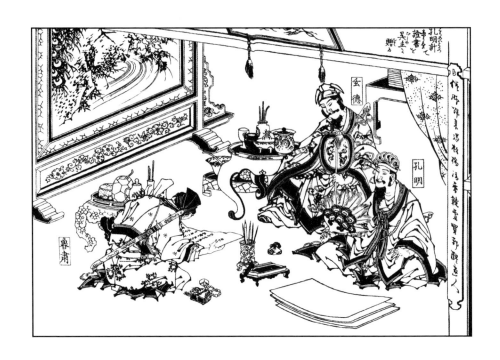

孔明施计文书赠吴主

　　肃无奈，只得听从。玄德亲笔写成文书一纸，押了字。保人诸葛孔明也押了字。孔明曰："亮是皇叔这里人，难道自家作保？烦子敬先生也押个字，回见吴侯也好看。"肃曰："某知皇叔乃仁义之人，必不相负。"遂押了字，收了文书。

刘备快船往南徐

　　时建安十四年冬十月。玄德与赵长、孙乾取快船十只，随行五百余人，离了荆州，前往南徐进发。荆州之事，皆听孔明裁处。玄德心中怏怏不安。到南徐州，船已傍岸。

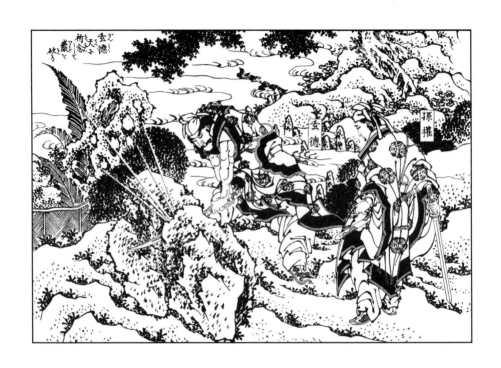

玄德仰天祈念　剑砍石块

玄德更衣出殿前，见庭下有一石块。玄德拔从者所佩之剑，仰天祝曰："若刘备能勾回荆州，成王霸之业，一剑挥石为两段。如死于此地，剑剁石不开。"言讫，手起剑落，火光迸溅，砍石为两段。孙权在后面看见，问曰："玄德公如何恨此石？"

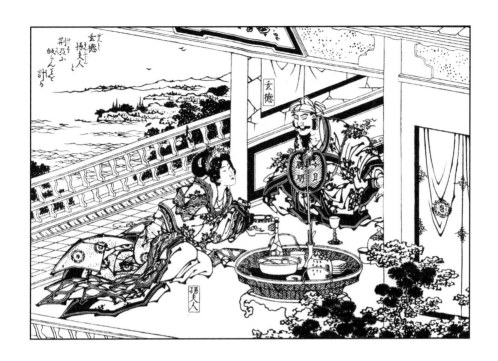

玄德计激孙夫人归荆州

玄德曰："昔日吴侯与周瑜同谋，将夫人招嫁刘备，实非为夫人计，乃欲幽困刘备而夺荆州耳。夺了荆州，必将杀备。是以夫人为香饵而钓备也。备不惧万死而来，盖知夫人有男子之胸襟，必能怜备。昨闻吴侯将欲加害，故托荆州有难，以图归计。幸得夫人不弃，同至于此。今吴侯又令人在后追赶，周瑜又使人于前截住，非夫人莫解此祸。如夫人不允，备请死于车前，以报夫人之德。"夫人怒曰："吾兄既不以我为亲骨肉，我有何面目重相见乎！今日之危，我当自解。"

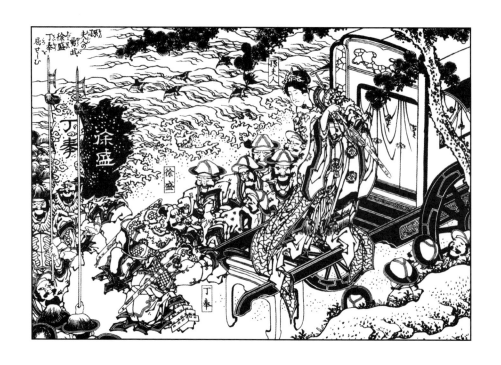

孙夫人怒斥　徐盛丁奉屈服

　　于是叱从人推车直出，卷起车帘，亲喝徐盛、丁奉曰："你二人欲造反耶？"徐、丁二将慌忙下马，弃了兵器，声喏于车前曰："安敢造反。为奉周都督将令，屯兵在此专候刘备。"……徐盛、丁奉喏喏连声，口称："不敢。请夫人息怒。这不干我等之事，乃是周都督的将令。"孙夫人叱曰："你只怕周瑜，独不怕我？周瑜杀得你，我岂杀不得周瑜？"把周瑜大骂一场，喝令推车前进。徐盛、丁奉自思："我等是下人。安敢与夫人违拗？"

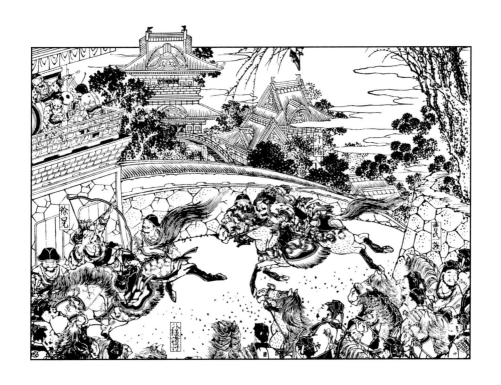

徐晃许褚争锦袍

晃才勒马要回，猛然台边跃出一个绿袍将军，大呼曰："你将锦袍那里去？早早留下与我！"众视之，乃许褚也。晃曰："袍已在此，汝何敢强夺！"褚更不回答，竟飞马来夺袍。两马相近，徐晃便把弓打许褚。褚一手按住弓，把徐晃拖离鞍鞴。晃急弃了弓，翻身下马，褚亦下马，两个揪住厮打。操急使人解开。那领锦袍已是扯得粉碎。

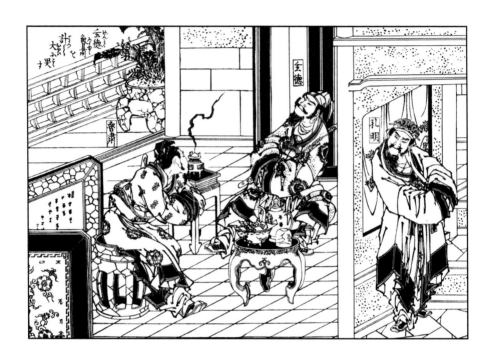

玄德大哭谋鲁肃

　　茶罢，肃曰：“今奉吴侯钧命，专为荆州一事而来。皇叔已借住多时，未蒙见还。今既两家结亲，当看亲情面上，早早交付。”玄德闻言，掩面大哭。肃惊曰：“皇叔何故如此？”玄德哭声不绝。

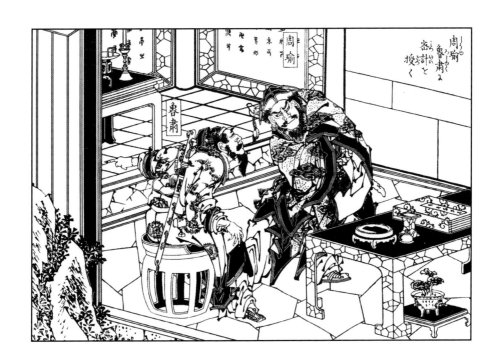

周瑜密计授鲁肃

　　肃曰："愿闻妙策。"瑜曰："子敬不必去见吴侯，再去荆州对刘备说：
孙、刘两家，既结为亲，便是一家；若刘氏不忍去取西川，我东吴起兵去取，
取得西川时，以作嫁资，却把荆州交还东吴。"肃曰："西川迢递，取之非易。
都督此计，莫非不可？"瑜笑曰："子敬真长者也。你道我真个去取西川与他？
我只以此为名，实欲去取荆州，且教他不做准备。东吴军马收川，路过荆州，
就问他索要钱粮，刘备必然出城劳军。那时乘势杀之，夺取荆州，雪吾之恨，
解足下之祸。"

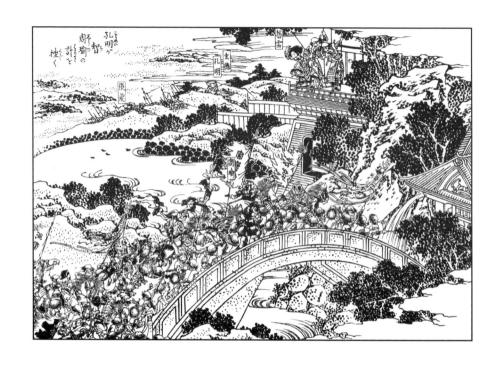

孔明智计挫周瑜

言未毕，忽一声梆子响，城上军一齐都竖起枪刀。敌楼上赵云出曰："都督此行，端的为何？"瑜曰："吾替汝主取西川，汝岂犹未知耶？"云曰："孔明军师已知都督'假途灭虢'之计，故留赵云在此。……"周瑜闻之，勒马便回。只见一人打着令字旗，于马前报说："探得四路军马，一齐杀到：关某从江陵杀来，张飞从姊归杀来，黄忠从公安杀来，魏延从屠陵小路杀来，四路正不知多少军马。喊声远近震动百余里，皆言要捉周瑜。"瑜马上大叫一声，箭疮复裂，坠于马下。

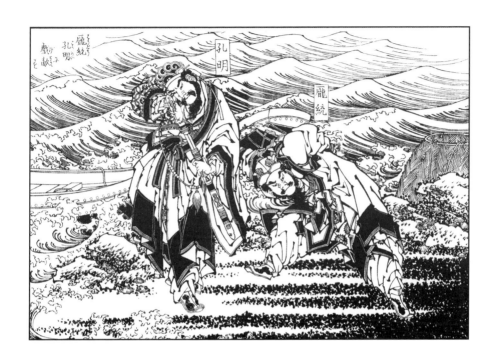

孔明庞统相戏

宴罢，孔明辞回。方欲下船，只见江边一人道袍竹冠，皂绦素履，一手揪住孔明大笑曰："汝气死周郎，却又来吊孝，明欺东吴无人耶！"孔明急视其人，乃凤雏先生庞统也。孔明亦大笑。

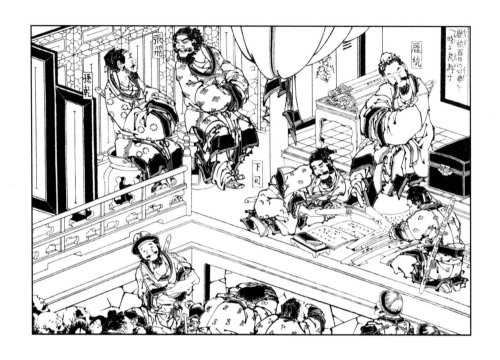

百日公务庞统一时裁断

统曰：“量百里小县，些小公事，何难决断！将军少坐，待我发落。”随即唤公吏，将百余日所积公务，都取来剖断。吏皆纷然赉抱案卷上厅，诉词被告人等，环跪阶下。统手中批判，口中发落，耳内听词，曲直分明，并无分毫差错。民皆叩首拜伏。

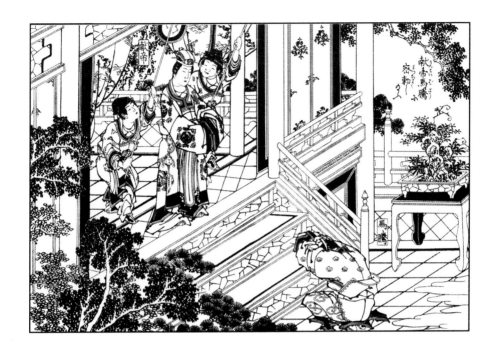

献帝密诏马腾

当日奉诏，乃与长子马超商议曰："吾自与董承受衣带诏以来，与刘玄德约共讨贼，不幸董承已死，玄德屡败。我又僻处西凉，未能协助玄德。今闻玄德已得荆州，我正欲展昔日之志，而曹操反来召我，当是如何？"

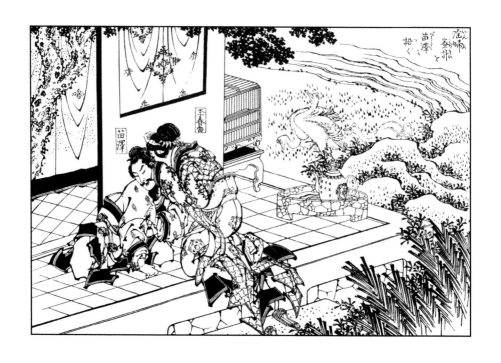

淫妇密计语苗泽

　　黄奎回家，恨气未息。其妻再三问之，奎不肯言。不料其妾李春香、与奎妻弟苗泽私通。泽欲得春香，正无计可施。妾见黄奎愤恨，遂对泽曰："黄侍郎今日商议军情回，意甚愤恨，不知为谁？"泽曰："汝可以言挑之曰，'人皆说刘皇叔仁德，曹操奸雄，何也'？看他说甚言语。"是夜黄奎果到春香房中。妾以言挑之。

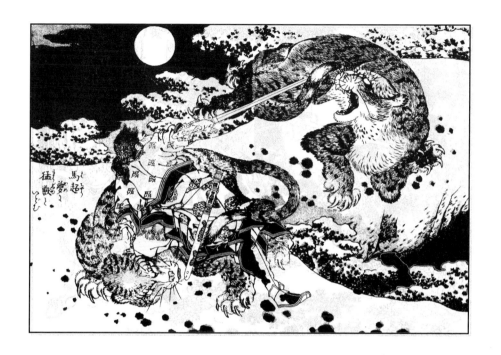

马超梦猛兽

　　却说马超在西凉州，夜感一梦：梦见身卧雪地，群虎来咬。

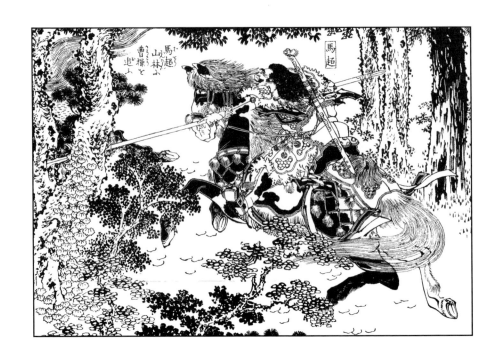

马超山林追曹操

　　马超、庞德、马岱引百余骑，直入中军来捉曹操。操在乱军中，只听得西凉军大叫："穿红袍的是曹操！"操就马上急脱下红袍。又听得大叫："长髯者是曹操！"操惊慌，掣所佩刀断其髯。军中有人将曹操割髯之事，告知马超，超遂令人叫拿："短髯者是曹操！"操闻知，即扯旗角包颈而逃。

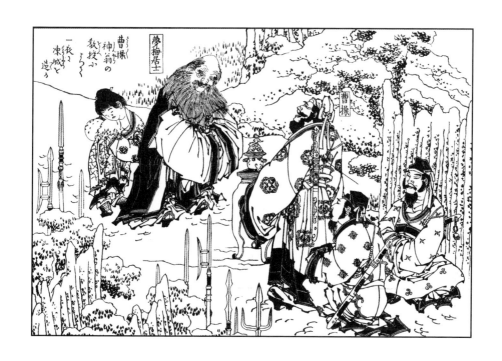

曹操遇神翁教授一夜造冻城

　　操请入。见其人鹤骨松姿，形貌苍古。问之，乃京兆人也，隐居终南山，姓娄，名子伯，道号"梦梅居士"。操以客礼待之。子伯曰："丞相欲跨渭安营久矣，今何不乘时筑之？"操曰："沙土之地，筑垒不成。隐士有何良策赐教？"子伯曰："丞相用兵如神，岂不知天时乎？连日阴云布合，朔风一起，必大冻矣。风起之后，驱兵士运土泼水，比及天明，土城已就。"

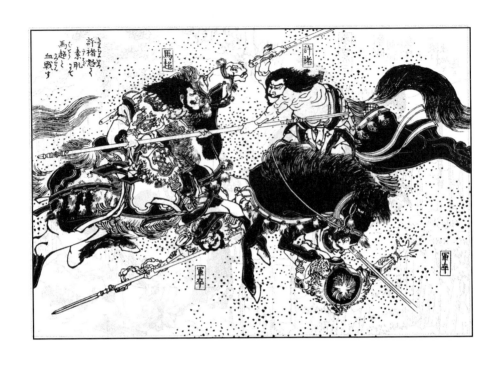

许褚赤体血战马超

　　许褚性起，飞回阵中，卸了盔甲，浑身筋突，赤体提刀，翻身上马，来与马超决战。两军大骇。两个又斗到三十余合，褚奋威举刀便砍马超。超闪过，一枪望褚心窝刺来。褚弃刀将枪挟住。两个在马上夺枪。许诸力大，一声响，拗断枪杆，各拿半节在马上乱打。

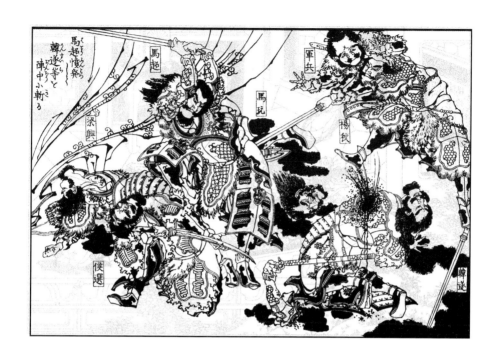

马超怒起帐中斩韩遂等

超潜步入韩遂帐中，只见五将与韩遂密语，只听得杨秋口中说道："事不宜迟，可速行之！"超大怒，挥剑直入，大喝曰："群贼焉敢谋害我！"众皆大惊。超一剑望韩遂面门剁去，遂慌以手迎之，左手早被砍落。五将挥刀齐出。超纵步出帐外，五将围绕混杀。超独挥宝剑，力敌五将。剑光明处，鲜血溅飞：砍翻马玩，剁倒梁兴，三将各自逃生。

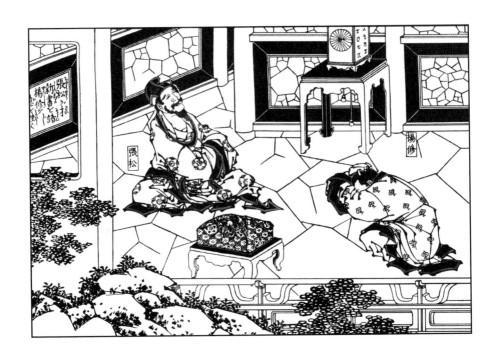

张松反难杨修

　　松大笑曰："此书吾蜀中三尺小童，亦能暗诵，何为'新书'？此是战国时无名氏所作，曹丞相盗窃以为己能，止好瞒足下耳！"修曰："丞相秘藏之书，虽已成帙，未传于世。公言蜀中小儿暗诵如流，何相欺乎？"松曰："公如不信，吾试诵之。"遂将《孟德新书》，从头至尾，朗诵一遍，并无一字差错。修大惊曰："公过目不忘，真天下奇才也！"

赵云承孔明谋恭迎张松

前至郢州界口，忽见一队军马，约有五百余骑，为首一员大将，轻妆软扮，勒马前问曰："来者莫非张别驾乎？"松曰："然也。"那将慌忙下马，声喏曰："赵云等候多时。"松下马答礼曰："莫非常山赵子龙乎？"云曰："然也，某奉主公刘玄德之命，为大夫远涉路途，鞍马驱驰，特命赵云聊奉酒食。"

法正孟达张松密谋献西川

　　法正曰："吾料刘璋无能，已有心见刘皇叔久矣。此心相同，又何疑焉？"
少顷，孟达至。达字子庆，与法正同乡。达入，见正与松密语。达曰："吾已
知二公之意。将欲献益州耶？"松曰："是欲如此。兄试猜之，合献与谁？"
达曰："非刘玄德不可。"三人抚掌大笑。

王累倒吊城门谏刘璋

　　次日，上马出榆桥门。人报："从事王累，自用绳索倒吊于城门之上，一手执谏章，一手仗剑，口称如谏不从，自割断其绳索，撞死于此地。"

顾雍密劝吴主收荆襄

顾雍进曰："刘备分兵远涉山险而去，未易往还。何不差一军先截川口，断其归路，后尽起东吴之兵，一鼓而下荆襄？此不可失之机会也。"权曰："此计大妙！"

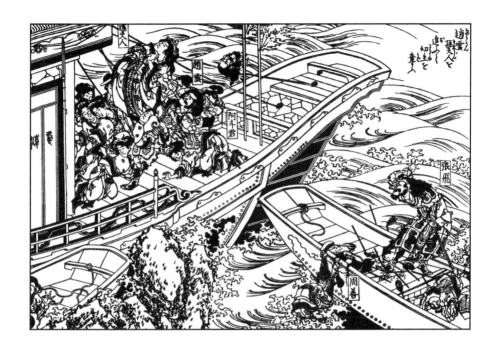

赵云追孙夫人夺幼主

　　赵云入舱中，见夫人抱阿斗于怀中，喝赵云曰："何故无礼！"云插剑声喏曰："主母欲何往？何故不令军师知会？"……云曰："主母差矣。主人一生，只有这点骨血，小将在当阳长坂坡百万军中救出，今日夫人却欲抱将去，是何道理？"夫人怒曰："量汝只是帐下一武夫，安敢管我家事！"云曰："夫人要去便去，只留下小主人。"……夫人喝侍婢向前揪捽，被赵云推倒，就怀中夺了阿斗，抱出船头上。

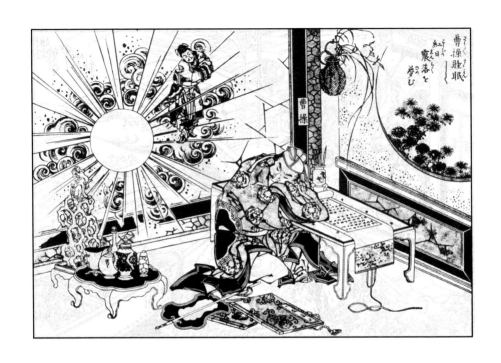

曹操睡眠梦红日震落

　　操伏几而卧，忽闻潮声汹涌，如万马争奔之状。操急视之，见大江中推出一轮红日，光华射目；仰望天上，又有两轮太阳对照。忽见江心那轮红日，直飞起来，坠于寨前山中，其声如雷。猛然惊觉，原来在帐中做了一梦。

张肃之弟张松藏密简

　　张松听得说刘玄德欲回荆州，只道是真心，乃修书一封，欲令人送与玄德，却值亲兄广汉太守张肃到，松急藏书于袖中，与肃相陪说话。肃见松神情恍惚，心中疑惑。松取酒与肃共饮。献酬之间，忽落此书于地，被肃从人拾得。

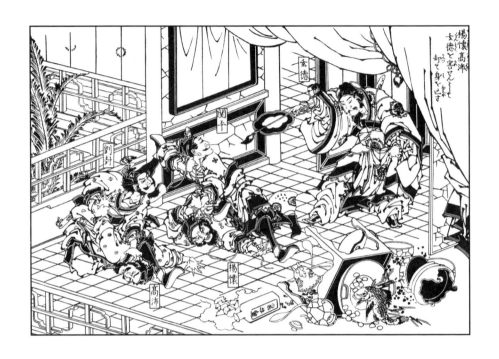

杨怀高沛欲害玄德反被斩

　　玄德叱曰："左右与吾捉下二贼！"帐后刘封、关平应声而出。杨、高二人急待争斗，刘封、关平各捉住一人。玄德喝曰："吾与汝主是同宗兄弟，汝二人何故同谋，离间亲情？"庞统叱左右搜其身畔，果然各搜出利刃一口。统便喝斩二人；玄德还犹未决，统曰："二人本意欲杀吾主，罪不容诛。"遂叱刀斧手斩杨怀、高沛于帐前。

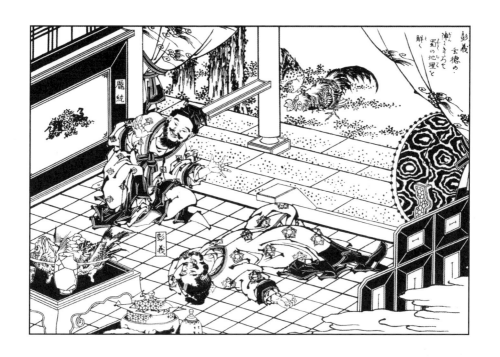

彭羕玄德军阵解说蜀之地理

　　统出迎接，见其人身长八尺，形貌甚伟；头发截短，披于颈上；衣服不甚齐整。统问曰："先生何人也？"其人不答，径登堂仰卧床上。统甚疑之。再三请问。其人曰："且消停，吾当与汝说知天下大事。"统闻之愈疑，命左右进酒食。其人起而便食，并无谦逊；饮食甚多，食罢又睡。统疑惑不定。

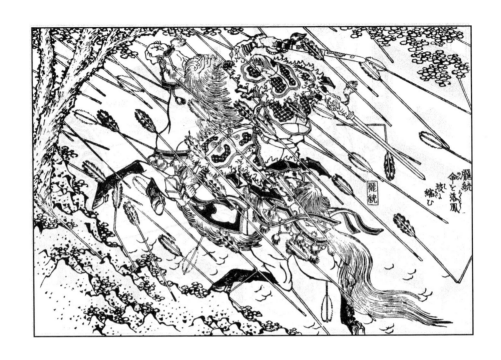

庞统殒命落凤坡

　　庞统心下甚疑，勒住马问："此处是何地？"数内有新降军士，指道："此处地名落凤坡。"庞统惊曰："吾道号凤雏，此处名落凤坡，不利于吾。"令后军疾退。只听山坡前一声炮响，箭如飞蝗，只望骑白马者射来。可怜庞统竟死于乱箭之下。时年止三十六岁。

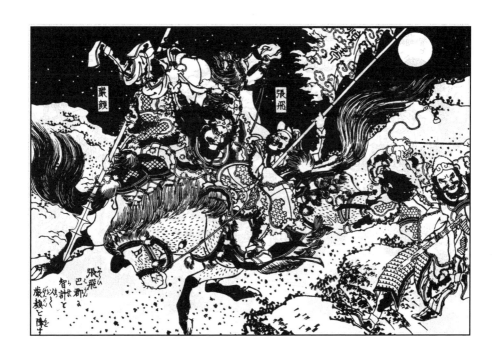

张飞巴郡智计降严颜

　　严颜自引十数裨将，下马伏于林中。约三更后，遥望见张飞亲自在前，横矛纵马，悄悄引军前进。……严颜看得分晓，一齐擂鼓，四下伏兵尽起。正来抢夺车仗、背后一声锣响，一彪军掩到，大喝："老贼休走！我等的你恰好！"严颜猛回头看时，为首一员大将，豹头环眼，燕颔虎须，使丈八矛，骑深乌马：乃是张飞。四下里锣声大震，众军杀来。……张飞闪过，撞将入去，扯住严颜勒甲绦，生擒过来，掷于地下；众军向前，用索绑缚住了。原来先过去的是假张飞。

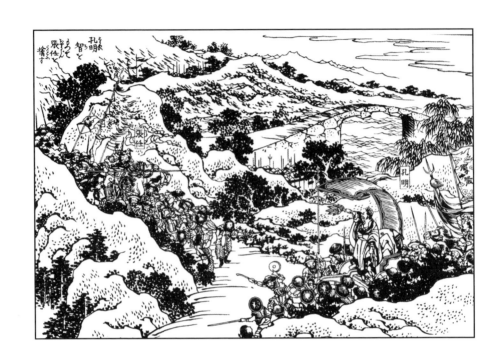

孔明智擒张任

　　张任看见孔明军伍不齐，在马上冷笑曰："人说诸葛亮用兵如神，原来有
名无实！"把枪一招，大小军校齐杀过来。孔明弃了四轮车，上马退走过桥。
张任从背后赶来。过了金雁桥，见玄德军在左，严颜军在右，冲杀将来。张任
知是计，急回军时，桥已拆断了；欲投北去，只见赵云一军隔岸摆开，遂不敢
投北，径往南绕河而走。……张任引数十骑望山路而走，正撞着张飞。张任方
欲退走，张飞大喝一声，众军齐上，将张任活捉了。

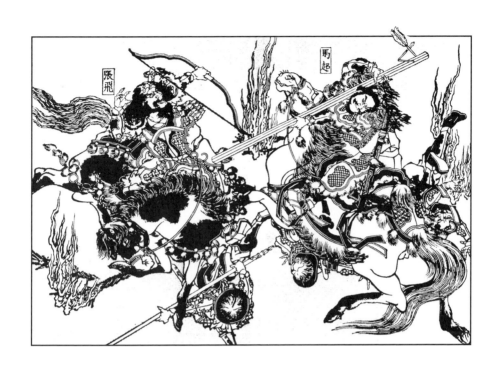

张飞葭萌关夜战马超

　　是日天色已晚，玄德谓张飞曰："马超英勇，不可轻敌，且退上关。来日再战。"张飞杀得性起，那里肯休？大叫曰："誓死不回！"玄德曰："今日天晚，不可战矣。"飞曰："多点火把，安排夜战！"马超亦换了马，再出阵前，大叫曰："张飞！敢夜战么？"张飞性起，问玄德换了坐下马，抢出阵来，叫曰："我捉你不得，誓不上关！"超曰："我胜你不得，誓不回寨！"两军呐喊，点起千百火把，照耀如同白日。两将又向阵前鏖战。

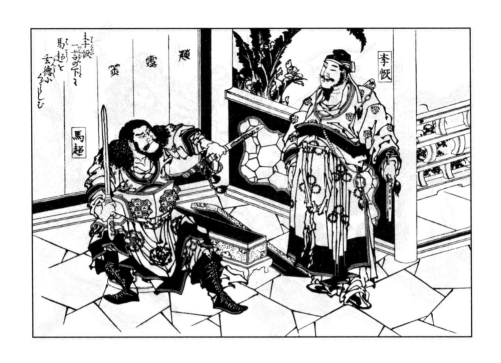

李恢说马超降玄德

　　马超端坐帐中不动，叱李恢曰："汝来为何？"恢曰："特来作说客。"……
恢曰："……今将军与曹操有杀父之仇，而陇西又有切齿之恨……目下四海难
容，一身无主；若复有渭桥之败，冀城之失，何面目见天下之人乎？"超顿首
谢曰："公言极善；但超无路可行。"……恢曰："刘皇叔礼贤下士，吾知其必成，
故舍刘璋而归之。公之尊人，昔年曾与皇叔约共讨贼，公何不背暗投明，以图
上报父仇，下立功名乎？"马超大喜，即唤杨柏入，一剑斩之，将首级共恢一
同上关来降玄德。

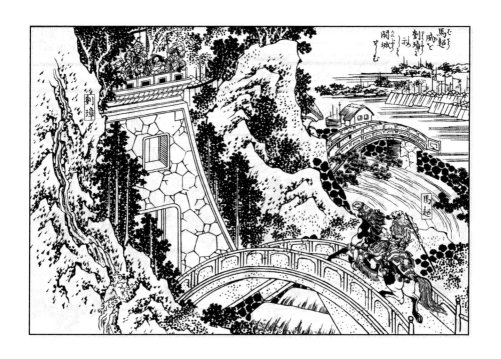

马超扬威迫刘璋开城

　　超在马上以鞭指曰：“吾本领张鲁兵来救益州，谁想张鲁听信杨松谗言，反欲害我。今已归降刘皇叔。公可纳土拜降，免致生灵受苦。如或执迷，吾先攻城矣！”刘璋惊得面如土色，气倒于城上。众官救醒。璋曰：“吾之不明，悔之何及！不若开门投降，以救满城百姓。”

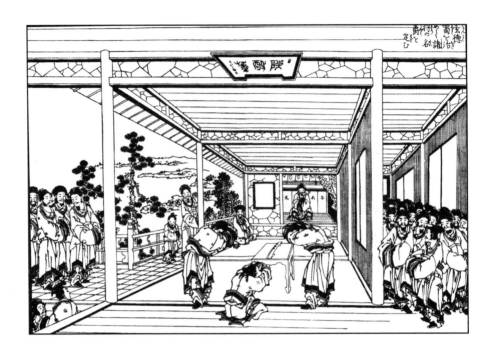

玄德治蜀　诸将定名爵

　　玄德自领益州牧。其所降文武，尽皆重赏，定拟名爵：严颜为前将军，法正为蜀郡太守，董和为掌军中郎将，许靖为左将军长史，庞义为营中司马，刘巴为左将军，黄权为右将军。……诸葛亮为军师，关云长为荡寇将军、汉寿亭侯，张飞为征虏将军、新亭侯，赵云为镇远将军，黄忠为征西将军，魏延为扬武将军，马超为平西将军。孙乾、简雍、糜竺、糜芳、刘封、吴班、关平、周仓、廖化、马良、马谡、蒋琬、伊籍，及旧日荆襄一班文武官员，尽皆升赏。

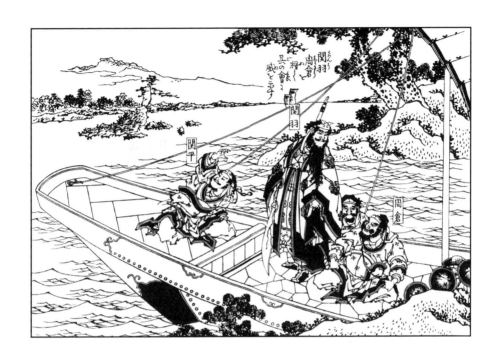

关云长单刀赴会

　　辰时后，见江面上一只船来，梢公水手只数人，一面红旗，风中招飐，显出一个大"关"字来。船渐近岸，见云长青巾绿袍，坐于船上；傍边周仓捧着大刀；八九个关西大汉，各挎腰刀一口。

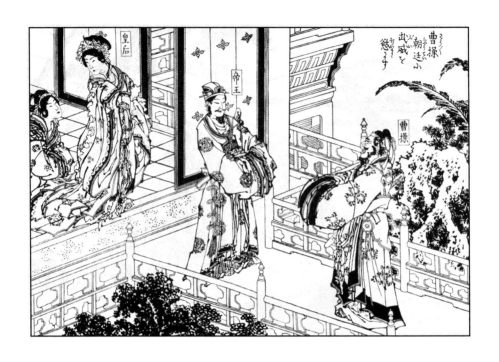

曹操带剑入宫逞威

一日，曹操带剑入宫，献帝正与伏后共坐。伏后见操来，慌忙起身。帝见曹操，战栗不已。操曰："孙权、刘备各霸一方，不尊朝廷，当如之何？"帝曰："尽在魏公裁处，"操怒曰："陛下出此言，外人闻之，只道吾欺君也。"帝曰："君若肯相辅则幸甚；不尔，愿垂恩相舍。"操闻言，怒目视帝，恨恨而出。

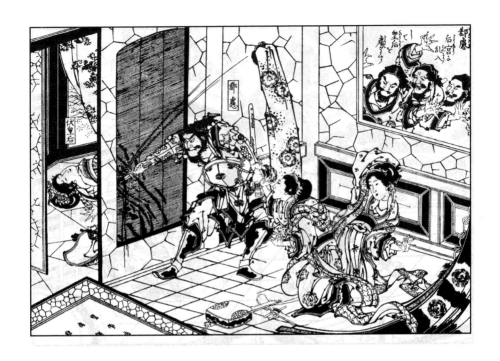

郗虑乱入后宫虏皇后

　　帝在外殿，见郗虑引三百甲兵直入。帝问曰："有何事？"虑曰："奉魏公命收皇后玺。"帝知事泄，心胆皆碎。虑至后宫，伏后方起。虑便唤管玺绶人索取玉玺而出。……问宫人："伏后何在？"宫人皆推不知。歆教甲兵打开朱户，寻觅不见；料在壁中，便喝甲士破壁搜寻。歆亲自动手揪后头髻拖出。后曰："望免我一命！"歆叱曰："汝自见魏公诉去！"后披发跣足，二甲士推拥而出。

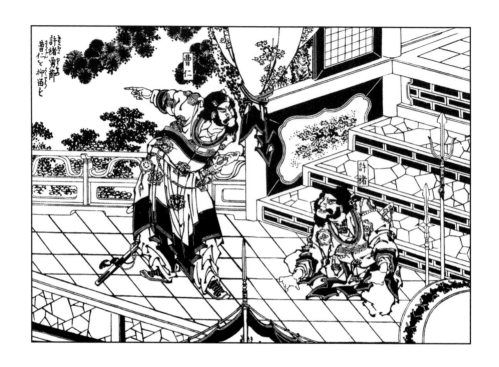

许褚忠勇抑留曹仁

　　曹仁先到，连夜便入府中见操。操方被酒而卧，许褚仗剑立于堂门之内，曹仁欲入，被许褚当住。曹仁大怒曰："吾乃曹氏宗族，汝何敢阻当耶？"许褚曰："将军虽亲，乃外藩镇守之官；许褚虽疏，现充内侍。主公醉卧堂上，不敢放入。"仁乃不敢入。

曹操用计赠杨松金甲

　　此时细作已杂到城中，径投杨松府下谒见，具说："魏公曹丞相久闻盛德，特使某送金甲为信。更有密书呈上。"松大喜，看了密书中言语，谓细作曰："上覆魏公，但请放心。某自有良策奉报。"

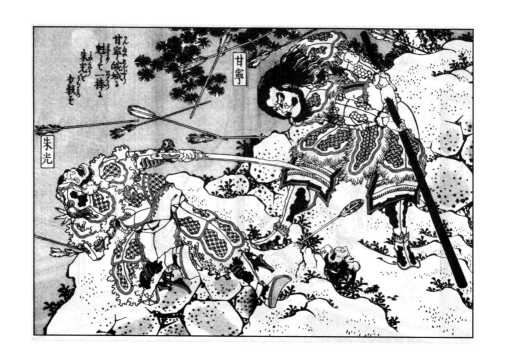

甘宁皖城一链击杀朱光

　　三军大进。城上矢石齐下。甘宁手执铁链，冒矢石而上。朱光令弓弩手齐射，甘宁拨开箭林，一链打倒朱光。

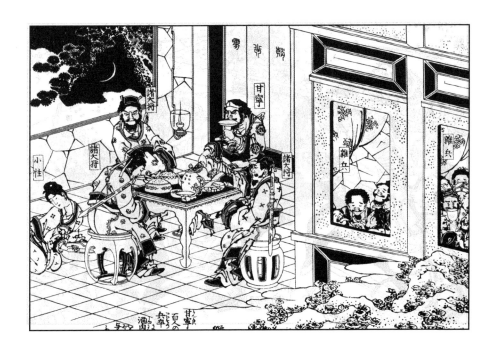

甘宁与百名兵卒酒肉

甘宁回到营中，教一百人皆列坐，先将银碗斟酒，自吃两碗，乃语百人曰："今夜奉命劫寨，请诸公各满饮一觞，努力向前。"众人闻言，面面相觑。甘宁见众人有难色，乃拔剑在手，怒叱曰："我为上将，且不惜命；汝等何得迟疑！"众人见甘宁作色，皆起拜曰："愿效死力。"甘宁将酒肉与百人共饮食尽。

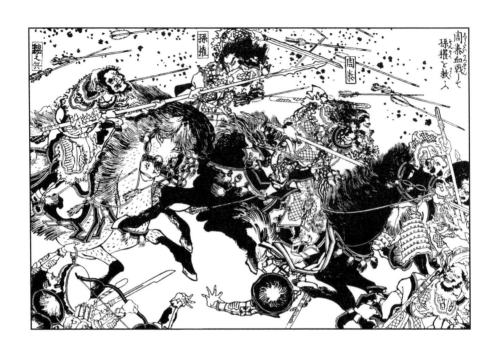

周泰血战救孙权

周泰挺身杀入，寻见孙权。泰曰："主公可随泰杀出。"于是泰在前，权在后，奋力冲突。泰到江边，回头又不见孙权，乃复翻身杀入围中，又寻见孙权。权曰："弓弩齐发，不能得出，如何？"泰曰："主公在前，某在后，可以出围。"孙权乃纵马前行。周泰左右遮护，身被数枪，箭透重铠，救得孙权。

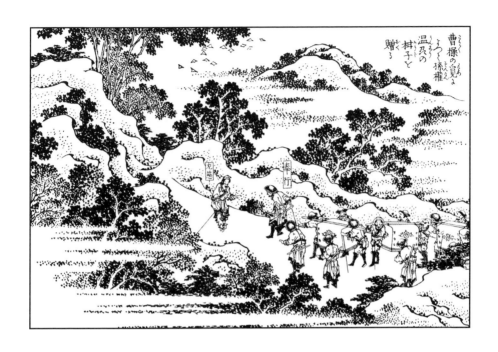

左慈施法摄大柑

　　时孙权正尊让魏王，便令人于本城选了大柑子四十余担，星夜送往邺郡。至中途，挑担役夫疲困，歇于山脚下，见一先生，眇一目，跛一足，头戴白藤冠，身穿青懒衣，来与脚夫作礼，言曰："你等挑担劳苦，贫道都替你挑一肩何如？"众人大喜。于是先生每担各挑五里。但是先生挑过的担儿都轻了。众皆惊疑。先生临去，与领柑子官说："贫道乃魏王乡中故人，姓左，名慈，字元放，道号'乌角先生'。如你到邺郡，可说左慈申意。"遂拂袖而去。

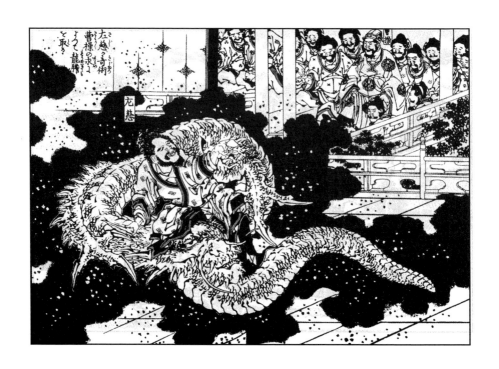

左慈奇术应曹操之求取龙肝

　　操曰："我要龙肝作羹，汝能取否？"慈曰："有何难哉！"取墨笔于粉墙上画一条龙，以袍袖一拂，龙腹自开。左慈于龙腹中提出龙肝一副，鲜血尚流。

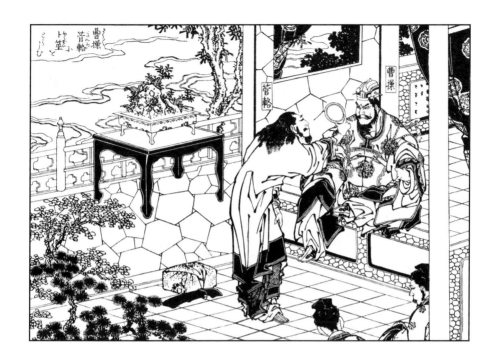

管辂为曹操卜筮

　　辂至，参拜讫，操令卜之。辂答曰：“此幻术耳，何必为忧？”操心安，病乃渐可。操令卜天下之事。辂卜曰：“三八纵横，黄猪遇虎；定军之南，伤折一股。”又令卜传祚修短之数。辂卜曰：“狮子宫中，以安神位；王道鼎新，子孙极贵。”操问其详。辂曰：“茫茫天数，不可预知。待后自验。”

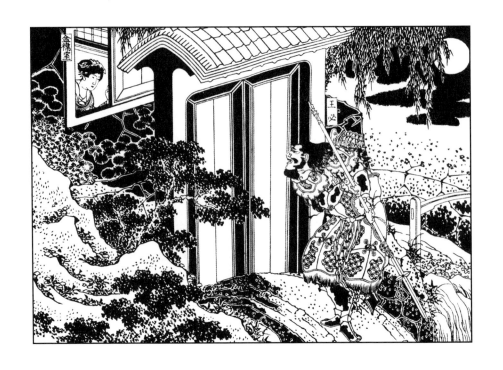

王必慌叩金祎家门

　　王必着忙，弃马步行。至金祎门首，慌叩其门。原来金祎一面使人于营中放火，一面亲领家僮随后助战，只留妇女在家。时家中闻王必叩门之声，只道金祎归来。祎妻从隔门便问曰："王必那厮杀了么？"王必大惊，方悟金祎同谋，径投曹休家，报知金祎、耿纪等同谋反。

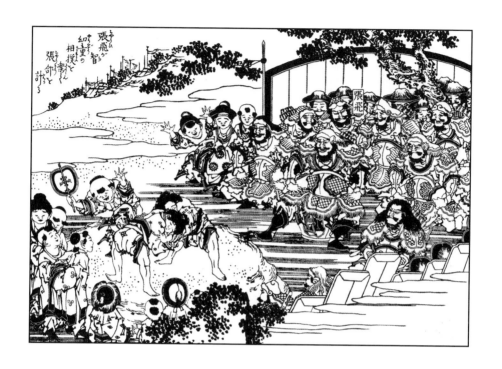

张飞用智小卒相扑取乐诈张郃

教将酒摆列帐下，令军士大开旗鼓而饮。有细作报上山来，张郃自来山顶观望，见张飞坐于帐下饮酒，令二小卒于面前相扑为戏。

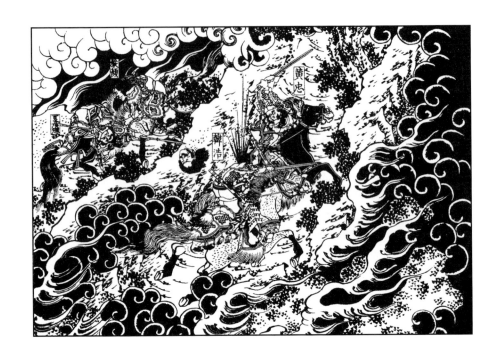

黄忠严颜斩魏将

　　言毕，鼓噪大进。韩浩引兵来战。黄忠挥刀直取浩，只一合，斩浩于马下。
蜀兵大喊，杀上山来。张郃、夏侯尚急引军来迎。忽听山后大喊，火光冲天而起，
上下通红。夏侯德提兵来救火时，正遇老将严颜，手起刀落，斩夏侯德于马下。

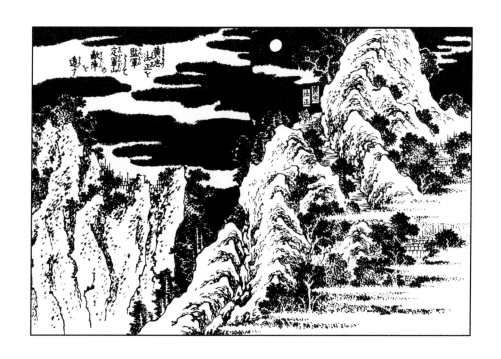

黄忠法正商议取定军山之对山

　　黄忠逼到定军山下，与法正商议。正以手指曰："定军山西，巍然有一座高山，四下皆是险道。此山上足可下视定军山之虚实。将军若取得此山，定军山只在掌中也。"

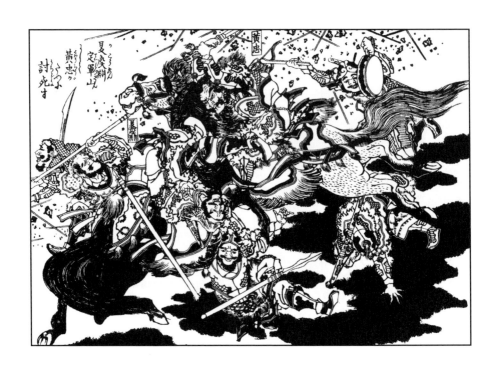

定军山黄忠斩杀夏侯渊

　　黄忠一马当先，驰下山来，犹如天崩地塌之势。夏侯渊措手不及，被黄忠赶到麾盖之下，大喝一声，犹如雷吼。渊未及相迎，黄忠宝刀已落，连头带肩，砍为两段。

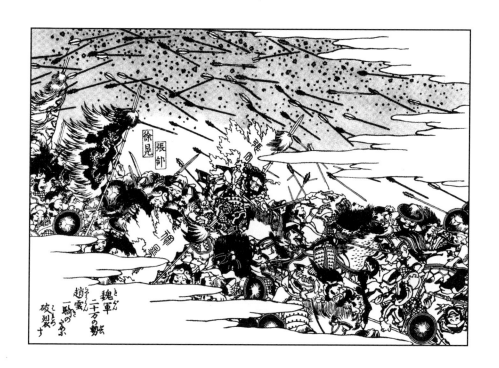

赵云单骑冲突二十万魏军

　　云挺枪骤马直杀往前去。迎头一将拦路，乃文聘部将慕容烈也，拍马舞刀来迎赵云；被云手起一枪刺死。曹兵败走。云直杀入重围，又一枝兵截住；为首乃魏将焦炳。云喝问曰："蜀兵何在？"炳曰："已杀尽矣！"云大怒，骤马一枪，又刺死焦炳。杀散余兵，直至北山之下，见张郃、徐晃两人围住黄忠，军士被困多时。云大喝一声，挺枪骤马，杀入重围；左冲右突，如入无人之境。

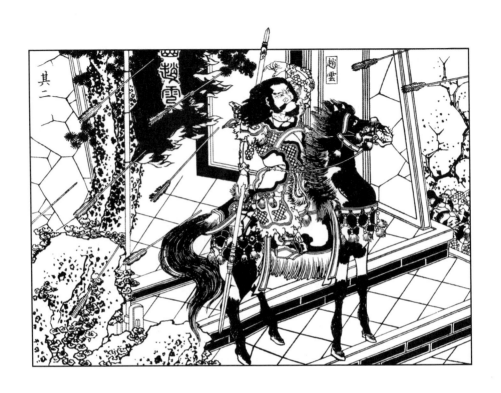

赵云匹马单枪立于营门外

云匹马单枪，立于营门之外。

却说张郃、徐晃领兵追至蜀寨，天色已暮；见寨中偃旗息鼓，又见赵云匹马单枪，立于营外，寨门大开，二将不敢前进。

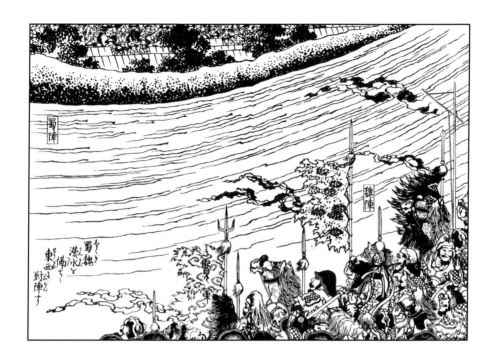

魏蜀隔汉水东西对阵

　　一连三夜，如此惊疑，操心怯，拔寨退三十里，就空阔处扎营。孔明笑曰：
"曹操虽知兵法，不知诡计。"遂请玄德亲渡汉水，背水结营。

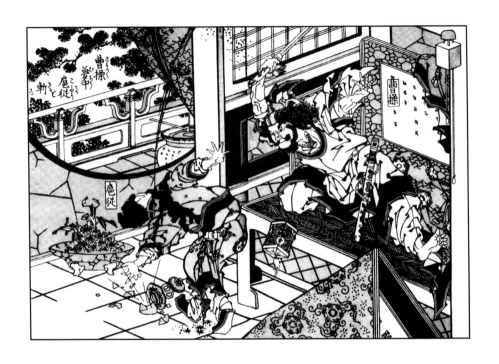

曹操梦中斩扈从

操恐人暗中谋害己身，常分付左右："吾梦中好杀人；凡吾睡着，汝等切勿近前。"一日，昼寝帐中，落被于地，一近侍慌取覆盖。操跃起拔剑斩之，复上床睡；半晌而起，佯惊问："何人杀吾近侍？"众以实对。操痛哭，命厚葬之。

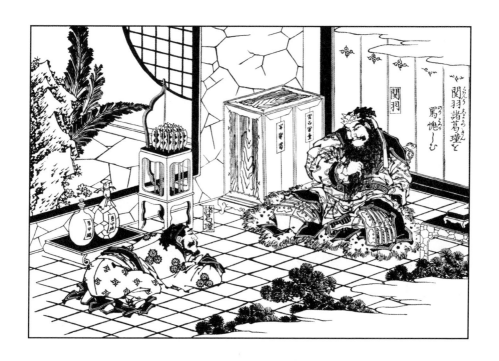

关羽怒骂诸葛瑾

　　瑾曰："特来求结两家之好，吾主吴侯有一子，甚聪明；闻将军有一女，特来求亲。两家结好，并力破曹。此诚美事，请君侯思之。"云长勃然大怒曰："吾虎女安肯嫁犬子乎！不看汝弟之面，立斩汝首！再休多言！"遂唤左右逐出。

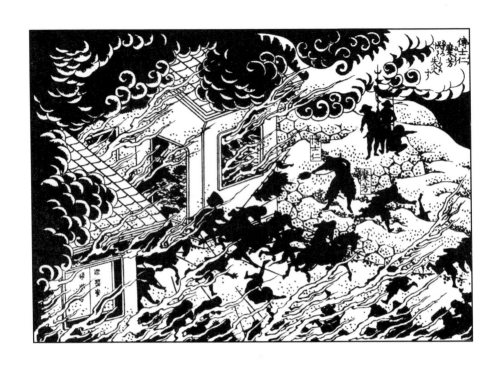

傅士仁糜芳饮酒失火

　　云长急披挂上马，出城看时，乃是傅士仁、糜芳饮酒，帐后遗火，烧着火炮，满营撼动，把军器粮草，尽皆烧毁。

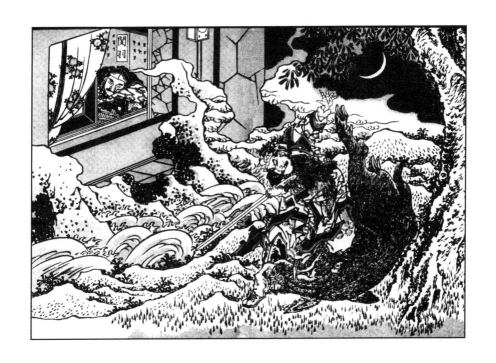

关公梦斩黑猪

　　且说关公是日祭了"帅"字大旗，假寐于帐中。忽见一猪，其大如牛，浑身黑色，奔入帐中，径咬云长之足。云长大怒，急拔剑斩之，声如裂帛。霎然惊觉，乃是一梦。

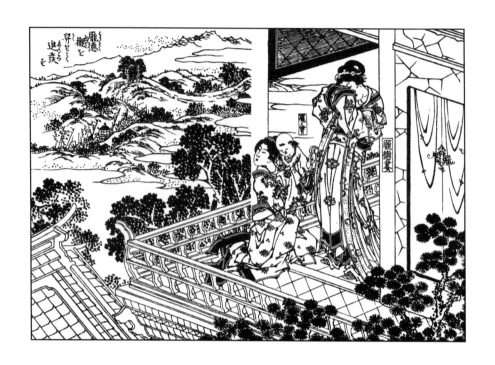

庞德别妻儿扶榇出征

　　德唤其妻李氏与其子庞会出，谓其妻曰："吾今为先锋，义当效死疆场。我若死，汝好生看养吾儿；吾儿有异相，长大必当与吾报仇也。"妻子痛哭送别，德令扶榇而行。

368

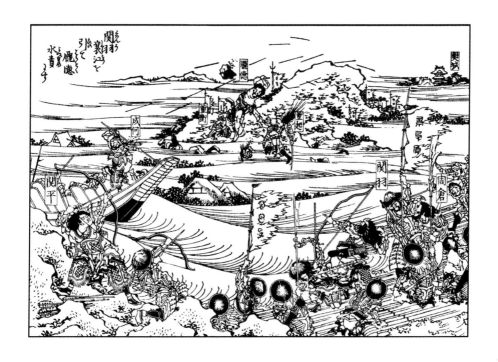

关羽襄江引水淹庞德

　　关公催四面急攻，矢石如雨。德令军士用短兵接战。德回顾成何曰："吾闻'勇将不怯死以苟免，壮士不毁节而求生'。今日乃我死日也。汝可努力死战。"成何依令向前，被关公一箭射落水中。众军皆降，止有庞德一人力战。

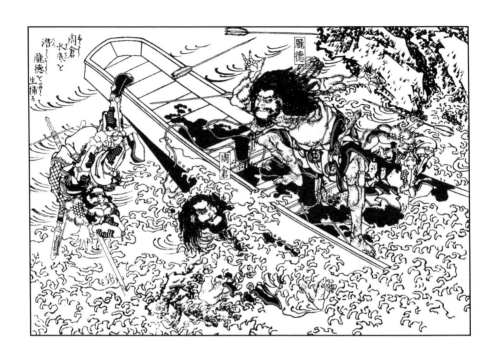

周仓潜水底生擒庞德

　　庞德一手提刀，一手使短棹，欲向樊城而走。只见上流头，一将撑大筏而至，将小船撞翻，庞德落于水中。船上那将跳下水去，生擒庞德上船。众视之，擒庞德者，乃周仓也。

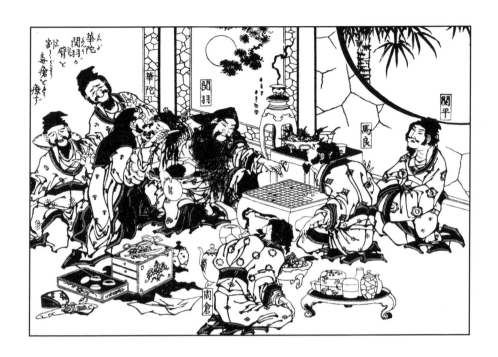

华佗为关羽刮骨疗毒疮

公饮数杯酒毕，一面仍与马良弈棋，伸臂令佗割之。佗取尖刀在手，令一小校捧一大盆于臂下接血。佗曰："某便下手，君侯勿惊。"公曰："任汝医治，吾岂比世间俗子，惧痛者耶！"佗乃下刀，割开皮肉，直至于骨，骨上已青；佗用刀刮骨，悉悉有声。帐上帐下见者，皆掩面失色。公饮酒食肉，谈笑弈棋，全无痛苦之色。

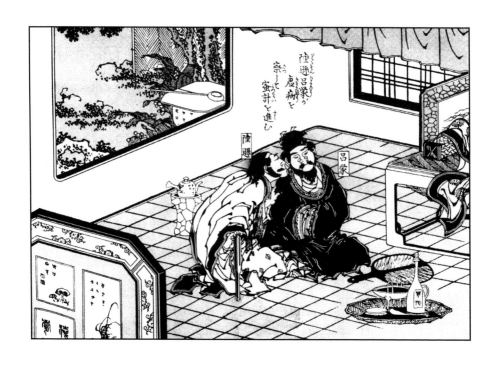

陆逊察吕蒙诈病进密计

陆逊领命，星夜至陆口寨中，来见吕蒙，果然面无病色。逊曰："某奉吴侯命，敬探子明贵恙。"蒙曰："贱躯偶病，何劳探问。"逊曰："吴侯以重任付公，公不乘时而动，空怀郁结，何也？"蒙目视陆逊，良久不语。逊又曰："愚有小方，能治将军之疾，未审可用否？"蒙乃屏退左右而问曰："伯言良方，乞早赐教。"

吕子明白衣渡江

蒙拜谢，点兵三万，快船八十余只，选会水者扮作商人，皆穿白衣，在船上摇橹。

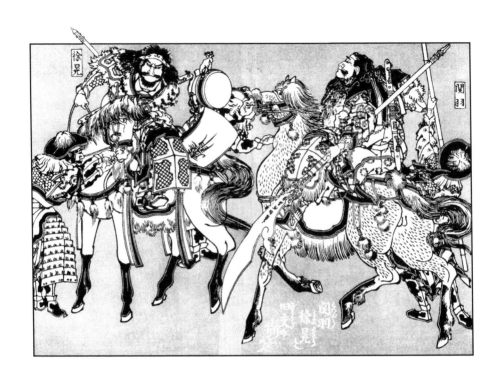

关羽徐晃叙旧交

魏营门旗开处，徐晃出马，欠身而言曰："自别君侯，倏忽数载，不想君侯须发已苍白矣！忆昔壮年相从，多蒙教诲，感谢不忘。今君侯英风震于华夏，使故人闻之，不胜叹羡！兹幸得一见，深慰渴怀。"公曰："吾与公明交契深厚，非比他人；今何故数穷吾儿耶？"

刘封孟达拒救关羽　廖化訇骂赴成都

次日，请廖化至，言："此山城初附之所，未能分兵相救。"化大惊，以头叩地曰："若如此，则关公休矣！"达曰："我今即往，一杯之水，安能救一车薪之火乎？将军速回，静候蜀兵至可也。"化大恸告求，刘封、孟达皆拂袖而入。廖化知事不谐，寻思须告汉中王求救，遂上马大骂出城，望成都而去。

关公与关平赵累突围

　　关公自与关平、赵累引残卒二百余人，突出北门。关公横刀前进，行至初更以后，约走二十余里，只见山凹处，金鼓齐鸣，喊声大震，一彪军到。

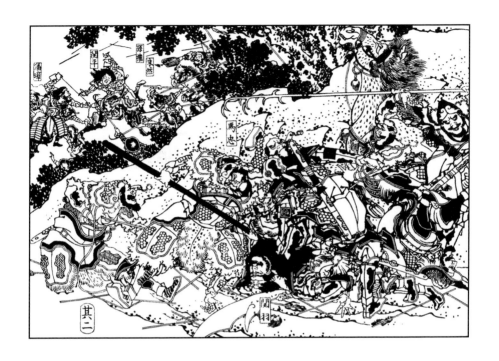

关公父子中伏被擒

　　公自在前开路，随行止剩得十余人。行至决石，两下是山，山边皆芦苇败草，树木丛杂。时已五更将尽。正走之间，一声喊起，两下伏兵尽出，长钩套索，一齐并举，先把关公坐下马绊倒。关公翻身落马，被潘璋部将马忠所获。关平知父被擒，火速来救；背后潘璋、朱然率兵齐至，把关平四下围住。平孤身独战，力尽亦被执。

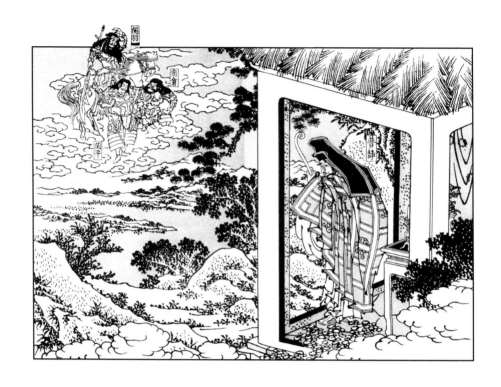

玉泉山关公显圣

　　是夜月白风清，三更已后，普净正在庵中默坐，忽闻空中有人大呼曰："还我头来！"普净仰面谛视，只见空中一人，骑赤兔马，提青龙刀，左有一白面将军、右有一黑脸虬髯之人相随，一齐按落云头，至玉泉山顶。普净认得是关公，遂以手中麈尾击其户曰："云长安在？"

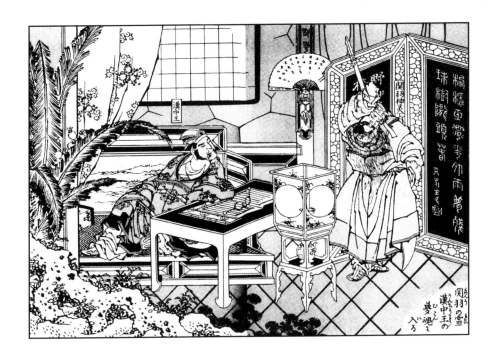

关羽之灵入汉中王梦魂

至夜，不能宁睡，起坐内室，秉烛看书，觉神思昏迷，伏几而卧；就室中起一阵冷风，灯灭复明，抬头见一人立于灯下。……玄德疑怪，自起视之，乃是关公，于灯影下往来躲避。玄德曰："贤弟别来无恙！夜深至此，必有大故。吾与汝情同骨肉，因何回避？"关公泣告曰："愿兄起兵，以雪弟恨！"言讫，冷风骤起，关公不见。玄德忽然惊觉，乃是一梦。

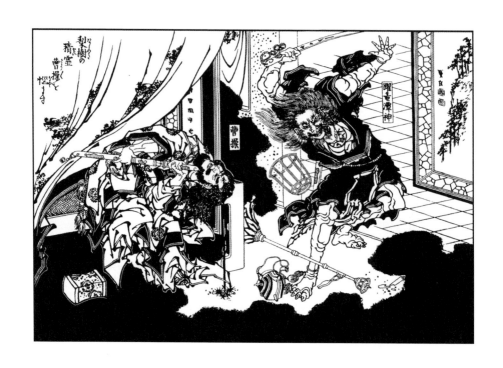

梨树之神扰曹操

　　是夜二更，操睡卧不安，坐于殿中，隐几而寐。忽见一人披发仗剑，身穿皂衣，直至面前，指操喝曰："吾乃梨树之神也。汝盖建始殿，意欲篡逆，却来伐吾神木！吾知汝数尽，特来杀汝！"操大惊，急呼："武士安在？"皂衣人仗剑砍操。操大叫一声，忽然惊觉，头脑疼痛不可忍。

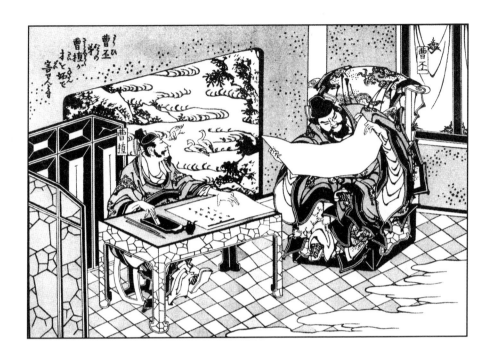

曹丕妒弟曹植之才逼赋诗

丕又曰："七步成章，吾犹以为迟。汝能应声而作诗一首否？"植曰："愿即命题。"丕曰："吾与汝乃兄弟也。以此为题。亦不许犯着'兄弟'字样。"植略不思索，即口占一首曰：

煮豆燃豆萁，豆在釜中泣，本是同根生，相煎何太急！

曹丕闻之，潸然泪下。

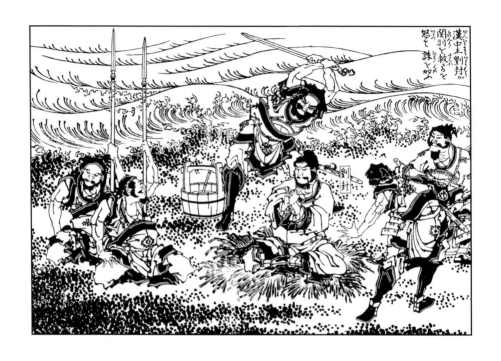

汉中王怒刘封不救关羽而诛之

　　玄德怒曰："辱子有何面目复来见吾！"封曰："叔父之难，非儿不救，因孟达谏阻故耳。"玄德转怒曰："汝须食人食、穿人衣，非土木偶人！安可听谗贼所阻！"命左右推出斩之。

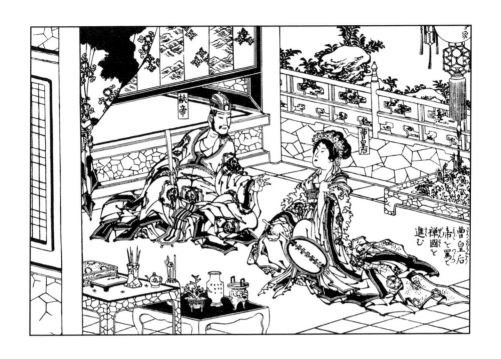

曹皇后骂曹乱逆篡位

　　帝忧惧不敢出。曹后曰："百官请陛下设朝，陛下何故推阻？"帝泣曰："汝兄欲篡位，令百官相逼，朕故不出。"曹后大怒曰："吾兄奈何为此乱逆之事耶！"言未已，只见曹洪、曹休带剑而入，请帝出殿。曹后大骂曰："俱是汝等乱贼，希图富贵，共造逆谋！吾父功盖寰区，威震天下，然且不敢篡窃神器。今吾兄嗣位未几，辄思篡汉，皇天必不祚尔！"言罢，痛哭入宫。

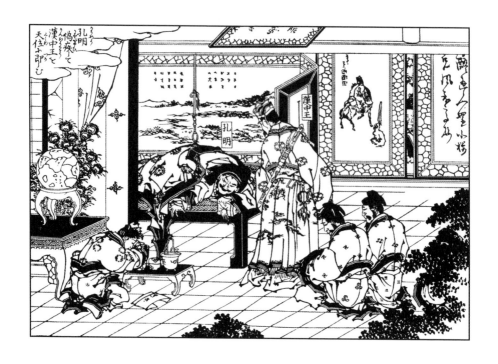

孔明装病劝汉中王即帝位

　　汉中王闻孔明病笃，亲到府中，直入卧榻边，问曰："军师所感何疾？"孔明答曰："忧心如焚，命不久矣！"汉中王曰："军师所忧何事？"……孔明喟然叹曰："臣自出茅庐，得遇大王，相随至今，言听计从；今幸大王有两川之地，不负臣夙昔之言。目今曹丕篡位，汉祀将斩，文武官僚，咸欲奉大王为帝，灭魏兴刘，共图功名；不想大王坚执不肯，众官皆有怨心，不久必尽散矣。若文武皆散，吴、魏来攻，两川难保。臣安得不忧乎？"

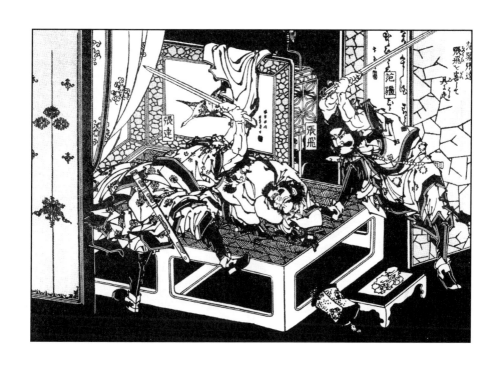

范疆张达害张飞而逃

　　范、张二贼，探知消息，初更时分，各藏短刀，密入帐中，诈言欲禀机密重事，直至床前。原来张飞每睡不合眼；当夜寝于帐中，二贼见他须竖目张，本不敢动手。因闻鼻息如雷，方敢近前，以短刀刺入飞腹。飞大叫一声而亡。

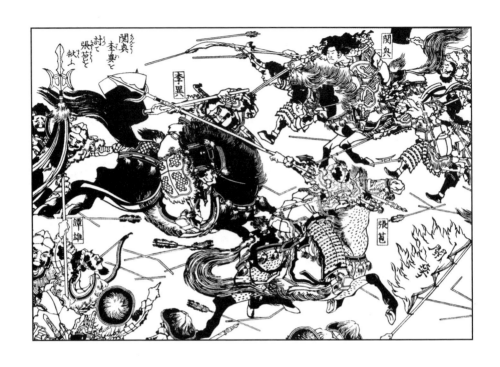

关兴斩李异救张苞

李异见谢旌败了，慌忙拍马轮蘸金斧接战。张苞与战二十余合，不分胜负。吴军中裨将谭雄，见张苞英勇，李异不能胜，却放一冷箭，正射中张苞所骑之马。那马负痛奔回本阵，未到门旗边，扑地便倒，将张苞掀在地上。李异急向前轮起大斧，望张苞脑袋便砍。忽一道红光闪处，李异头早落地。——原来关兴见张苞马回，正待接应，忽见张苞马倒，李异赶来，兴大喝一声，劈李异于马下，救了张苞。

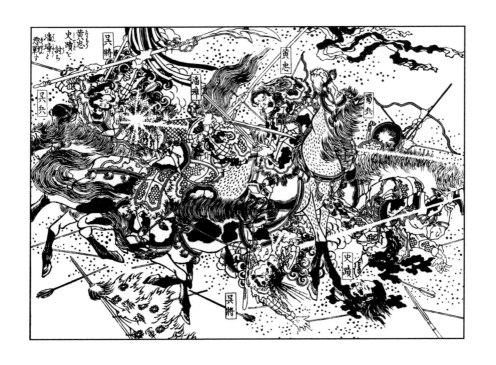

黄忠斩史迹恶战潘璋

忠在吴军阵前，勒马横刀，单搦先锋潘璋交战。璋引部将史迹出马。迹欺忠年老，挺枪出战；斗不三合，被忠一刀斩于马下。潘璋大怒，挥关公使的青龙刀，来战黄忠。交马数合，不分胜负。忠奋力恶战，璋料敌不过，拨马便走。忠乘势追杀，全胜而回。

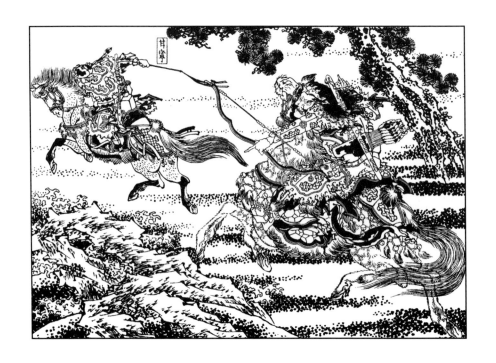

南蛮沙摩柯箭射甘宁

甘宁见其势大，不敢交锋，拨马而走；被沙摩柯一箭射中头颅。

甘宁坐于大树下亡

　　宁带箭而走，到于富池口，坐于大树之下而死。树上群鸦数百，围绕其尸。

关兴斩潘璋报父仇

老人出而问之，乃吴将潘璋亦来投宿。恰入草堂，关兴见了，按剑大喝曰：
"歹贼休走！"璋回身便出。忽门外一人，面如重枣，丹凤眼，卧蚕眉，飘三
缕美髯，绿袍金铠，按剑而入。璋见是关公显圣，大叫一声，神魂惊散；欲待
转身，早被关兴手起剑落，斩于地上。

赵云马鞍山救蜀帝走白帝城

　　云奋勇冲杀而来。陆逊闻是赵云，急令军退。云正杀之间，忽遇朱然，便与交锋；不一合，一枪刺朱然于马下，杀散吴兵，救出先主，望白帝城而走。

鱼腹浦陆逊察杀气

　　前离夔关不远，逊在马上看见前面临山傍江，一阵杀气，冲天而起；遂勒马回顾众将曰："前面必有埋伏，三军不可轻进。"即倒退十余里，于地势空阔处，排成阵势，以御敌军；即差哨马前去探视。回报并无军屯在此，逊不信，下马登高望之，杀气复起。逊再令人仔细探视，哨马回报，前面并无一人一骑。逊见日将西沉，杀气越加，心中犹豫，令心腹人再往探看。

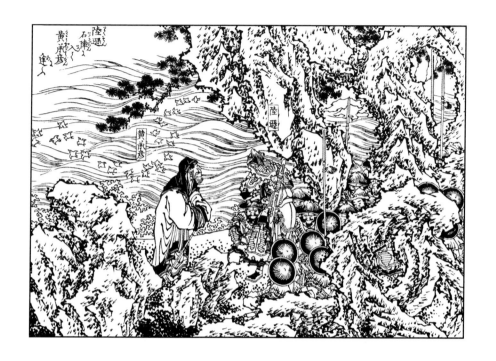

陆逊入石阵逢黄承彦

　　逊问曰："长者何人？"老人答曰："老夫乃诸葛孔明之岳父黄承彦也。
昔小婿入川之时，于此布下石阵，名'八阵图'。反复八门，按遁甲休、生、伤、
杜、景、死、惊、开。每日每时，变化无端，可比十万精兵。临去之时，曾
分付老夫道：'后有东吴大将迷于阵中，莫要引他出来。'老夫适于山岩之上，
见将军从'死门'而入，料想不识此阵，必为所迷。老夫平生好善，不忍将
军陷没于此，故特自'生门'引出也。"

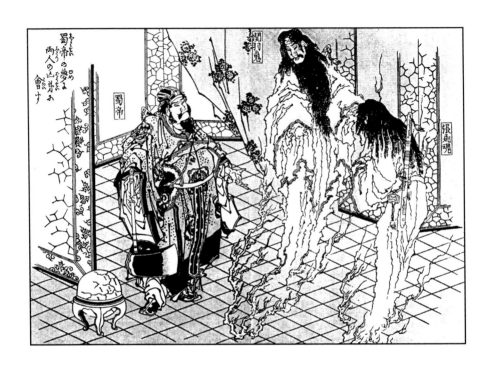

蜀帝梦会两义弟

忽然阴风骤起，将灯吹摇，灭而复明，只见灯影之下，二人侍立。先主怒曰："朕心绪不宁，教汝等且退，何故又来！"叱之不退。先主起而视之，上首乃云长，下首乃翼德也。

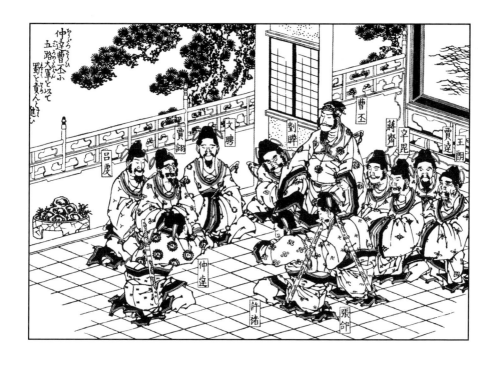

仲达上奏曹丕五路大军伐蜀

丕大喜，遂问计于懿。懿曰："若只起中国之兵，急难取胜。须用五路大兵，四面夹攻，令诸葛亮首尾不能救应，然后可图。"丕问何五路，懿曰："……共大兵五十万，五路并进，诸葛亮便有吕望之才，安能当此乎？"

诸葛亮安居平五路

后主乃下车步行，独进第三重门，见孔明独倚竹杖，在小池边观鱼。后主
在后立久，乃徐徐而言曰："丞相安乐否？"……孔明大笑，扶后主入内室坐定，
奏曰："五路兵至，臣安得不知？臣非观鱼，有所思也。"后主曰："如之奈何？"
孔明曰："羌王轲比能，蛮王孟获，反将孟达，魏将曹真：此四路兵，臣已皆
退去了也。止有孙权这一路兵，臣已有退之之计，但须一能言之人为使。因未
得其人，故熟思之。陛下何必忧乎？"

邓芝见鼎镬无惧色

　　邓芝长揖不拜。权令卷起珠帘，大喝曰："何不拜！"芝昂然而答曰："上国天使，不拜小邦之主。"权大怒曰："汝不自料，欲掉三寸之舌，效郦生说齐乎！可速入油鼎。"芝大笑曰："人皆言东吴多贤，谁想惧一儒生！"权转怒曰："孤何惧尔一匹夫耶？"芝曰："既不惧邓伯苗，何愁来说汝等也？"

难张温秦宓逞天辩

温笑曰："公既出大言，请即以天为问：天有头乎？"宓曰："有头。"温曰："头在何方？"宓曰："在西方。《诗》云，'乃眷西顾。'以此推之，头在西方也。"温又问："天有耳乎？"宓答曰："天处高而听卑。《诗》云，'鹤鸣九皋，声闻于天。'无耳何能听？"温又问："天有足乎？"宓曰："有足。《诗》云，'天步艰难。'无足何能步？"温又问："天有姓乎？"宓曰："岂得无姓！"温曰："何姓？"宓答曰："姓刘。"温曰："何以知之？"宓曰："天子姓刘，以故知之。"温又问曰："日生于东乎？"宓对曰："虽生于东，而没于西。"

此时秦宓语言清朗，答问如流，满座皆惊。张温无语。

孙韶胆勇论军情

忽一人挺身出曰："今日大王以重任委托将军，欲破魏兵以擒曹丕，将军何不早发军马渡江，于淮南之地迎敌？直待曹丕兵至，恐无及矣。"盛视之，乃吴王侄孙韶也。韶字公礼，官授扬威将军，曾在广陵守御；年幼负气，极有胆勇。盛曰："曹丕势大；更有名将为先锋，不可渡江迎敌。待彼船皆集于北岸，吾自有计破之。"韶曰："吾手下自有三千军马，更兼深知广陵路势，吾愿自去江北，与曹丕决一死战。如不胜，甘当军令。"盛不从。

徐盛火攻破曹丕

　　龙舟将次入淮，忽然鼓角齐鸣，喊声大震，刺斜里一彪军杀到：为首大将，乃孙韶也。魏兵不能抵当，折其大半，淹死者无数。诸将奋力救出魏主。魏主渡淮河，行不三十里，淮河中一带芦苇，预灌鱼油，尽皆火着；顺风而下，风势甚急，火焰漫空，绝住龙舟。

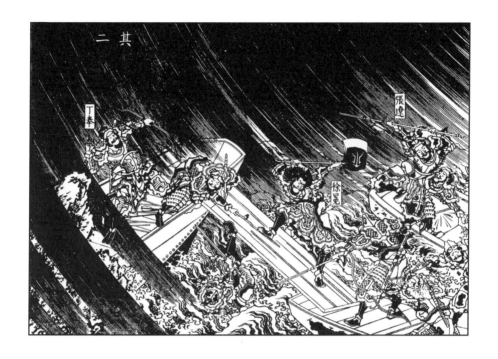

张辽徐晃敌丁奉救主

丕慌忙上马。岸上一彪军杀来：为首一将，乃丁奉也。张辽急拍马来迎，被奉一箭射中其腰，却得徐晃救了，同保魏主而走，折军无数。

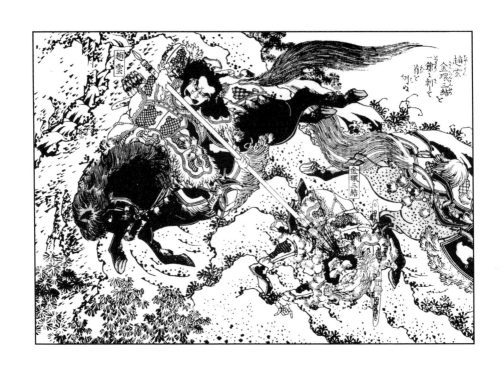

赵云一枪刺落金环三结枭其首

　　蛮兵方起造饭，准备天明厮杀。忽然赵云、魏延两路杀入，蛮兵大乱。赵云直杀入中军，正逢金环三结元帅；交马只一合，被云一枪刺落马下，就枭其首级。余军溃散。

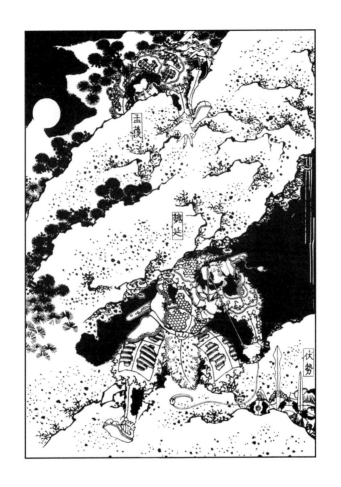

魏延山谷设伏擒孟获

孟获止与数十骑奔入山谷之中，背后追兵至近，前面路狭，马不能行，乃弃了马匹，爬山越岭而逃。忽然山谷中一声鼓响，乃是魏延受了孔明计策，引五百步军，伏于此处，孟获抵敌不住，被魏延生擒活捉了。

夹山峪马岱夺蛮国兵粮

　　岱领着二千壮军，令土人引路，径取蛮洞运粮总路口夹山峪而来。那夹山峪，两下是山，中间一条路，止容一人一马而过。马岱占了夹山峪，分拨军士，立起寨栅。洞蛮不知，正解粮到，被岱前后截住，夺粮百余车。

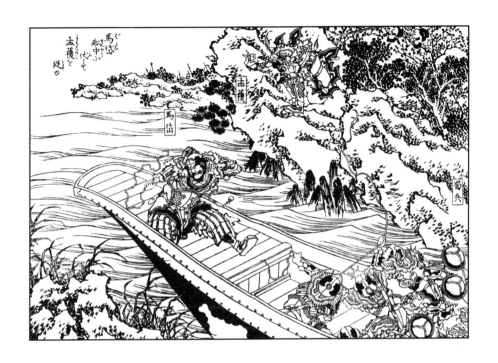

马岱船中设伏捉孟获

孟获弃了军士，匹马望泸水而逃。正见泸水上数十个蛮兵，驾一小舟，获慌令近岸。人马方才下船，一声号起，将孟获缚住。原来马岱受了计策，引本部兵扮作蛮兵，撑船在此，诱擒孟获。

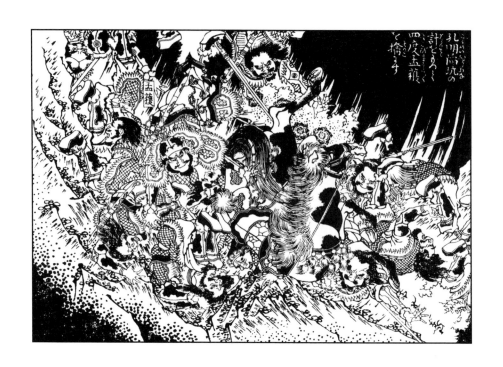

陷坑计孔明四擒孟获

孟获当先呐喊，抢到大林之前，趷踏一声，踏了陷坑，一齐塌倒。大林之内，转出魏延，引数百军来，一个个拖出，用索缚定。

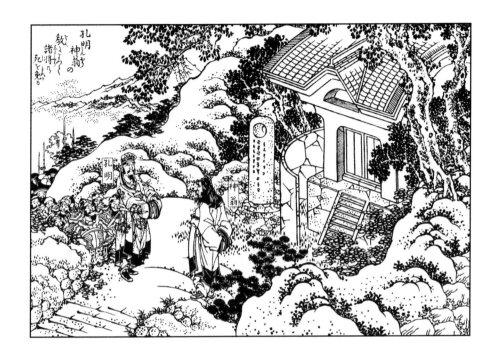

孔明遇神翁救将士死

老叟曰："此去正西数里，有一山谷，入内行二十里，有一溪名曰万安溪。
上有一高士，号为'万安隐者'；此人不出溪有数十余年矣。其草庵后有一泉，
名安乐泉。人若中毒，汲其水饮之即愈。有人或生疥癫，或感瘴气，于万安
溪内浴之，自然无事，更兼庵前有一等草，名曰'薤叶芸香'。人若口含一叶，
则瘴气不染。丞相可速往求之。"孔明拜谢。

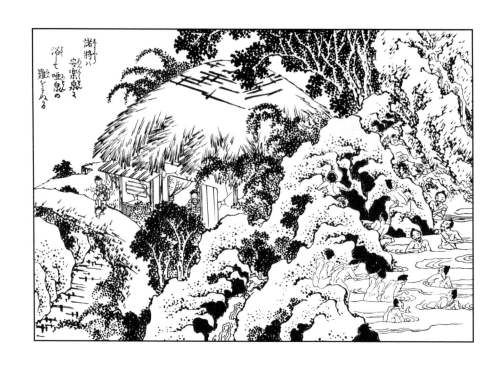

众军浴安乐泉疗哑泉之难

孔明告曰："亮受昭烈皇帝托孤之重，今承嗣君圣旨，领大军至此，欲服蛮邦，使归王化。不期孟获潜入洞中，军士误饮哑泉之水。夜来蒙伏波将军显圣，言高士有药泉，可以治之。望乞矜念，赐神水以救众兵残生。"隐者曰："量老夫山野废人，何劳丞相枉驾。此泉就在庵后。"教取来饮。于是童子引王平等一起哑军，来到溪边，汲水饮之；随即吐出恶涎，便能言语。

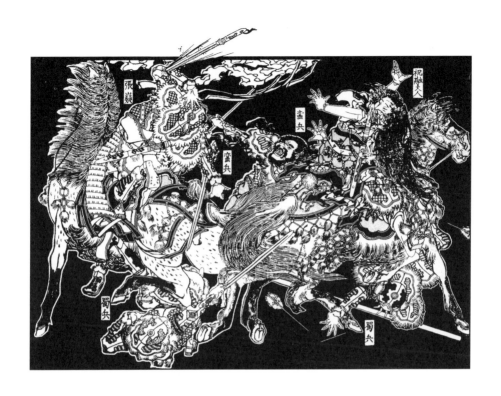

祝融夫人飞刀执张嶷

祝融夫人背插五口飞刀，手挺丈八长标，坐下卷毛赤兔马。张嶷见之，暗暗称奇。二人骤马交锋。战不数合，夫人拨马便走。张嶷赶去，空中一把飞刀落下。嶷急用手隔，正中左臂，翻身落马。蛮兵发一声喊，将张嶷执缚去了。

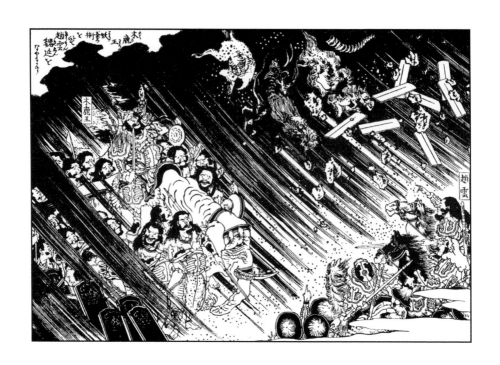

木鹿大王施妖术败赵云魏延

　　木鹿大王腰挂两把宝刀，手执蒂钟，身骑白象，从大旗中而出。赵云见了，谓魏延曰："我等上阵一生，未尝见如此人物。"二人正沉吟之际，只见木鹿大王口中不知念甚咒语，手摇蒂钟。忽然狂风大作，飞砂走石，如同骤雨；一声画角响，虎豹豺狼，毒蛇猛兽，乘风而出，张牙舞爪，冲将过来。蜀兵如何抵当，往后便退。蛮兵随后追杀，直赶到三江界路方回。

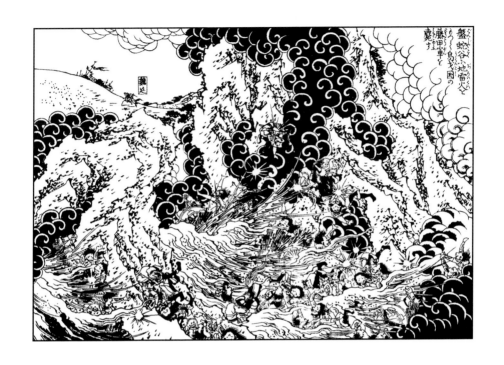

盘蛇谷地雷火烧尽乌戈国藤甲军

　　兀突骨令兵开路而进，忽见前面大小车辆，装载干柴，尽皆火起。兀突骨忙教退兵，只闻后军发喊，报说谷中已被干柴垒断，车中原来皆是火药，一齐烧着。兀突骨见无草木，心尚不慌，令寻路而走。只见山上两边乱丢火把，火把到处，地中药线皆着，就地飞起铁炮。满谷中火光乱舞，但逢藤甲，无有不着。将兀突骨并三万藤甲军，烧得互相拥抱，死于盘蛇谷中。

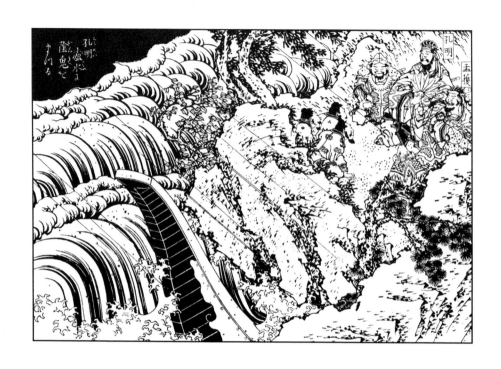

诸葛亮祭泸水阴鬼

　　土人曰："须依旧例，杀四十九颗人头为祭，则怨鬼自散也。"孔明曰："本为人死而成怨鬼，岂可又杀生人耶？吾自有主意。"唤行厨宰杀牛马；和面为剂，塑成人头，内以牛羊等肉代之，名曰"馒头"。当夜于泸水岸上，设香案，铺祭物，列灯四十九盏，扬幡招魂；将馒头等物，陈设于地。三更时分，孔明金冠鹤氅，亲自临祭。

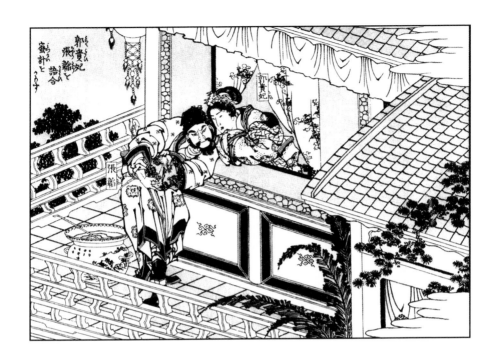

郭贵妃与张韬密谋

自丕纳为贵妃，因甄夫人失宠，郭贵妃欲谋为后，却与幸臣张韬商议。

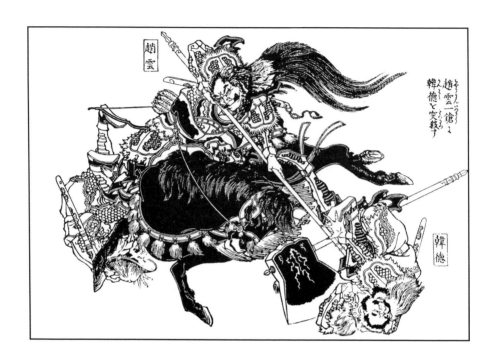

赵云一枪突杀韩德

韩德曰："杀吾四子之仇，如何不报！"纵马轮开山大斧，直取赵云。云奋怒挺枪来迎；战不三合，枪起处，刺死韩德于马下。

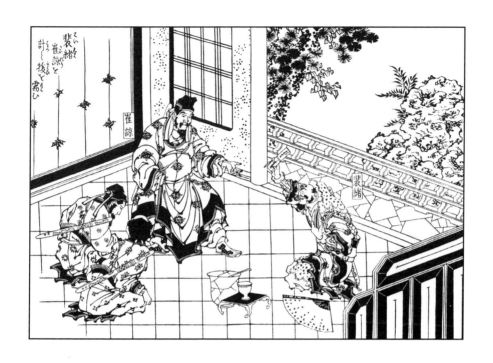

假裴绪说崔谅派援兵

崔谅唤入问之，答曰："某是夏侯都督帐下心腹将裴绪。今奉都督将令，特来求救于天水、安定二郡。南安甚急，每日城上纵火为号，专望二郡救兵，并不见到；因复差某杀出重围，来此告急。可星夜起兵为外应。都督若见二郡兵到，却开城门接应也。"

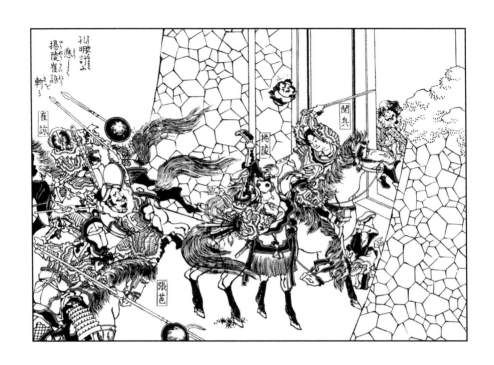

应孔明计斩杨陵崔谅

杨陵回到城上言曰："既是安定军马，可放入城。"关兴跟崔谅先行，张苞在后。杨陵下城，在门边迎接。兴手起刀落，斩杨陵于马下。崔谅大惊，急拨马奔到吊桥边，张苞大喝曰："贼子休走！汝等诡计，如何瞒得丞相耶！"手起一枪，刺崔谅于马下。

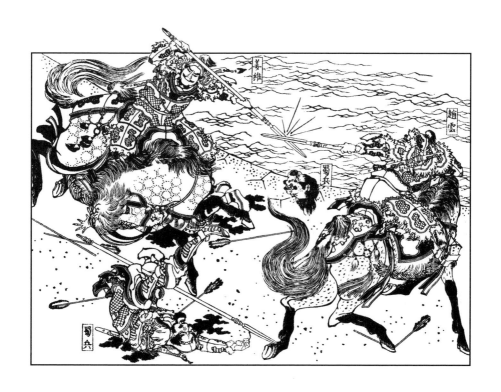

天水郡赵云战姜维

云恰待攻城，忽然喊声大震，四面火光冲天。当先一员少年将军，挺枪跃马而言曰："汝见天水姜伯约乎！"云挺枪直取姜维。战不数合，维精神倍长。云大惊，暗忖曰："谁想此处有这般人物！"

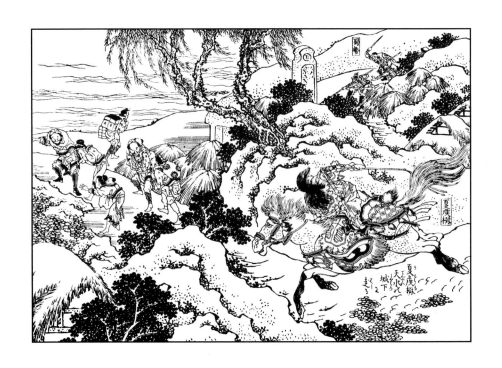

夏侯楙望天水而行

楙得脱出寨，欲寻路而走，奈不知路径。正行之间，逢数人奔走。……楙又问曰："今守天水城是谁？"土人曰："天水城中乃马太守也。"楙闻之，纵马望天水而行。又见百姓携男抱女远来，所说皆同。

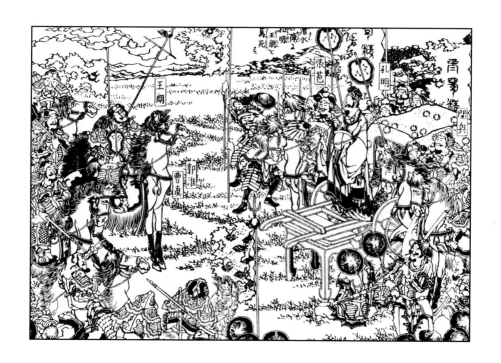

渭水阵孔明骂死王朗

　　孔明在车上大笑曰："吾以为汉朝大老元臣，必有高论，岂期出此鄙言！吾有一言，诸军静听……吾今奉嗣君之旨，兴师讨贼。汝既为谄谀之臣，只可潜身缩首，苟图衣食；安敢在行伍之前，妄称天数耶！皓首匹夫！苍髯老贼！汝即日将归于九泉之下，何面目见二十四帝乎！老贼速退！可教反臣与吾共决胜负！"

　　王朗听罢，气满胸膛，大叫一声，撞死于马下。

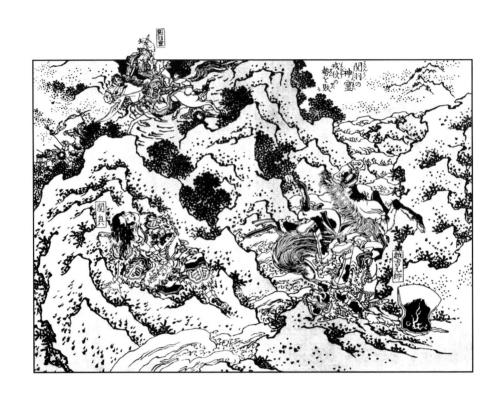

关羽神灵败戎狄军

　　那马望涧中便倒，兴落于水中。忽听得一声响处，背后越吉连人带马，平白地倒下水来。兴就水中挣起看时，只见岸上一员大将，杀退羌兵。兴提刀待砍越吉，吉跃水而走。关兴得了越吉马，牵到岸上，整顿鞍辔，绰刀上马。只见那员将，尚在前面追杀羌兵。……只见云雾之中，隐隐有一大将，面如重枣，眉若卧蚕，绿袍金铠，提青龙刀，骑赤兔马，手绰美髯——分明认得是父亲关公。

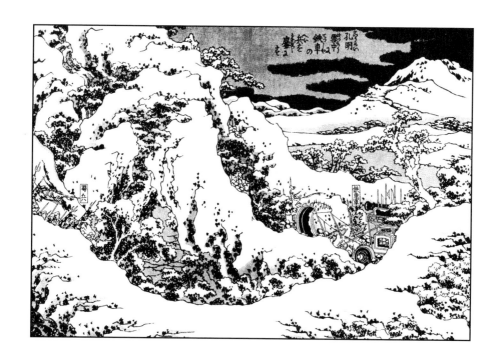

孔明雪中鏖战铁车兵

　　山路被雪漫盖，一望平坦。正赶之间，忽报蜀兵自山后而出。雅丹曰："纵有些小伏兵，何足惧哉！"只顾催趱兵马，往前进发。忽然一声响，如山崩地陷，羌兵俱落于坑堑之中；背后铁车正行得紧溜，急难收止，并拥而来，自相践踏。后兵急要回时，左边关兴、右边张苞，两军冲出，万弩齐发；背后姜维、马岱、张冀三路兵又杀到。铁车兵大乱。

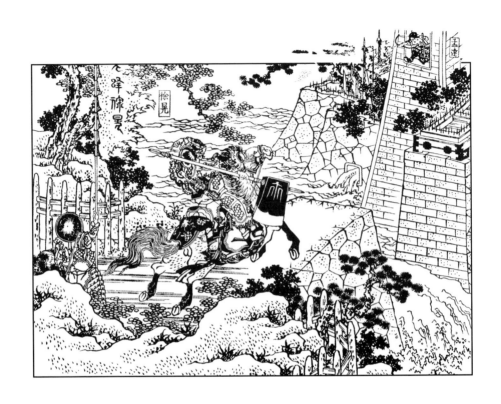

孟达箭射徐晃

　　孟达登城视之，只见一彪军，打着"右将军徐晃"旗号，飞奔城下。达大惊，急扯起吊桥。徐晃坐下马收拾不住，直来到壕边，高叫曰："反贼孟达，早早受降！"达大怒，急开弓射之，正中徐晃头额，魏将救去。

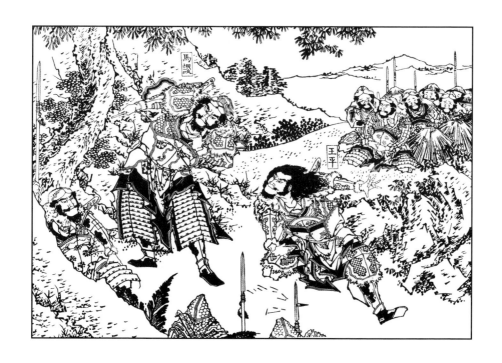

王平街亭谏马谡

却说马谡、王平二人兵到街亭，看了地势。马谡笑曰："丞相何故多心也？量此山僻之处，魏兵如何敢来！"……平曰："吾累随丞相经阵，每到之处，丞相尽意指教。今观此山，乃绝地也：若魏兵断我汲水之道，军士不战自乱矣。"谡曰："汝莫乱道！孙子云，'置之死地而后生。'若魏兵绝我汲水之道，蜀兵岂不死战？以一可当百也。吾素读兵书，丞相诸事尚问于我，汝奈何相阻耶！"

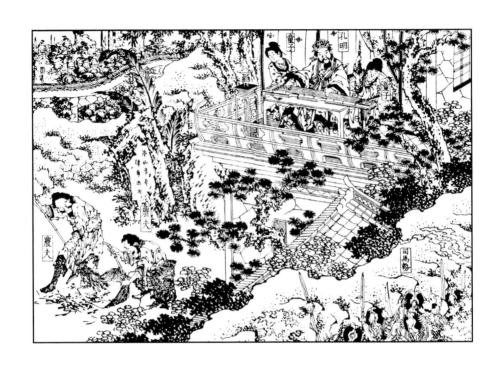

空城计武侯退仲达

 孔明乃披鹤氅，戴纶巾，引二小童携琴一张，于城上敌楼前，凭栏而坐，焚香操琴。

 却说司马懿前军哨到城下，见了如此模样，皆不敢进，急报与司马懿。懿笑而不信，遂止住三军，自飞马远远望之。果见孔明坐于城楼之上，笑容可掬，焚香操琴。左有一童子，手捧宝剑；右有一童子，手执麈尾。城门内外，有二十余百姓，低头洒扫，傍若无人，懿看毕大疑，便到中军，教后军作前军，前军作后军，望北山路而退。

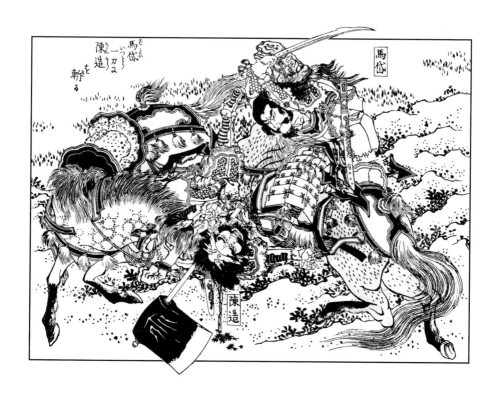

马岱一刀斩陈造

 此时曹真听知孔明退兵，急引兵追赶。山背后一声炮响，蜀兵漫山遍野而来：为首大将，乃是姜维、马岱。真大惊，急退军时，先锋陈造已被马岱所斩。

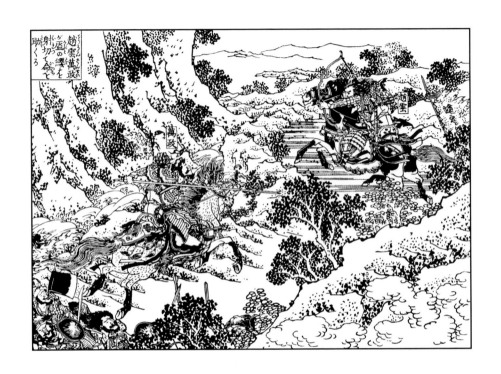

赵云箭射万政盔缨

　　万政言赵云英勇如旧，因此不敢近前。淮传令教军急赶，政令数百骑壮士赶来。行至一大林，忽听得背后大喝一声曰："赵子龙在此！"惊得魏兵落马者百余人，余者皆越岭而去。万政勉强来敌，被云一箭射中盔缨，惊跌于涧中。

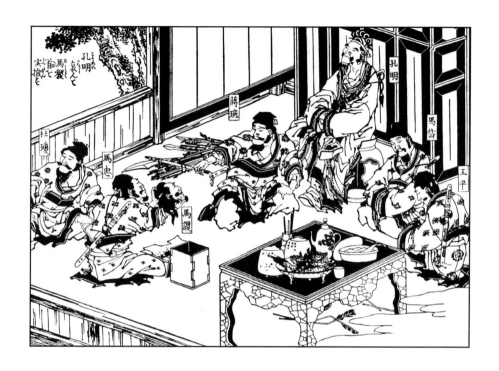

孔明哀视马谡首级

孔明流涕而答曰："昔孙武所以能制胜于天下者，用法明也。今四方分争，兵戈方始，若复废法，何以讨贼耶？合当斩之。"须臾，武士献马谡首级于阶下。孔明大哭不已。

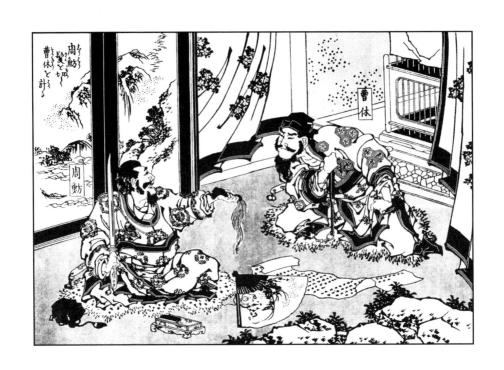

周鲂断发赚曹休

　　周鲂大哭，急掣从人所佩剑欲自刎。休急止之。鲂仗剑而言曰："吾所陈七事，恨不能吐出心肝。今反生疑，必有吴人使反间之计也。若听其言，吾必死矣。吾之忠心，唯天可表！"言讫，又欲自刎。曹休大惊，慌忙抱住曰："吾戏言耳，足下何故如此！"鲂乃用剑割发掷于地曰："吾以忠心待公，公以吾为戏，吾割父母所遗之发，以表此心！"曹休乃深信之，设宴相待。

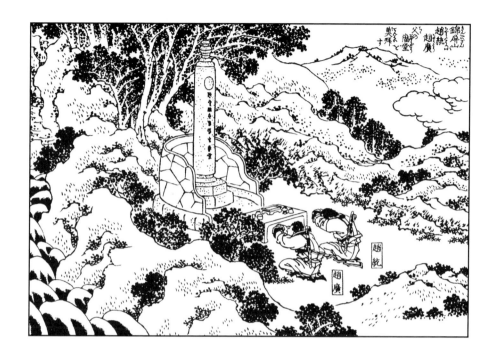

赵统赵广锦屏山奠拜庙堂

忽报镇南将军赵云长子赵统、次子赵广，来见丞相。孔明大惊，掷杯于地曰："子龙休矣！"二子入见，拜哭曰："某父昨夜三更病重而死。"孔明跌足而哭曰："子龙身故，国家损一栋梁，吾去一臂也！"众将无不挥涕。孔明令二子入成都面君报丧。后主闻云死，放声大哭曰："朕昔年幼，非子龙则死于乱军之中矣！"即下诏追赠大将军，谥封顺平侯，敕葬于成都锦屏山之东；建立庙堂，四时享祭。

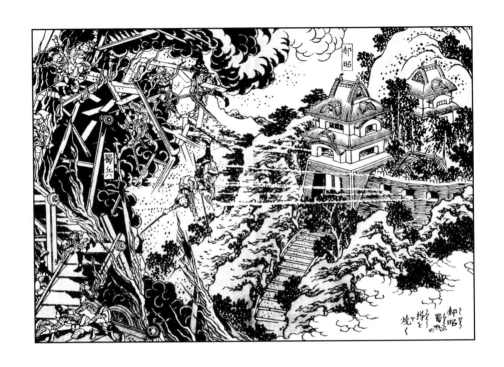

烧云梯郝昭败蜀兵

　　郝昭在敌楼上，望见蜀兵装起云梯，四面而来，即令三千军各执火箭，分布四面；待云梯近城，一齐射之。孔明只道城中无备，故大造云梯，令三军鼓噪呐喊而进；不期城上火箭齐发，云梯尽着，梯上军士多被烧死，城上矢石如雨，蜀兵皆退。

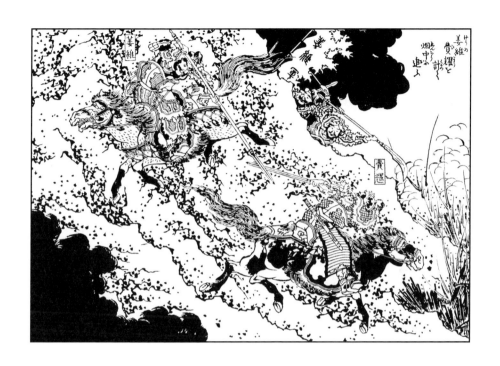

费耀中姜维计逃命而走

　　费耀知是中计，急退军望山谷中而走，人马困乏。背后关兴引生力军赶来，魏兵自相践踏及落涧身死者，不知其数。耀逃命而走，正遇山坡口一彪军，乃是姜维。耀大骂曰："反贼无信！吾不幸误中汝奸计也！"维笑曰："吾欲擒曹真，误赚汝矣！速下马受降！"耀骤马夺路，望山谷中而走。忽见谷口火光冲天，背后追兵又至。

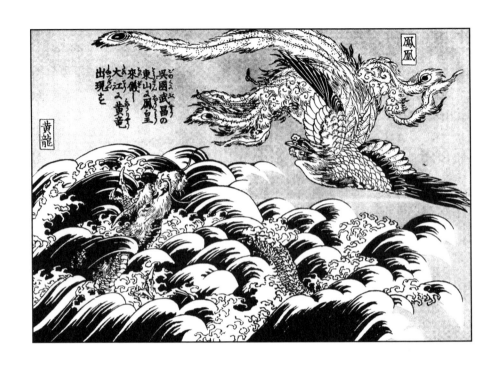

吴国武昌东山凤凰来仪大江黄龙出现

于是群臣皆劝吴王兴师伐魏，以图中原。权犹疑未决。张昭奏曰："近闻
武昌东山，凤凰来仪；大江之中，黄龙屡现。主公德配唐、虞，明并文、武：
可即皇帝位，然后兴兵。"多官皆应曰："子布之言是也。"

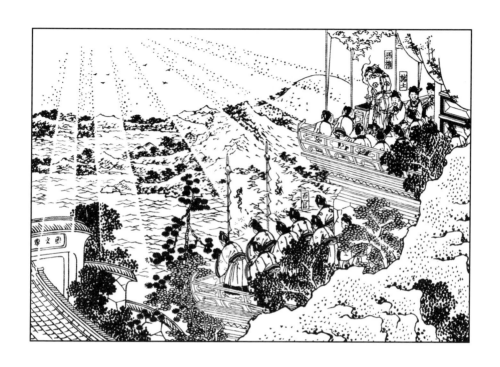

孙权祭天地即皇帝位

　　遂选定夏四月丙寅日，筑坛于武昌南郊。是日，群臣请权登坛即皇帝位，改黄武八年为黄龙元年。谥父孙坚为武烈皇帝，母吴氏为武烈皇后，兄孙策为长沙桓王。立子孙登为皇太子。

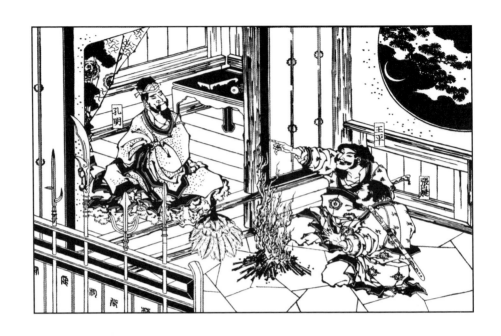

诸葛亮命张嶷王平率兵御魏军

　　此时孔明病好多时，每日操练人马，习学八阵之法，尽皆精熟，欲取中原；听得这个消息，遂唤张嶷、王平分付曰："汝二人先引一千兵去守陈仓古道，以当魏兵；吾却提大兵便来接应。"

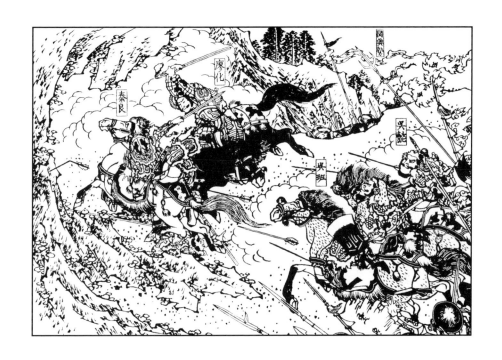

廖化一刀斩秦良

良上马看时，只见山中尘土大起，急令军士提防。不一时，四壁厢喊声大震：前面吴班、吴懿引兵杀出，背后关兴、廖化引兵杀来。左右是山，皆无走路。山上蜀兵大叫："下马投降者免死！"魏兵大半多降。秦良死战，被廖化一刀斩于马下。

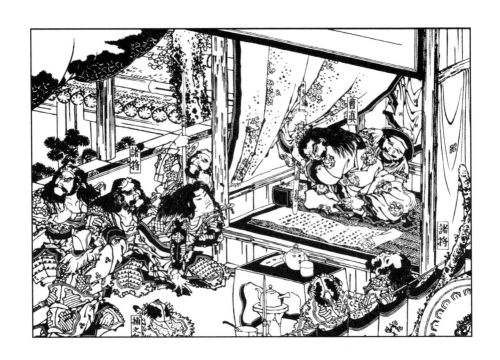

诸葛亮寄书简气死曹真

真扶病而起，拆封视之。其书曰：

汉丞相、武乡侯诸葛亮，致书于大司马曹子丹之前：窃谓夫为将者，能去能就，能柔能刚；能进能退，能弱能强。……吾军兵强而马壮，大将虎奋以龙骧；扫秦川为平壤，荡魏国作丘荒！

曹真看毕，恨气填胸；至晚，死于军中。

武侯斗阵辱仲达

　　孔明笑曰："吾纵然捉得汝等，何足为奇！吾放汝等回见司马懿，教他再读兵书，重观战策，那时来决雌雄，未为迟也。汝等性命既饶，当留下军器战马。"遂将众人衣服脱了，以墨涂面，步行出阵。司马懿见之大怒，回顾诸将曰："如此挫败锐气，有何面目回见中原大臣耶！"

苟安运粮违限遭杖责

孔明收得胜之兵，回到祁山时，永安城李严遣都尉苟安解送粮米，至军中交割。苟安好酒，于路怠慢，违限十日。孔明大怒曰："吾军中专以粮为大事，误了三日，便该处斩！汝今误了十日，有何理说？"喝令推出斩之。长史杨仪曰："苟安乃李严用人，又兼钱粮多出于西川，若杀此人，后无人敢送粮也。"孔明乃叱武士去其缚，杖八十放之。

出陇上诸葛妆神

却选二十四个精壮之士，各穿皂衣，披发跣足，仗剑簇拥四轮车，为推车使者。令关兴结束做天蓬模样，手执七星皂幡，步行于车前。孔明端坐于上，望魏营而来。

哨探军见之大惊，不知是人是鬼，火速报知司马懿。懿自出营视之，只见孔明簪冠鹤氅，手摇羽扇，端坐于四轮车上；左右二十四人，披发仗剑；前面一人，手执皂幡，隐隐似天神一般。

诸葛妆神　魏兵骇然

　　只见蜀兵队里二十四人，披发仗剑，皂衣跣足，拥出一辆四轮车；车上端坐孔明，簪冠鹤氅，手摇羽扇。懿大惊曰："方才那个车上坐着孔明，赶了五十里，追之不上；如何这里又有孔明？怪哉！怪哉！"……四轮车上亦坐着一个孔明，左右亦有二十四人，皂衣跣足，披发仗剑，拥车而来。……众军心下大乱，不敢交战，各自奔走。

　　正行之际，忽然鼓声大震，又一彪军杀来：当先一辆四轮车，孔明端坐于上，左右前后推车使者，同前一般。魏兵无不骇然。

魏延诈败诱张郃

张郃领命，引兵火速望前追赶。行到三十余里，忽然背后一声喊起，树林内闪出一彪军，为首大将，横刀勒马大叫曰："贼将引兵那里去！"郃回头视之，乃魏延也。郃大怒，回马交锋。不十合，延诈败而走。

关兴拨马诱张郃

　　方转过山坡，忽喊声大起，一彪军闪出，为首大将，乃关兴也，横刀勒马大叫曰："张郃休赶！有吾在此！"郃就拍马交锋。不十合，兴拨马便走。郃随后追之。赶到一密林内，郃心疑，令人四下哨探，并无伏兵；于是放心又赶。

费祎向吴孙权呈孔明之书

　　费祎礼毕，孔明曰："吾有一书，正欲烦公去东吴投递，不知肯去否？"祎曰："丞相之命，岂敢推辞？"孔明即修书付费祎去了。祎持书径到建业，入见吴主孙权，呈上孔明之书。

孔明令郑文修书诱仲达

郑文提首级入营。孔明回到帐中坐定，唤郑文至，勃然大怒，叱左右："推出斩之！"郑文曰："小将无罪！"……孔明笑曰："司马懿令汝来诈降，于中取事，却如何瞒得我过！若不实说，必然斩汝！"郑文只得诉告其实是诈降，泣求免死。孔明曰："汝既求生，可修书一封，教司马懿自来劫营，吾便饶汝性命。若捉住司马懿，便是汝之功，还当重用。"郑文只得写了一书，呈与孔明。

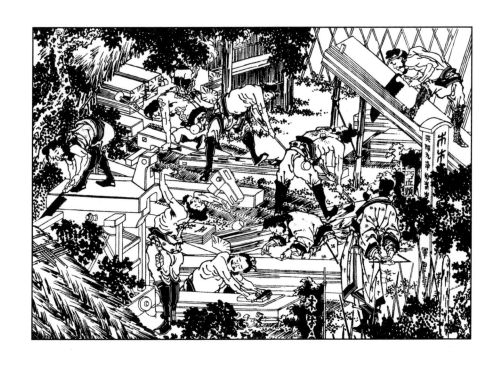

诸葛孔明造木牛流马

　　孔明笑曰："吾已运谋多时也。前者所积木料，并西川收买下的大木，教人制造'木牛''流马'，搬运粮米，甚是便利。牛马皆不水食，可以昼夜转运不绝也。"众皆惊曰："自古及今，未闻有'木牛''流马'之事。不知丞相有何妙法，造此奇物？"孔明曰："吾已令人依法制造，尚未完备。吾今先将造木牛流马之法，尺寸方圆，长短阔狭，开写明白，汝等视之。"众大喜。孔明即手书一纸，付众观看。

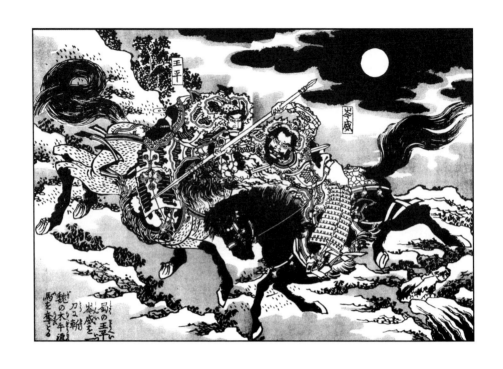

蜀王平一刀斩岑威夺魏之木牛流马

且说魏将岑威引军驱木牛流马，装载粮米，正行之间，忽报前面有兵巡粮。岑威令人哨探，果是魏兵，遂放心前进。两军合在一处。忽然喊声大震，蜀兵就本队里杀起，大呼："蜀中大将王平在此！"魏兵措手不及，被蜀兵杀死大半。岑威引败兵抵敌，被王平一刀斩了，余皆溃散。

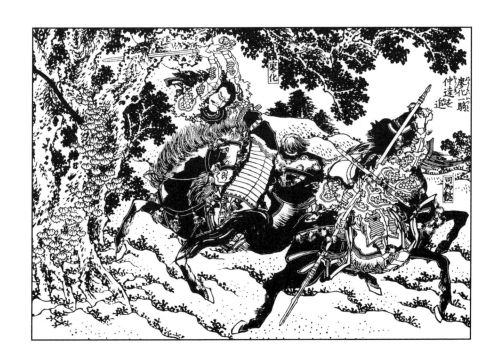

廖化单骑追仲达

却说司马懿被张翼、廖化一阵杀败，匹马单枪，望密林间而走。张翼收住后军，廖化当先追赶。看看赶上，懿着慌，绕树而转。化一刀砍去，正砍在树上；及拔出刀时，懿已走出林外。

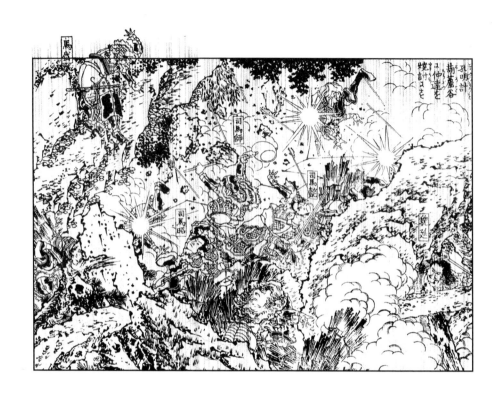

葫芦谷孔明计烧仲达

懿心疑，谓二子曰："倘有兵截断谷口，如之奈何？"言未已，只听得喊声大震，山上一齐丢下火把来，烧断谷口。魏兵奔逃无路。山上火箭射下，地雷一齐突出，草房内干柴都着，刮刮杂杂，火势冲天。司马懿惊得手足无措，乃下马抱二子大哭曰："我父子三人皆死于此处矣！"

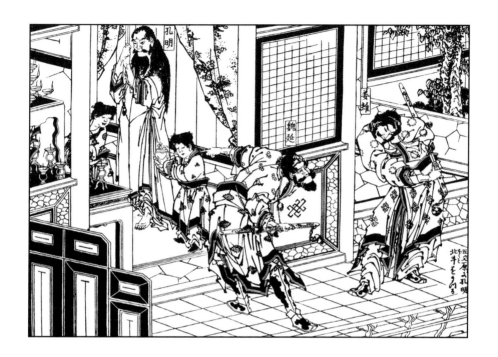

五丈原孔明祈禳北斗

　　孔明在帐中祈禳已及六夜，见主灯明亮，心中甚喜。姜维入帐，正见孔明披发仗剑，踏罡步斗，压镇将星。忽听得寨外呐喊，方欲令人出问，魏延飞步入告曰："魏兵至矣！"延脚步急，竟将主灯扑灭。孔明弃剑而叹曰："死生有命，不可得而禳也！"

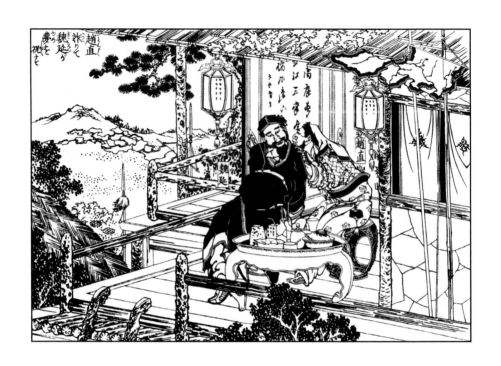

赵直诡释魏延梦

却说魏延在本寨中，夜作一梦，梦见头上忽生二角，醒来甚是疑异。次日，行军司马赵直至，延请入问曰："久知足下深明《易》理，吾夜梦头生二角，不知主何吉凶？烦足下为我决之。"赵直想了半晌，答曰："此大吉之兆：麒麟头上有角，苍龙头上有角，乃变化飞腾之象也。"……祎曰："足下何以知非吉兆？"直曰："角之字形，乃'刀'下'用'也。今头上用刀，其凶甚矣！"

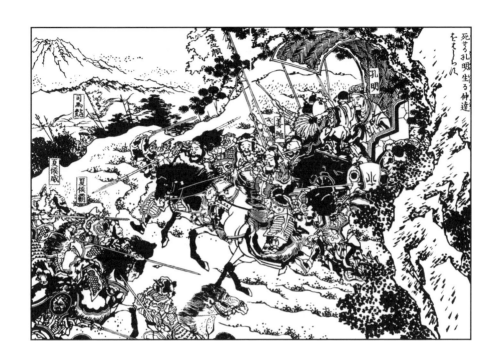

死孔明吓走生仲达

懿自引军当先，追到山脚下，望见蜀兵不远，乃奋力追赶。忽然山后一声炮响，喊声大震，只见蜀兵俱回旗返鼓，树影中飘出中军大旗，上书一行大字曰："汉丞相武乡侯诸葛亮"。懿大惊失色。定睛看时，只见中军数十员上将，拥出一辆四轮车来；车上端坐孔明：纶巾羽扇，鹤氅皂绦。懿大惊曰："孔明尚在！吾轻入重地，堕其计矣！"急勒回马便走。

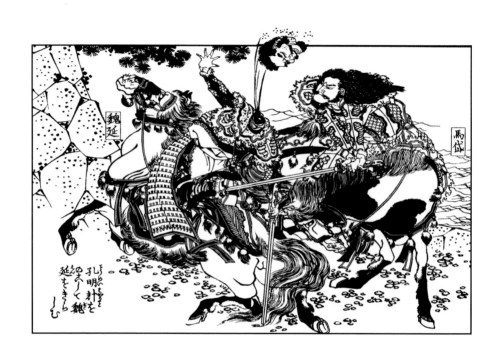

孔明遗计诛魏延

延大笑曰："杨仪匹夫听着！若孔明在日，吾尚惧他三分；他今已亡，天下谁敢敌我？休道连叫三声，便叫三万声，亦有何难！"遂提刀按辔，于马上大叫曰："谁敢杀我？"一声未毕，脑后一人厉声而应曰："吾敢杀汝！"手起刀落，斩魏延于马下。众皆骇然。斩魏延者，乃马岱也。原来孔明临终之时，授马岱以密计，只待魏延喊叫时，便出其不意斩之；当日，杨仪读罢锦囊计策，已知伏下马岱在彼，故依计而行，果然杀了魏延。

后主立庙沔阳祭丞相

费祎奏曰："丞相临终，命葬于定军山，不用墙垣砖石，亦不用一切祭物。"
后主从之。择本年十月吉日，后主自送灵柩至定军山安葬。后主降诏致祭，
谥号忠武侯；令建庙于沔阳，四时享祭。

蜀宗预出使东吴

　　蒋琬奏曰："臣敢保王平、张嶷引兵数万屯于永安，以防不测。陛下再命一人去东吴报丧，以探其动静。"后主曰："须得一舌辩之士为使。"一人应声而出曰："微臣愿往。"众视之，乃南阳安众人，姓宗，名预，字德艳，官任参军、右中郎将。后主大喜，即命宗预往东吴报丧，兼探虚实。

　　宗预领命，径到金陵，入见吴主孙权。

马均拆取柏梁台铜人

　　钧领命，引一万人至长安，令周围搭起木架，上柏梁台去。不移时间，
五千人连绳引索，旋环而上。那柏梁台高二十丈，铜柱圆十围。马钧教先拆铜
人。多人并力拆下铜人来，只见铜人眼中潸然泪下。众皆大惊。忽然台边一阵
狂风起处，飞砂走石，急若骤雨；一声响亮，就如天崩地裂：台倾柱倒，压死
千余人。

辽东屡现怪异不祥事

参军伦直谏曰："贾范之言是也。圣人云，'国家将亡，必有妖孽。'今国中屡见怪异之事：近有犬戴巾帻，身披红衣，上屋作人行；又城南乡民造饭，饭甑之中，忽有一小儿蒸死于内；襄平北市中，地忽陷一穴，涌出一块肉，周围数尺，头面眼耳口鼻都具，独无手足，刀箭不能伤，不知何物。卜者占之曰，'有形不成，有口无声；国家亡灭，故现其形。'有此三者，皆不祥之兆也。主公宜避凶就吉，不可轻举妄动。"

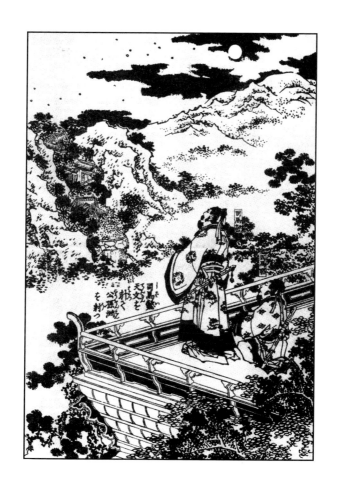

司马懿夜观天文料公孙渊必败

懿在寨中，又过数日，雨止天晴。是夜，懿出帐外，仰观天文，忽见一星，其大如斗，流光数丈，自首山东北，坠于襄平东南。各营将士，无不惊骇。懿见之大喜，乃谓众将曰："五日之后，星落处必斩公孙渊矣。来日可并力攻城。"

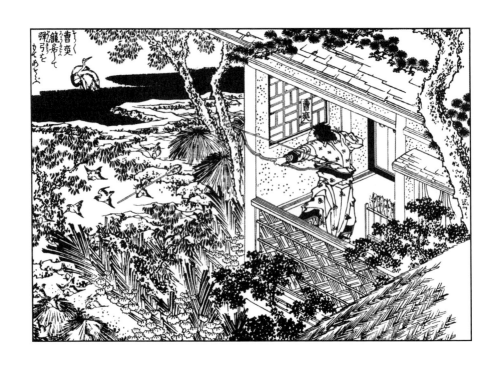

曹爽幽居射鸟

　　爽每日与何晏等饮酒作乐：凡用衣服器皿，与朝廷无异；各处进贡玩好珍奇之物，先取上等者入己，然后进宫；佳人美女，充满府院。黄门张当，谄事曹爽，私选先帝侍妾七八人，送入府中；爽又选善歌舞良家子女三四十人，为家乐。又建重楼画阁，造金银器皿，用巧匠数百人，昼夜工作。

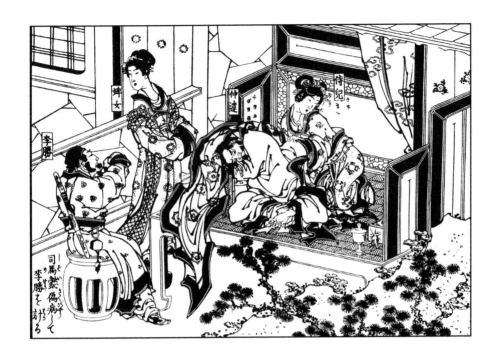

司马懿诈病诳李胜

　　胜径到太傅府中，早有门吏报入。司马懿谓二子曰："此乃曹爽使来探吾病之虚实也。"乃去冠散发，上床拥被而坐……胜至床前拜曰："一向不见太傅，谁想如此病重。今天子命某为荆州刺史，特来拜辞。"……懿看之，笑曰："吾病的耳聋了。此去保重。"言讫，以手指口。侍婢进汤，懿将口就之，汤流满襟，乃作哽噎之声曰："吾今衰老病笃，死在旦夕矣。二子不肖，望君教之。君若见大将军，千万看觑二子！"言讫，倒在床上，声嘶气喘。

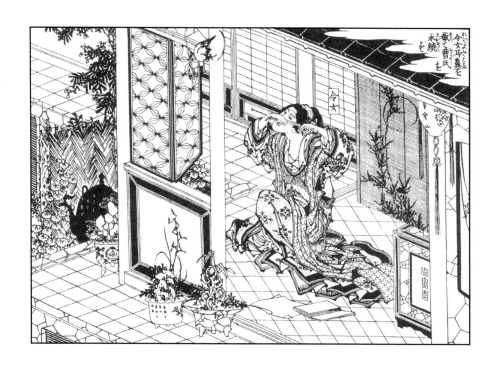

曹氏令女截耳鼻矢志不改嫁

时有曹爽从弟文叔之妻，乃夏侯令女也：早寡而无子，其父欲改嫁之，女截耳自誓。及爽被诛，其父复将嫁之，女又断去其鼻。其家惊惶，谓之曰："人生世间，如轻尘栖弱草，何至自苦如此？且夫家又被司马氏诛戮已尽，守此欲谁为哉？"女泣曰："吾闻'仁者不以盛衰改节，义者不以存亡易心'。曹氏盛时，尚欲保终；况今灭亡，何忍弃之？此禽兽之行，吾岂为乎！"

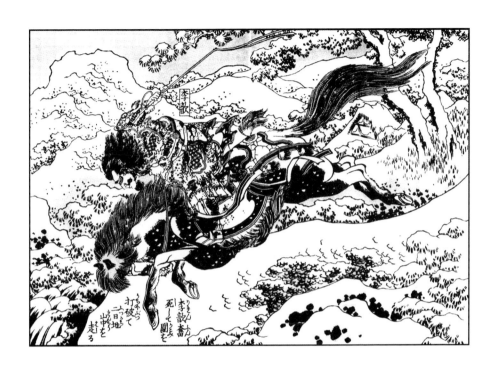

李歆奋死突重围奔山中行两日

歆曰："我当舍命杀出求救。"遂引数十骑，开了城门，杀将出来。雍州兵四面围合，歆奋死冲突，方才得脱；只落得独自一人，身带重伤，余皆没于乱军之中。

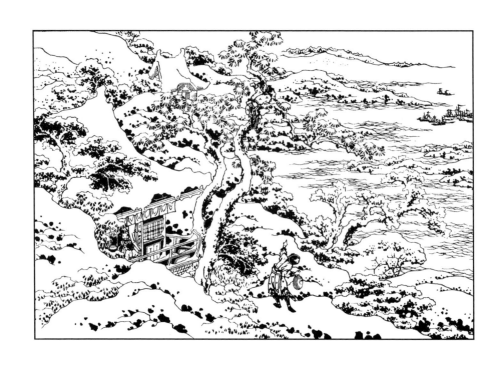

徐塘大雪胡遵设席高会

胡遵在徐塘下寨。时值严寒，天降大雪，胡遵与众将设席高会。

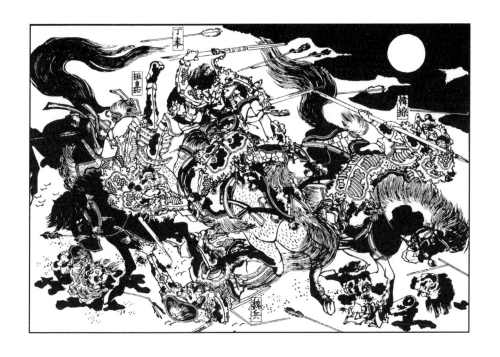

丁奉雪中奋短兵

　　丁奉扯刀当先，一跃上岸。众军皆拔短刀，随奉上岸，砍入魏寨，魏兵措手不及。韩综急拔帐前大戟迎之，早被丁奉抢入怀内，手起刀落，砍翻在地。桓嘉从左边转出，忙绰枪刺丁奉，被奉挟住枪杆。嘉弃枪而走，奉一刀飞去，正中左肩，嘉望后便倒。奉赶上，就以枪刺之。

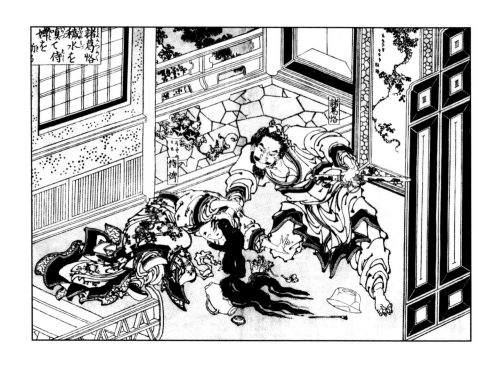

诸葛恪因水秽怒叱侍婢

　　恪惊倒在地，良久方苏。次早洗面，闻水甚血臭。恪叱侍婢，连换数十盆，皆臭无异。

464

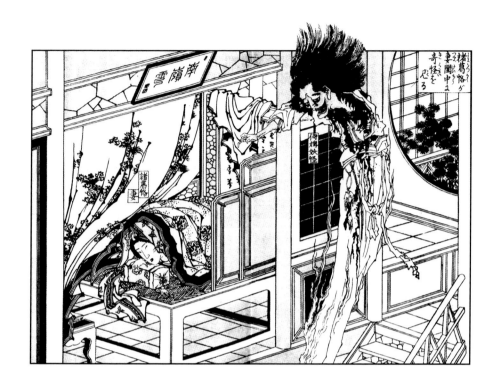

诸葛恪之妻内室见怪异

却说诸葛恪之妻正在房中心神恍惚，动止不宁，忽一婢女入房。恪妻问曰："汝遍身如何血臭？"其婢忽然反目切齿，飞身跳跃，头撞屋梁，口中大叫："吾乃诸葛恪也！被奸贼孙峻谋杀！"

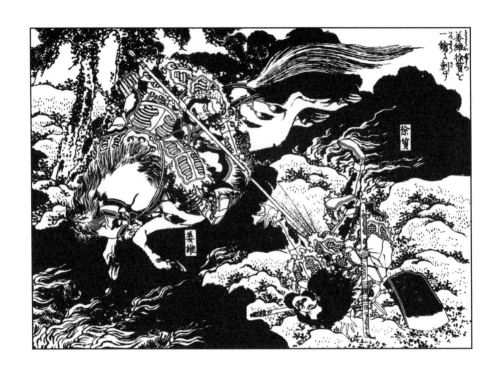

姜维一枪刺徐质下马

　　徐质奋死只身而走，人困马乏。

　　正奔走间，前面一枝兵杀到，乃姜维也。质大惊无措，被维一枪刺倒坐下马，徐质跌下马来，被众军乱刀砍死。

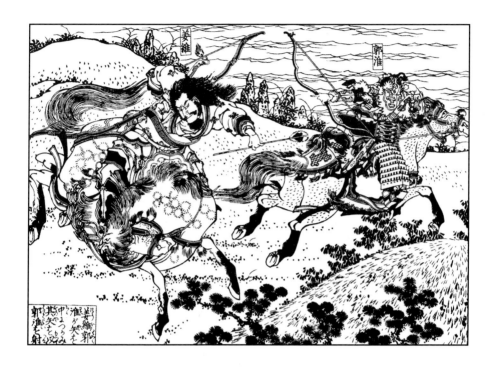

姜维接箭回射郭淮

维望山中而走，背后郭淮引兵赶来；见维手无寸铁，乃骤马挺枪追之。看看至近，维虚拽弓弦，连响十余次。淮连躲数番，不见箭到，知维无箭，乃挂住钢枪，拈弓搭箭射之。维急闪过，顺手接了，就扣在弓弦上；待淮追近，望面门上尽力射去，淮应弦落马。

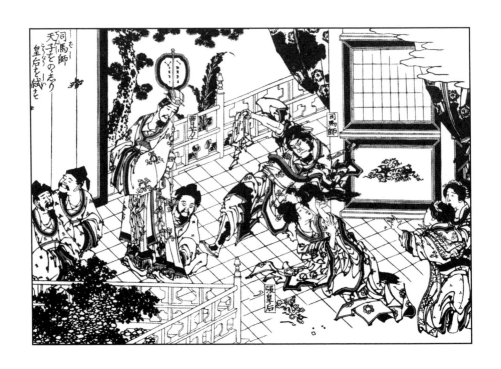

司马师后宫弑皇后

芳跪告曰："朕合有罪，望大将军恕之！"师曰："陛下请起。——国法未可废也。"乃指张皇后曰："此是张缉之女，理当除之！"芳大哭求免，师不从，叱左右将张后捉出，至东华门内，用白练绞死。

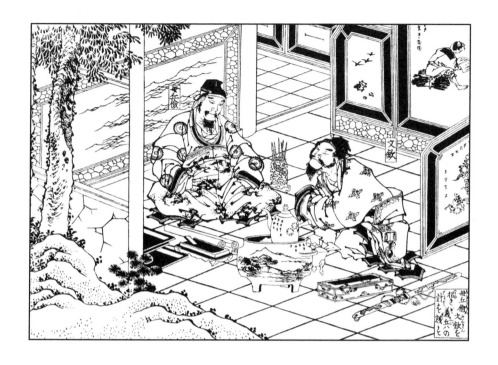

毋丘俭文钦商议起兵

　　钦乃曹爽门下客，当日闻俭相请，即来拜谒。俭邀入后堂，礼毕，说话间，俭流泪不止。钦问其故，俭曰："司马师专权废主，天地反覆，安得不伤心乎！"钦曰："都督镇守方面，若肯仗义讨贼，钦愿舍死相助。钦中子文淑，小字阿鸯，有万夫不当之勇，常欲杀司马师兄弟，与曹爽报仇，今可令为先锋。"俭大喜，即时酹酒为誓。

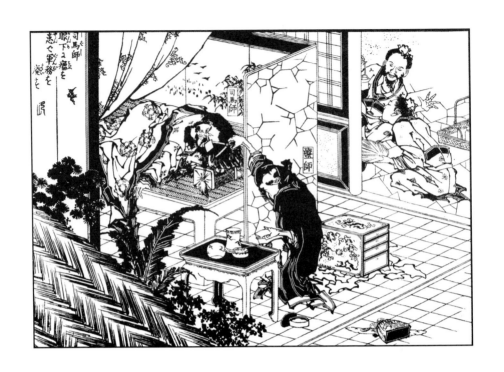

司马师患眼下之瘤废军务

　　却说司马师左眼肉瘤，不时痛痒，乃命医官割之，以药封闭，连日在府养病。

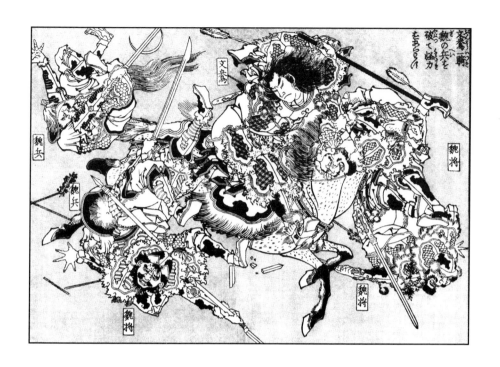

文鸯单骑破魏兵

正斗间，魏兵大进，前后夹攻，鸯部下兵乃各自逃散，只文鸯单人独马，冲开魏兵，望南而走。……鸯忽然勒回马大喝一声，直冲入魏将阵中来；钢鞭起处，纷纷落马，各各倒退。鸯复缓缓而行。……于是魏将百员，复来追赶。鸯勃然大怒曰："鼠辈何不惜命也！"提鞭拨马，杀入魏将丛中，用鞭打死数人，复回马缓辔而行。魏将连追四五番，皆被文鸯一人杀退。

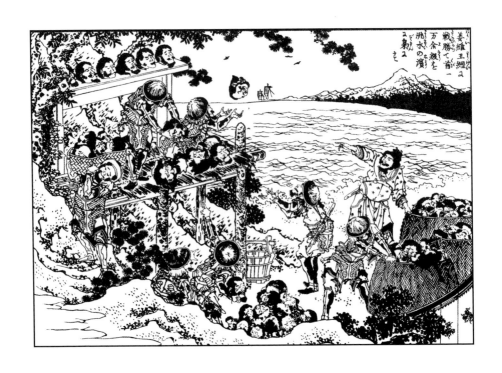

姜维大胜王经　洮水之滨枭首万余

　　维引兵望着洮水而走；将次近水，大呼将士曰："事急矣！诸将何不努力！"众将一齐奋力杀回，魏兵大败。张翼、夏侯霸抄在魏兵之后，分两路杀来，把魏兵困在垓心。维奋武扬威，杀入魏军之中，左冲右突，魏兵大乱，自相践踏，死者大半，逼入洮水者无数，斩首万余，垒尸数里。

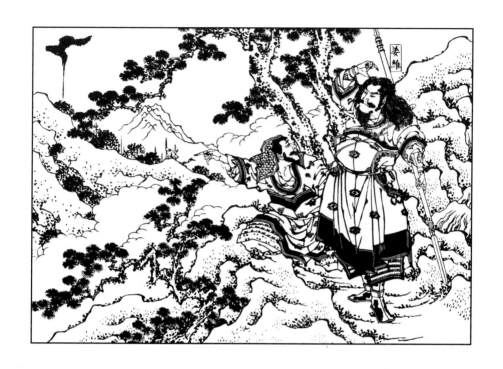

姜维凭高眺望邓艾军寨

　　哨马报说魏兵已先在祁山立下九个寨栅。维不信，引数骑凭高望之，果见祁山九寨势如长蛇，首尾相顾。维回顾左右曰："夏侯霸之言，信不诬矣。此寨形势绝妙。止吾师诸葛丞相能之；今观邓艾所为，不在吾师之下。"

贾充伪醉试诸葛诞

　　当日，贾充托名劳军，至淮南见诸葛诞。诞设宴待之。酒至半酣，充以言挑诞曰："近来洛阳诸贤，皆以主上懦弱，不堪为君。司马大将军三辈辅国，功德弥天，可以禅代魏统。未审钧意若何？"诞大怒曰："汝乃贾豫州之子，世食魏禄，安敢出此乱言！"充谢曰："某以他人之言告公耳。"诞曰："朝廷有难，吾当以死报之。"充默然。

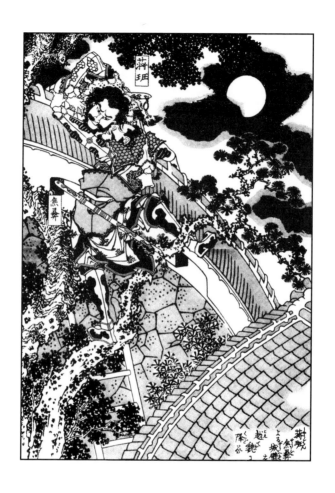

蒋班焦彝逾城降魏

　　诸葛诞在城中忧闷，谋士蒋班、焦彝进言曰："城中粮少兵多，不能久守，可率吴、楚之众，与魏兵决一死战。"诞大怒曰："吾欲守，汝欲战，莫非有异心乎！再言必斩！"二人仰天长叹曰："诞将亡矣！我等不如早降，免至一死！"是夜二更时分，蒋、焦二人逾城降魏，司马昭重用之。

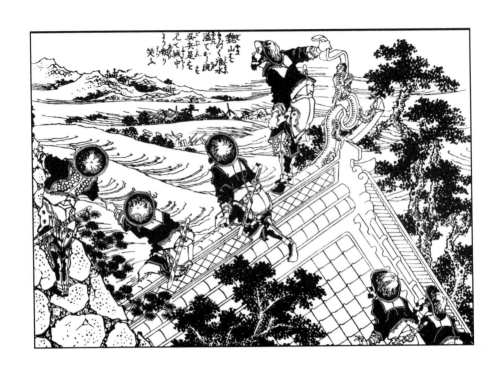

淮水溢流吴军城中嘲讽魏兵筑土城

诞在城中，见魏兵四下筑起土城以防淮水，只望水泛，冲倒土城，驱兵击之。不想自秋至冬，并无霖雨，淮水不泛。

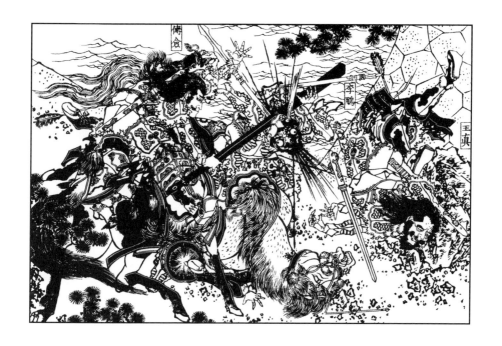

傅金出阵擒王真杀李鹏

言未毕，望背后王真挺枪出马，蜀阵中傅金出迎。战不十合，金卖个破绽，王真便挺枪来刺；傅金闪过，活捉真于马上，便回本阵。李鹏大怒，纵马轮刀来救。金故意放慢，等李鹏将近，努力掷真于地，暗掣四楞铁简在手；鹏赶上举刀待砍，傅金偷身回顾，向李鹏面门只一简，打得眼珠迸出，死于马下。

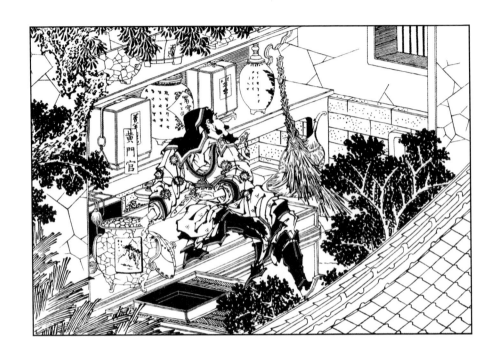

孙亮巧断梅中鼠粪案

　　吴主孙亮，时年方十六，见綝杀戮太过，心甚不然。一日出西苑，因食生梅，令黄门取蜜。须臾取至，见蜜内有鼠粪数块，召藏吏责之。藏吏叩首曰："臣封闭甚严，安有鼠粪？"亮曰："黄门曾向尔求蜜食否？"藏吏曰："黄门于数日前曾求蜜食，臣实不敢与。"亮指黄门曰："此必汝怒藏吏不与尔蜜，故置粪于蜜中，以陷之也。"黄门不服。亮曰："此事易知耳。若粪久在蜜中，则内外皆湿，若新在蜜中，则外湿内燥。"命剖视之，果然内燥，黄门服罪。

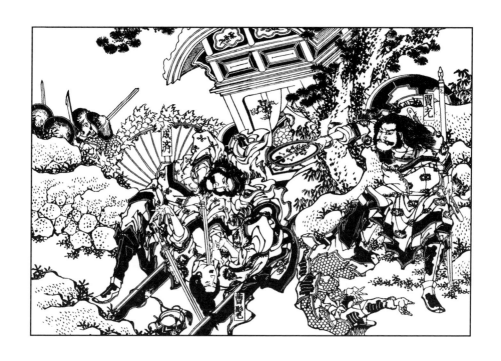

贾充成济弑曹髦

　　髦仗剑大喝曰："吾乃天子也！汝等突入宫庭，欲弑君耶？"禁兵见了曹髦，皆不敢动。贾充呼成济曰："司马公养你何用？——正为今日之事也！"济乃绰戟在手，回顾充曰："当杀耶？当缚耶？"充曰："司马公有令；只要死的。"成济捻戟直奔辇前。髦大喝曰："匹夫敢无礼乎！"言未讫，被成济一戟刺中前胸，撞出辇来；再一戟，刀从背上透出，死于辇傍。

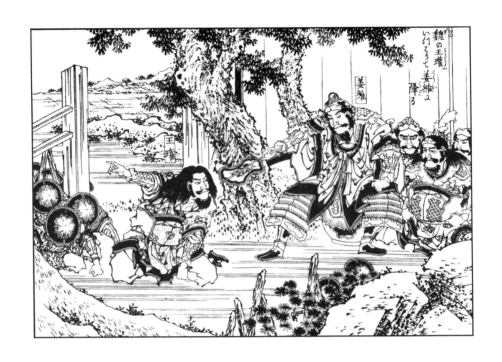

魏之王瓘诈降姜维

瓘拜伏于地曰：“某乃王经之侄王瓘也。近见司马昭弑君，将叔父一门皆戮，某痛恨入骨。今幸将军兴师问罪，故特引本部兵五千来降。愿从调遣，剿除奸党，以报叔父之恨。”维大喜，谓瓘曰：“汝既诚心来降，吾岂不诚心相待？吾军中所患者，不过粮耳。今有粮车数千，现在川口，汝可运赴祁山。吾只今去取祁山寨也。”瓘心中大喜，以为中计，忻然领诺。

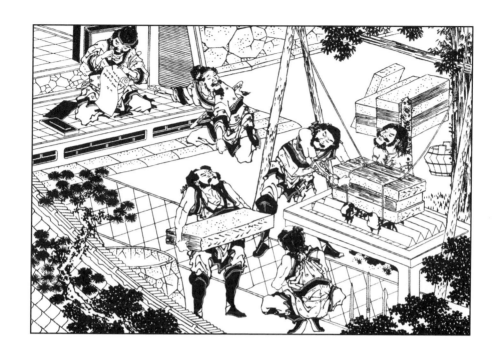

姜维擒获王瓘细作

　　于是姜维不出斜谷，却令人于路暗伏，以防王瓘奸细。不旬日，果然伏兵捉得王瓘回报邓艾下书人来见。维问了情节，搜出私书，书中约于八月二十日，从小路运粮送归大寨，却教邓艾遣兵于坛山谷中接应。维将下书人杀了，却将书中之意，改作八月十五日，约邓艾自率大兵，于坛山谷中接应。

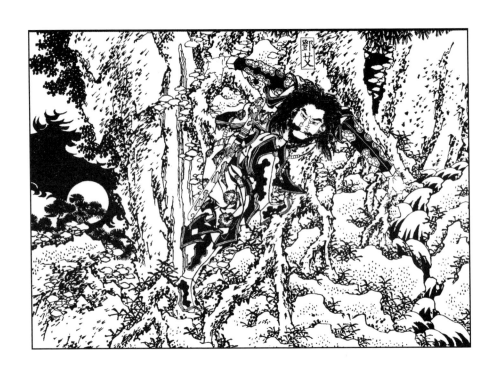

邓艾中计弃甲逃命

　　两势下蜀兵尽出，杀得魏兵七断八续，但闻四下山上只叫："拿住邓艾的，赏千金，封万户侯！"唬得邓艾弃甲丢盔，撇了坐下马，杂在步军之中，爬山越岭而逃。

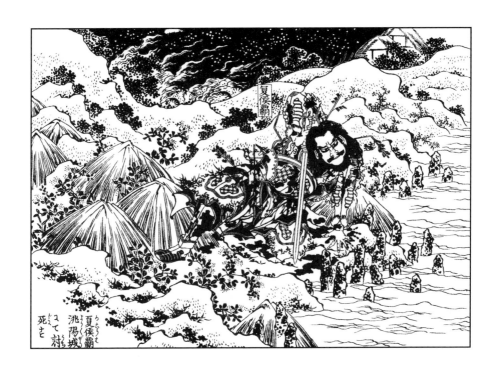

夏侯霸败亡洮阳城

霸未信，自纵马于城南视之，只见城后老小无数，皆望西北而逃。霸大喜曰："果空城也。"遂当先杀入，余众随后而进。方到瓮城边，忽然一声炮响，城上鼓角齐鸣，旌旗遍竖，拽起吊桥。霸大惊曰："误中计矣！"慌欲退时，城上矢石如雨。可怜夏侯霸同五百军，皆死于城下。

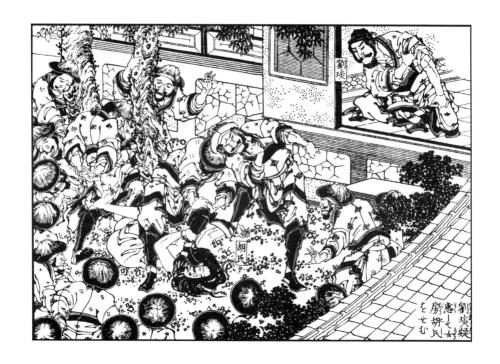

刘琰疑妻胡氏绑缚挞罚

　　却说后主在成都，听信宦官黄皓之言，又溺于酒色，不理朝政。时有大臣刘琰妻胡氏，极有颜色；因入宫朝见皇后，后留在宫中，一月方出。琰疑其妻与后主私通，乃唤帐下军士五百人，列于前，将妻绑缚，令军以履挞其面数十，几死复苏。

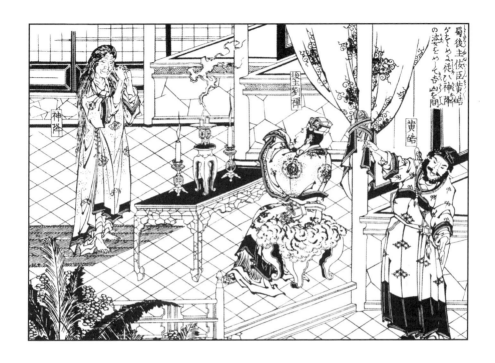

蜀后主信佞臣黄皓求师婆降神问吉凶

　　后主焚香祝毕，师婆忽然披发跣足，就殿上跳跃数十遍，盘旋于案上。皓曰："此神人降矣。陛下可退左右，亲祷之。"后主尽退侍臣，再拜祝之。师婆大叫曰："吾乃西川土神也。陛下欣乐太平，何为求问他事？数年之后，魏国疆土亦归陛下矣。陛下切勿忧虑。"言讫，昏倒于地，半晌方苏。后主大喜，重加赏赐。

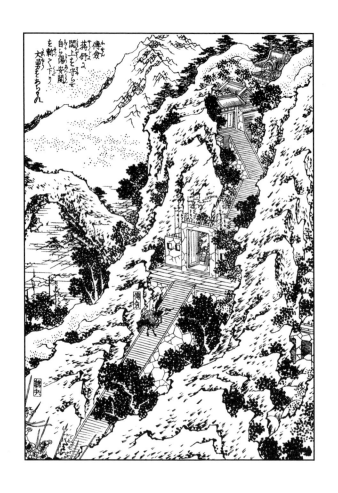

蒋舒守阳平关上傅佥战死

　　佥欲退入关时，关上已竖起魏家旗号，只见蒋舒叫曰："吾已降了魏也！"
佥大怒，厉声骂曰："忘恩背义之贼，有何面目见天下人乎！"拨回马复与魏
兵接战。魏兵四面合来，将傅佥围在垓心。佥左冲右突，往来死战，不能得脱；
所领蜀兵，十伤八九。佥乃仰天叹曰："吾生为蜀臣，死亦当为蜀鬼！"乃复
拍马冲杀，身被数枪，血盈袍铠；坐下马倒，佥自刎而死。

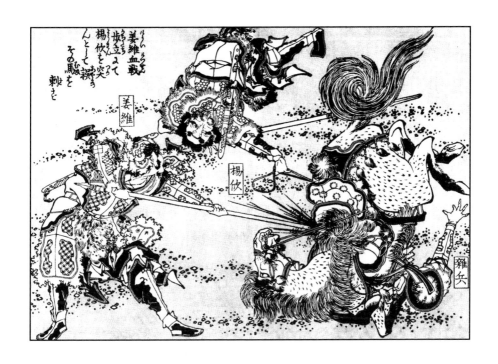

姜维血战站立枪刺杨欣坐骑

是夜兵至疆川口，前面一军摆开，为首魏将，乃是金城太守杨欣。维大怒，纵马交锋，只一合，杨欣败走，维拈弓射之，连射三箭皆不中。维转怒，自折其弓，挺枪赶来。战马前失，将维跌在地上。杨欣拨回马来杀姜维。维跃起身，一枪刺去，正中杨欣马脑。

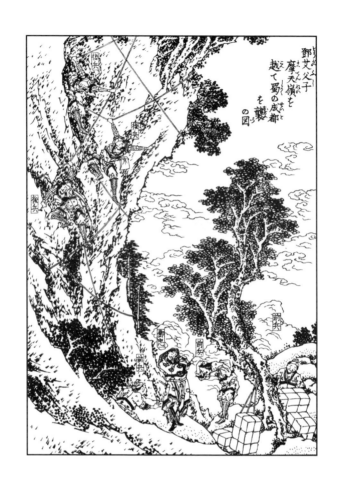

邓艾父子越摩天岭突袭蜀成都之图

前至一岭，名摩天岭，马不堪行，艾步行上岭，正见邓忠与开路壮士尽皆哭泣。……乃唤诸军曰："'不入虎穴，焉得虎子？'吾与汝等来到此地，若得成功，富贵共之。"众皆应曰："愿从将军之命。"艾令先将军器撺将下去。艾取毡自裹其身，先滚下去。副将有毡衫者裹身滚下，无毡衫者各用绳索束腰，攀木挂树，鱼贯而进。邓艾、邓忠，并二千军，及开山壮士，皆度了摩天岭。

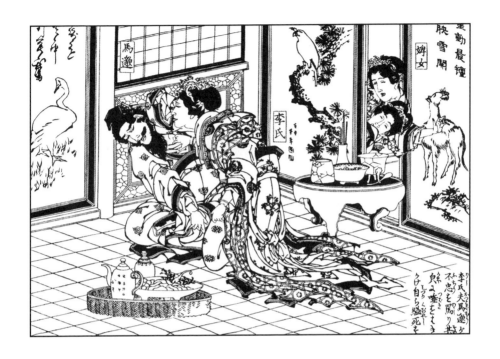

李氏唾骂夫马邈不忠自缢身亡

邈曰："天子听信黄皓，溺于酒色，吾料祸不远矣。魏兵若到，降之为上，何必虑哉？"其妻大怒，唾邈面曰："汝为男子，先怀不忠不义之心，枉受国家爵禄，吾有何面目与汝相见耶！"马邈羞惭无语。……艾准其降。遂收江油军马于部下调遣，即用马邈为向导官。忽报马邈夫人自缢身死。

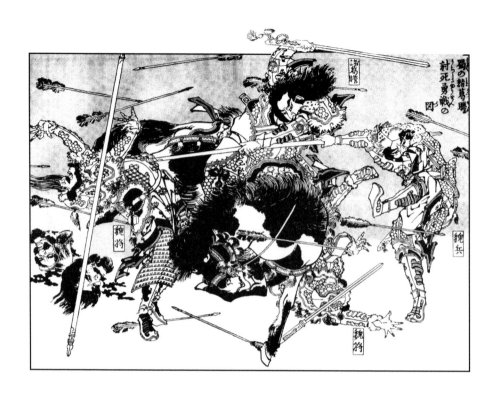

蜀之诸葛瞻奋勇战死

　　瞻奋力追杀，忽然一声炮响，四面兵合，把瞻困在垓心。瞻引兵左冲右突，杀死数百人。艾令众军放箭射之，蜀兵四散。瞻中箭落马，乃大呼曰："吾力竭矣，当以一死报国！"遂拔剑自刎而死。

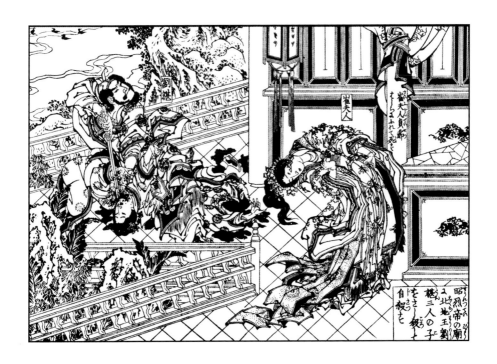

北地王刘谌杀子三人昭烈帝之庙自刎

谌乃自杀其三子，并割妻头，提至昭烈庙中，伏地哭曰："臣羞见基业弃于他人，故先杀妻子，以绝挂念，后将一命报祖！祖如有灵，知孙之心！"大哭一场，眼中流血，自刎而死。

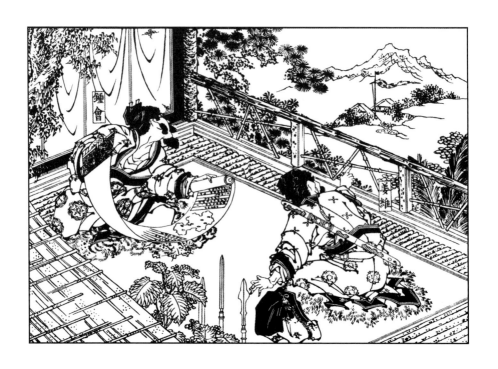

姜维诈降钟会献地图

　　维又曰："请退左右，维有一事密告。"会令左右尽退。维袖中取一图与会，曰："昔日武侯出草庐时，以此图献先帝，且曰：益州之地，沃野千里，民殷国富，可为霸业。先帝因此遂创成都。今邓艾至此，安得不狂？"会大喜，指问山川形势。维一一言之。

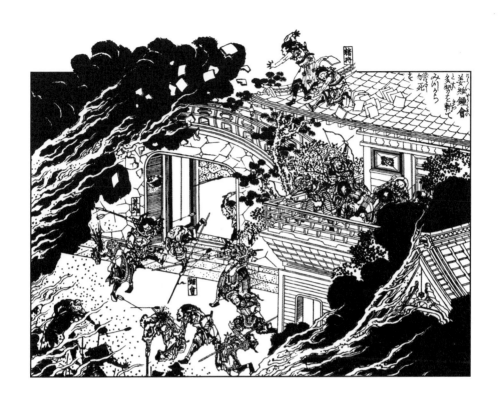

钟会事败斩杀多人姜维自刎

　　宫外四面火起，外兵砍开殿门杀入。会自掣剑立杀数人，却被乱箭射倒。众将枭其首。维拔剑上殿，往来冲突，不幸心疼转加。维仰天大叫曰："吾计不成，乃天命也！"遂自刎而死。

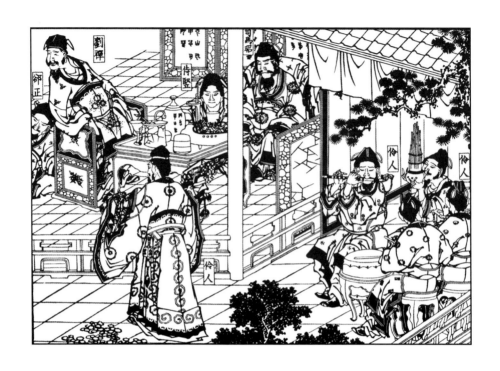

刘禅乐不思蜀（其一）

昭设宴款待，先以魏乐舞戏于前，蜀官感伤，独后主有喜色。昭令蜀人扮蜀乐于前，蜀官尽皆堕泪，后主嬉笑自若。酒至半酣，昭谓贾充曰："人之无情，乃至于此！虽使诸葛孔明在，亦不能辅之久全，何况姜维乎？"乃问后主曰："颇思蜀否？"后主曰："此间乐，不思蜀也。"

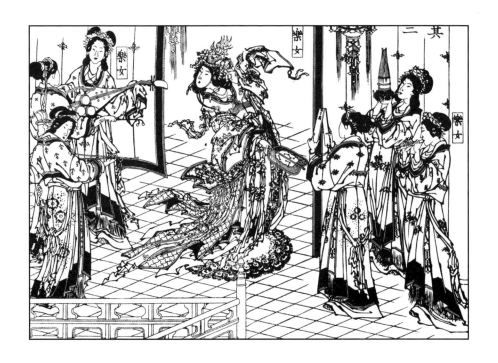

刘禅乐不思蜀（其二）

　　须臾，后主起身更衣，郤正跟至厢下曰："陛下如何答应不思蜀也？倘彼再问，可泣而答曰，'先人坟墓，远在蜀地，乃心西悲，无日不思。'晋公必放陛下归蜀矣。"后主牢记入席。酒将微醉，昭又问曰："颇思蜀否？"后主如郤正之言以对，欲哭无泪，遂闭其目。昭曰："何乃似郤正语耶？"后主开目惊视曰："诚如尊命。"昭及左右皆笑之。昭因此深喜后主诚实，并不疑虑。

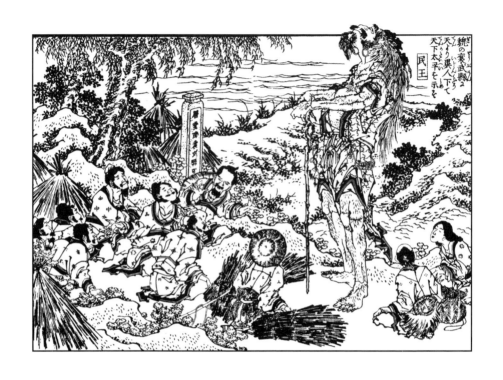

魏之襄武县天降异人示天下太平

　　大臣奏称："当年襄武县，天降一人，身长二丈余，脚迹长三尺二寸，白发苍髯，着黄单衣；襄黄巾，挂藜头杖，自称曰：'吾乃民王也。今来报汝，天下换主，立见太平。'如此在市游行三日，忽然不见。——此乃殿下之瑞也。殿下可戴十二旒冠冕，建天子旌旗，出警入跸，乘金根车，备六马，进王妃为王后，立世子为太子。"

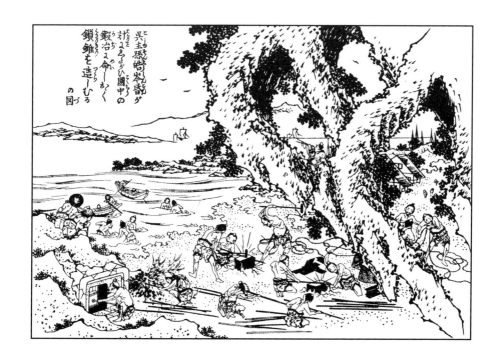

吴主孙皓从岑昏计命锻冶铁索铁锥

　　皓曰："晋兵大至，诸路已有兵迎之；争奈王濬率兵数万，战船齐备，顺流而下，其锋甚锐：朕因此忧也。"昏曰："臣有一计，令王濬之舟，皆为齑粉矣。"皓大喜，遂问其计。岑昏奏曰："江南多铁，可打连环索百余条，长数百丈，每环重二三十斤，于沿江紧要去处横截之。再造铁锥数万，长丈余，置于水中。若晋船乘风而来，逢锥则破，岂能渡江也？"皓大喜，传令拨匠工于江边连夜造成铁索、铁锥，设立停当。

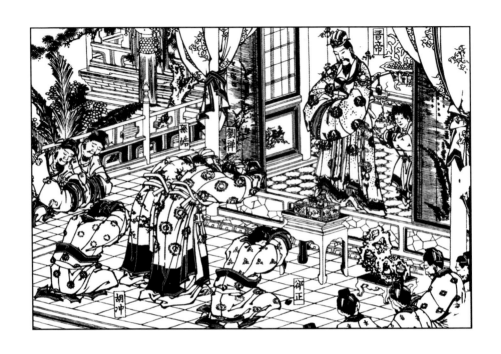

司马炎称帝三分归一统

　　自此三国归于晋帝司马炎，为一统之基矣。此所谓"天下大势，合久必分，分久必合"者也。